LE MONDE
diplomatique

국제관계 전문시사지 〈르몽드 디플로마티크〉는 프랑스 〈르몽드〉의 자매지로
전세계 20개 언어, 37개 국제판으로 발행되는 월간지입니다.

〈르몽드 디플로마티크〉는 세계의 창이다.
– 노엄 촘스키

회원가입 시 구독체험 페이지에서 과월호 PDF 체험이 가능합니다.
구독 문의 www.ilemonde.com | 02 777 2003

CONTENTS 목차

Review

Painting

People

etc.

Manière de voir

지금 정기구독을 신청하시면 편리하게
MANIÈRE DE VOIR를 만나실 수 있습니다.

정기구독 문의

① 홈페이지
www.ilemonde.com

② 이메일
info@ilemonde.com

③ 페이스북 · 인스타그램
ilemondekorea
lediplo.kr

④ 전화
02-777-2003

정기구독을 원하시는 분들은
다음사항을 기입해 주십시오.

이름	
주소	
휴대전화	
이메일	
구독기간	vol. 호부터 년간

정기 구독료

1년 65,000원 (~~72,000원~~)
2년 122,400원 (~~144,000원~~)
(낱권 18,000원 · 연 4회 발행)

입금 계좌번호

신한은행 100-034-216204
예금주 (주)르몽드코리아

*양식을 작성하여 이메일로 보내주세요. 전화로도 신청 · 문의 가능합니다.

당신의 공허함을 채울,
『날개를 단 웹툰적 상상력』

글 · 성일권

〈르몽드 디플로마티크〉 발행인

웹툰이 우리의 문화예술을 이끌고 있다고 해도 과언이 아니지만, '순수문학'이라는 속물주의에 찌든 대중매체는 아직 이를 반기지 못한다. 인터넷 확산 이후 독자들로부터 격하게 외면받아온 레거시 신문들이 여전히 주제 파악을 못한 채 한껏 점잔을 빼는 연례행사가 있다면, '신춘문예'이겠으나 따지고 보면 그건 대단히 모순적이다. 자본과 권력에 철저히 순치되어 광고주 홍보전단지(紙)로 전락한 처지에 시대정신과 작가정신으로 충만한 문학을 들먹인다는 것은 자기배반적이다. 지금까지 레거시 매체의 신춘문예나 저명한 문예지에서 웹툰을 제대로 평가한 적은 없다. 웹툰이 영화, 드라마, 뮤지컬, CF 등 다양한 영역에서 전방위적인 영향력을 미치고 있는데도, 단지 예술적 품위의 관례에 따르지 않는다는 이유에서 배제되어왔다.

웹툰은 우선 도발적이다. 한때는 초라하고 부적절하며 유치하다는 평가를 받았지만, 세상을 표현하는 방식은 지극히 냉소적이며 저항적이다. 매체가 중시하는 '공식적인' 문화예술에 담긴 진부함, 스타일, 목적성, 자기검열로부터 자유롭다. 다시 말해 웹툰은 형태에 대한 배반이며, 의미에 대한 배반이다. 혹자는 웹툰이 지닌 또 다른 형태의 속물주의를 지적하지만, 속물주의를 솔직히 까발림으로써 속물주의의 본질을 드러내는 게 웹툰의 미덕이다.

문화의 위계를 볼 때, 공허할 정도로 표피적인 작품들만 흥행에 성공한다고 넘

겨짚는 경향이 있지만, 최근 고공행진하는 웹툰의 비상(飛上)은 오히려 평론의 문법을 새롭게 제시한다.

행여 웹툰의 예술성에 의문을 갖는 이들이 있다면, 독일 작가 베르톨트 브레히트의 이런 말을 들려주고 싶다.

"당신이 아무리 저급한 기쁨과 고급스러운 기쁨을 떠들어봤자 예술은 당신에게 냉랭한 표정을 지을 것이다. 왜냐하면 예술은 상류 지역에서뿐만 아니라 하류 지역에서도 활동하기를 원하며, 그럼으로써 사람들에게 기쁨을 안겨주는 이상 자신을 조용하게 내버려두길 바라기 때문이다."(《연극을 위한 작은 지침서(Petit Organon pour le théâtre)》, 1970)

〈크리티크M〉 8호에서는 오랫동안 주류문화의 주변부에서 저평가되면서도 어느덧 화사한 꽃을 만개한 웹툰의 치명적 매혹을 한꺼풀씩 벗겨볼 것이다. 또한 영화, 드라마, 연극, 미술, 공연 등의 문화예술에 대한 글들도 주목해 볼 일이다. 고상한 척하는 문화적 위계에 염증을 갖는 독자 여러분의 전복(顚覆)적인 지지를 바라 마지않는다.

웹툰,
B급 문화에서 특급으로 오르다

<군주의 여인>, 2016, 독연, 박다연/서울미디어코믹스

K-웹툰, 콘텐츠의 꽃이 되다

∙
∙
∙
∙

신정아

한국문화콘텐츠비평협회 기획위원장. 방송작가. 한국외국어대학교 세계문화예술경영전공 특임교수로
재직하면서 뉴미디어와 디지털 콘텐츠를 연구하고 강의한다. 메타버스와 VR콘텐츠에 관심이 많고,
저서로는 『뉴미디어와 스토리두잉』, 『미디어격차』(공저), 『AI와 더불어 살기』(공저),
『문화콘텐츠와 트랜스미디어』(공저) 등이 있다.

코로나19와 사회적 거리두기로 인한 '집콕'의 일상화는 스마트폰으로 손쉽게 볼 수 있는 웹 콘텐츠의 이용량 증가에 큰 영향을 미쳤다. 그중에서도 웹툰, 웹소설과 같이 모바일 기기에 최적화된 장르는 팬데믹으로 멈춰선 일상의 빈틈을 타고 대중의 소일거리로 자리잡았다. 한국콘텐츠진흥원에 따르면 2013년 1,500억 원 규모였던 웹툰 시장은 2017년 3,799억 원, 2018년 4,463억 원, 2019년 6,400억 원으로 해마다 30% 이상 꾸준히 성장해왔다.

지난 2020년에는 1조 538억 원을 돌파하면서, 전년 대비 64.6%의 높은 상승률을 기록했다. 웹툰의 페이지뷰를 보면 2019년 329억 뷰에서 2020년 337억 뷰로 8억 뷰가 증가했다. 이는 콘텐츠 산업 중 가장 가파른 성장세였다. 그렇다면 무엇이 B급 문화로 취급받던 웹툰을 이토록 핫한 콘텐츠로 만들었을까?

K-웹툰의 성장과 슈퍼IP의 탄생

웹툰의 시작은 본래 웹사이트용 무료 만화였다. 거대서사보다는 일상적이고, 짧은 이야기를 담은 생활툰이 인기를 끌기도 했다. 2003년 강풀 작가의 〈순정만화〉가 세로 스크롤 형태로 서비스되면서, 웹툰은 포털 유입을 위한 서비스가 아닌 모바일 퍼스트 콘텐츠로 주목받기 시작했다. 세로 스크롤은 기존 만화처럼 컷 분할을 이용하지 않으면서도 작가의 상상력을 살려 캐릭터와 대사를 배치할 수 있고, 컷과 컷 사이의 여

백을 자유롭게 창조하면서 장면의 전환이나 심리 묘사 등을 다양하게 시도할 수 있다는 것이 특징이다. 또한 기존의 종이 만화가 대부분 모노크롬(Monochrome) 방식의 흑백 톤을 사용했다면, 웹툰의 경우 컬러 사용이 쉽고 편리해 다양한 톤으로 표현할 수 있다.

웹툰의 표현 기술이 다양화된 것은 웹과 모바일을 기반으로 창작되고 유통되는 '모바일 퍼스트' 포맷을 꾸준히 시도한 덕분이다. 모바일 퍼스트는 인터넷, 스마트폰, 태블릿PC 등 모빌리티 기술의 발전과 함께 등장한 용어다. 유동성·이동성·기동성 등을 뜻하는 '모빌리티(Mobility)'는, 사람과 사물의 편리한 이동에 기여하는 각종 서비스나 이동수단을 포괄하는 용어다. 웹툰과 웹소설 장르는 디지털과 모바일 퍼스트 기술의 발전으로 지역과 세대를 뛰어넘는 공감의 플랫폼으로 급부상했다. 이와 함께 단행본이 아닌 연재 시스템의 도입과 조회 수, 별점, 시리즈형 스토리 웹툰 등으로 진화하면서 웹툰의 생명력은 견고하고 단단하게 성장해왔다.

2012년 1월 연재를 시작한 윤태호 작가의 〈미생〉은 국내 웹툰 산업의 새로운 가능성을 열어준 교두보다. 다음(Daum) 웹툰에서 1억 뷰를 달성하며 높은 인기를 누린 〈미생〉은, 다음팟플레이어라는 동영상 어플리케이션에 최적화된 모바일무비(웹드라마의 초창기 버전)로 각색돼 2013년 총 6편의 프리퀄이 출시됐다. '프리퀄(Prequel)'이란 오리지널 콘텐츠 이전 서사를 뜻하는 장르로, 이미 성공한 콘텐츠의 캐릭터와 세계관 확장을 시도하는 전략이다. 이후 2014년 tvN 드라마 〈미생〉이 방영돼 인기를 끌면서 〈미생〉은 한국형 트랜스미디어 장르의 개척이라는 공을 세웠다.

미생의 인기는 주인공 장그래의 방황과 좌절, 도전과 희망이라는 성장기를 다룬 스토리의 힘에서 비롯됐다. 〈미생〉의 성공은 청년세대가 겪는 시대적 문제를 개인의 서사로 끌어들여 현실 장르로 재현했다는 점에서 웹툰이 소소한 재미와 감동만을 추구하는 장르에 머물지 않고, 시대상을 반영한 공감형 콘텐츠임을 보여준 사례다. 모바일무비 〈미생: 프리퀄〉이 제작된 2013년을 필두로 웹드라마 장르가 본격화됐고, 이후 숏폼의 인기로 성공한 웹툰의 영상화는 콘텐츠 산업계의 공식으로 자리잡았다.

넷플릭스, 디즈니 플러스, 애플TV, 웨이브, 티빙, 쿠팡플레이 등 OTT 업체들이 산업 간의 경계를 넘나들며 구독자 확보를 위한 치열한 경쟁을 벌이는 현실에서 '어디로든 갈 수 있고, 무엇이든 될 수 있는' 웹툰 IP의 확보는 가성비가 높은 콘텐츠 프랜차이즈라고 할 수 있다. 이런 흐름에 힘입어 2021년은 K-웹툰 IP로 성공한 영화 및 시리즈의 활약이 눈부신 한 해였다. 2020년 12월에 공개된 〈스위트홈〉, 2월 〈승리호〉에 이어 11월에 공개된 〈지옥〉 등의 세계적 인기는 K-웹툰이 차세대 한류를 이끌어갈 치

트키임을 입증하기에 충분했다. 시장규모가 대형화되면서 웹툰의 콘텐츠 유니버스 구축 방식도 다각화됐다.

〈승리호〉의 경우 마블 유니버스처럼 하나의 세계관을 공유하는 영화와 웹툰이 동시 제작됐다. 웹툰 〈승리호〉의 예고편에는 '얼라이브(Alive)'라는 새로운 뷰잉(Viewing) 방식이 적용됐는데, 이는 사용자가 화면을 스크롤하면 화면의 심도와 배경음악이 바뀌는 기술이다. 한편 공개 첫날부터 넷플릭스 전 세계 드라마 순위 1위를 석권한 〈지옥〉은 원작 웹툰에 대한 해외 독자들의 문의가 쇄도하면서 글로벌 서비스를 통해 영어, 일본어, 태국어, 스페인어 등 총 10개 언어로 제공되고 있다.

종횡무진 변신하는 K-웹툰의 저력

K-웹툰의 콘텐츠 프랜차이즈는 드라마, 영화에만 국한되지 않는다. 게임, 음악, 이커머스 등 다양한 분야와의 콜라보를 통해 IP 확장을 꾀하고 있다. 흥미로운 것은 협업의 방향이다. 성공한 웹툰을 OSMU(One-Source Multi-Use)나 트랜스미디어 방식으로 각색하는 기존의 문법에서 벗어나 최근에는 유명 게임 IP, 인기 그룹 BTS 멤버들의 세계관 등이 역으로 웹툰 출시를 앞두고 있다. 또한 과거 인기드라마의 팬덤을 겨냥한 웹툰 제작도 다양하게 시도 중이다. 성공한 웹소설을 웹툰화해 높은 매출과 트래픽을 이끌어내는 전략으로 노블코믹스(Novel Comics)도 각광을 받고 있다. 웹소설의 성

웹툰 프리퀄 무비 출판

웹툰 〈미생〉의 트랜스미디어 전략 ⓒ네오캡

공 이후 웹툰과 드라마가 함께 제작된 카카오페이지 〈김비서가 왜 그럴까〉가 대표적인 사례다.

이밖에도 〈황제의 외동딸〉, 〈나 혼자만 레벨업〉, 〈닥터 최태수〉, 〈사내맞선〉 등이 노블코믹스로 제작돼 인기를 끌었다. 웹툰이 드라마의 트랜스미디어로 활용되는 사례도 증가하고 있다. 2021년 12월 11일 종영한 tvN 드라마 〈해피니스〉는 드라마의 기본 설정과 등장인물은 같지만 전혀 다른 이야기가 전개되는 스핀오프(Spin Off)를 웹툰으로 연재했고, SBS 드라마 〈그 해 우리는〉은 방영 한 달 전부터 프리퀄 〈그 해 우리는-초여름이 좋아!〉를 웹툰으로 선공개했다.

최근에는 웹툰의 OST 음원 출시로 팬덤 구축에 나서고 있다. 인기 웹툰의 감성과 스토리를 살린 OST가 음원에 참여한 아티스트의 팬덤과 융합되면서 매출의 상승과 함께 콘텐츠 경험의 차별화를 만들어내고 있다. 웹툰 〈스터디그룹〉의 OST '패스트(Fast)'는 인기 래퍼 '개코'와 '쿠기'가 부르면서 인기를 끌었고, 〈성경의 역사〉 OST 앨범에는 인디밴드 '브로콜리너마저'가 부른 '나를 잘 알지도 못하면서'가 수록됐다. 가수 노을은 〈이두나!〉 OST에 '시계추'로 참여했고, 헨리는 기안84의 〈회춘〉 1화 BGM을 작곡했다.

웹툰의 OST는 배경음악으로만 사용되는 것이 아니라 별도의 음원 발매를 통해 음악 플랫폼에 유통되기도 하고, 유튜브에 웹툰 뮤비가 제작돼 서비스되기도 한다. 이런 웹툰IP의 변신을 한 마디로 표현하면 '종횡무진'이라고 할 수 있다. 검증된 작품성

드라마　　　　　　　　　　　　　　　　　　　　Product

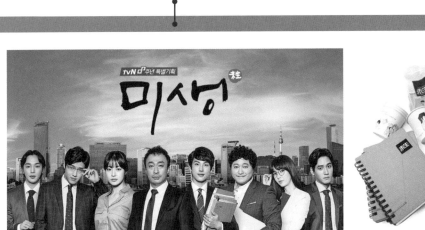

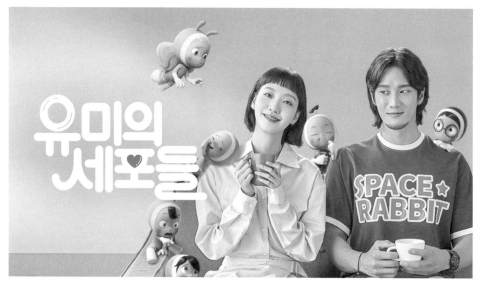

〈유미의 세포들〉 공식포스터 ⓒ티빙

과 디테일한 스토리보드가 준비된 웹툰의 변신은 무궁한 확장성과 연결성으로 차세대 한류를 이끌어갈 핵심 산업으로 주목받고 있다.

글로벌 팬덤 홀리는 K-웹툰의 흔한 매력

글로벌 OTT 플랫폼에서 성공을 거둔 K-웹툰의 스토리는 주로 SF, 판타지, 스릴러, 액션물 등 블록버스터형 콘텐츠들이다. 그러나 이런 경향이 K-웹툰에 담긴 감성의 전부는 아니다. 예산과 캐스팅, 세계관이 점점 거대해지는 대형 스케일 이면에는 오랜 시간 구독자들의 하루하루를 지켜보며, 그들의 희로애락을 위로하고 격려해준 현실 장르로서 K-웹툰의 맛이 있다. 지난 2015년 4월 1일 '오프닝'편을 시작으로 2020년 11월 7일까지 총 5년 7개월간 연재된 〈유미의 세포들〉이 대표적이다. 〈유미의 세포들〉은 평범한 30대 직장인 유미의 사회생활과 연애를 머릿속 세포들의 시각으로 그려낸 독특한 설정으로 인기를 끌었다. 〈유미의 세포들〉은 연재기간 누적 조회 수 32억 뷰, 누적 댓글 수 500만 개를 기록하면서 2016년 '오늘의 우리 만화'에 선정됐고, 2018년 '대한민국 콘텐츠 대상' 만화부문 대통령상을 수상했다.

현실적인 에피소드와 섬세한 심리 묘사로 MZ세대에게 큰 인기를 누린 〈유미의 세포들〉은 최근 티빙 오리지널 콘텐츠로 제작돼 호평을 받았다. 드라마 〈유미의 세포들〉

의 평면 서사 속 세포들은 3D 애니메이션과 실사를 결합시킨 방식으로 웹툰의 경험을 더욱 입체적으로 확장시켰다. 특히 세포들의 디테일한 이미지와 감성은 자칫 실사가 놓칠 수 있는 웹툰의 상상력과 공감을 더욱 풍부하게 만들어준 일등공신이 됐다. 〈유미의 세포들〉은 웹툰 외에도 의류, 문구 등의 굿즈와 모바일 게임 등이 출시됐고, 완결 기념 기획전과 이벤트가 개최되면서 오랜 시간 유미와 함께 일상을 지낸 팬들은 가상 속 유미의 스토리를 현실에서도 체험하는 경험을 할 수 있었다.

한편 하루 끝의 한 잔 술이 인생의 낙이자 신념인 세 여자의 일상을 다룬 티빙 오리지널 〈술꾼도시여자들〉의 원작은 웹툰 〈술꾼도시처녀들〉이다. 절대 주당이자 절친인 3명의 주인공들이 나누는 현실 우정, 직장인의 애환, 술자리 풍경 등이 공감을 이끌어내면서 공개 한 달 반 만에 6천만 뷰를 돌파하는 등 큰 화제를 모았다. 일상툰으로서 K-웹툰의 매력은 사회적 거리두기로 소원해진 관계들을 떠올리고, 그리워하는 계기가 되기도 한다.

반면 사회문제를 리얼하게 다뤄 공감을 얻은 넷플릭스 〈D.P.〉는 원작 웹툰 〈D.P 개의 날〉을 각색한 작품으로 탈영병을 좇는 근무 이탈 체포조(D.P.)의 이야기를 다뤘다. 군대와 사회의 불편한 현실을 담아낸 〈D.P.〉는 그동안 판타지에 가까운 영웅 서사로 그려진 군 관련 문화콘텐츠의 이면을 리얼하게 표현했다. 〈D.P.〉 이전에도 군대 문화의 부조리를 다룬 콘텐츠로 최규석·연상호 작가의 만화 〈창〉이나 전경·의경의 가혹행위를 다룬 기안84의 웹툰 〈노병가〉 등도 있었다.

어딘가에 분명히 존재함에도 덮여있던 사회적 문제를 웹툰이라는 일상 미디어로 재현한다는 것은 해결되지 않은 문제에 대한 질문 던지기이며, 치유되지 못한 누군가의 상처에 대한 공감과 위로가 되기도 한다. 손가락으로 화면을 터치해 각자의 속도와 여백으로 감상하는 웹툰, 그 속에 구현된 시대상은 때로 두렵고, 공허하기도 하지만 종종 벅차고, 희망적이며, 끈끈하기도 하다. K-웹툰에서 발견되는 흔한 매력은 특별하지는 않지만 세상 어떤 것과도 바꿀 수 없는 대체불가 캐릭터들이 만들어가는 소소하지만 단단한 연대감이다.

차세대 한류의 주역, 그러나

그렇다고 K-웹툰의 미래가 꽃길만은 아니다. 한국콘텐츠진흥원의 '2021 웹툰 사업체 실태조사'에 따르면 2020년 웹툰 불법유통으로 인한 피해액이 5,488억 원에 달한다. 이는 2019년보다 72.4% 증가한 수치다. 불법 웹툰 사이트는 매년 지속적으로 증

가해, 2020년 272개를 기록했다. 이는 한글로 서비스되는 불법 사이트만 집계한 수치로, 외국어로 번역된 불법 사이트까지 합산하면 총 2,685개로 나타났다.

국내 웹툰 플랫폼사들은 2020년 10월 웹툰불법유통대응협의체(웹대협)를 출범하고 법적 대응에 나서는 한편, 복제를 방지하는 포렌식 워터마크를 웹툰에 삽입해 불법 유출 경로를 추적할 수 있도록 하고 있다. 그러나 불법 플랫폼들은 웹툰 이미지를 훼손하거나 이미지 메타 데이터에 삽입된 정보를 삭제하는 식으로 감시망을 피하고 있다. 공급자들의 노력만으로 해결이 어려운 사안이라, 이용자들의 올바른 저작권 인식과 사용에 대한 리터러시 역량 강화가 시급하다는 지적이 나오고 있다.

또한 대형 플랫폼사들이 콘텐츠 IP를 독점계약하면서 중소 제작사나 작가들의 교류와 소통, 협력의 장이 축소되는 문제를 낳고 있다. 다양한 콘텐츠 창작자들이 협업할 수 있는 공간적 인접성과 상호교류의 장을 확대해야 하는 것도 K-웹툰의 잠재력 재고에 필수적이다. 이와 함께 웹툰 창작자들의 저작권 보호와 2차 저작물에 대한 공정하고 투명한 수익 배분에도 지속적인 제도적 지원과 실천이 필요할 것이다. *Critique M*

지옥은 어디에 있는가?

:

한유희

문화평론가. 제15회 〈쿨투라〉 웹툰부문 신인상으로 등단. 2021년 만화평론 공모전 우수상 수상.
경희대 K-컬처 스토리콘텐츠 연구원으로 웹툰과 팬덤을 연구하고 있다.

네온비, 캐러멜, 〈지옥사원〉

이생망, YOLO, 탕진잼, 소확행. 신조어들은 삶을 축약한다. 매년 쏟아지는 단어는 고된 삶을 대처하는 자세다. 이번 생은 망했다, You Only Live Once, 돈을 과하게 쓰는 재미, 소소하지만 확실한 행복. 모든 말들은 '자본주의' 안에서만 이해할 수 있다. 행복하지 않으면 통장 잔고를 확인하라는 우스갯소리에 쉽게 웃을 수 없는 현실이 '지금 여기'다. 모든 가치는 '돈'으로 값을 매길 수 있다. 부자는 사람들의 꿈이자 성공이다.

"식이는 인간계 빈부격차에 대한 가장 큰 지표"다. 수많은 SNS에 가장 많이 올라오는 사진은 음식이다. "18일간 드라이 에이징한 와규 안심을 미디어 레어로 조리한 스테이크와 엑스트라 버진 모레티니 올리브 오일로 풍미를 더한 샐러드를 곁들인 식사". '부'는 아주 교묘하게 모습을 드러낸다. SNS에 가득한 비싸고 맛있는 음식은 아무나 먹을 수 없다. 이를 위해서는 '노-오력'을 하던지, 이미 주어진 부가 있어야만 한다.

음식에 굴복해 한국으로 온 악마가 있다. 랍스터, 스테이크, 연어, 치킨, 아이스크림의 욕망을 떨치지 못하는 악마 쿼터는 한국행을 택한다. 지옥이 허가하지 않은 비행으로 준비가 안 된 쿼터는 낮은 등급인 고순무 몸에 불시착한다. 쿼터의 실수와 뺑소니 사고가 일어나면서 인간의 몸에 안착하자마자 몸의 주인 순무는 죽고 쿼터는 오도 가도 못하는 상태가 된다. 지옥에서 떠나자마자 헬조선으로 입성한 것이다.

〈지옥사원〉 ⓒ카카오웹툰

이계의 존재는 헬조선의 삶을 날 것 그대로 드러낼 수 있는 좋은 장치다. 쿼터는 악마의 시선으로 한국 사회를 평가하는 지표 그 자체다. 웹툰에서 이계를 다루는 것은 용이하다. 복잡한 사건들을 다루는 〈지옥사원〉에 몰입할 수 있는 것은 우리가 이미 웹툰의 방식에 익숙해졌기 때문이다. 한 회에서 끊임없이 긴장-이완-긴장의 구조가 반복되며 복잡한 양상을 띠지만 웹툰의 문법에 익숙한 독자들은 스크롤을 내릴 때 컷과 컷 사이의 배경과 공간의 변화를 쉽게 감지한다. 배경색만으로도 독자는 과거와 현재, 서울과 지옥을 빠르게 오고간다. 복잡한 세계관은 텍스트와 이미지를 동시에 제시하며 손쉽게 구축된다.

악마는 과연 헬조선에서 어떤 삶의 자세를 갖춰야 할까. 악마가 아닌 사람들끼리 고문하는 곳. 서로 스스로 불행해지고 있는 곳. '헬조선'이라고 명명되는 우리 사회는 '지옥이 멀리 있는 게' 아니며, '악마가 내려왔다면 지가 있어야 할 곳'이다. 쿼터는 "한 인간이 20대를 다 바쳐 모은 돈인데, 고급 집도 못 사고 고급 차도 못 사는 돈", "평범한 인간들에게 악마 같은 능력을 원하니 회사에서는 인간을 갈아 넣을 수밖에" 없다

고 자조적으로 평가한다. 쿼터가 원하는 음식들은 순무로 살아서는 절대로 먹을 수 없다. 하루에 16시간 넘게 일을 하며 '노오-력'을 아무리 해도 순무는 돈이 없다. 150g에 20만원인 '다이아 가든'의 한우 꽃등심은 불가능한 메뉴다. 맛있는 음식을 거리낌 없이 먹을 수 있는 것은 돈이 많을 때뿐이다.

살아남기 위해서도, 음식을 위해서도 쿼터는 스놉이 되어야 한다. 스놉은 체제 내에 포섭되어 축적하고 소비하는 주체다. 재산과 지위를 축적하기 위해 일생을 바친다. 진정성이 상실되었고, 성찰과 반성이 없는 존재다. 쿼터식 스놉의 정언 명령은 간단하다. 가장 높은 자리에 올라 맛있는 것을 먹는다. 이를 위해 '인간' 같아진다. "남의 불행을 자기 일처럼 기뻐하고, 불행을 만들고, 거짓말하고 골탕 먹이고 이간질하고, 또 속이고, 곤경에 빠뜨리는" 인간적인 악마의 속성을 지녀야만 한다. 김홍중은 악마가 무서운 힘을 갖고 인간을 파괴시키는 괴물이 아니라 지극히 평범하고 일상적이고 진부한 '스놉'이란 형상성에서 구현된다고 말한다.

헬조선은 신자유주의 아래 단기 자본주의에서 빚어진 산물이다. 단기 자본주의는 유연한 자본주의로 명명되면서 자본주의 억압의 혐의를 지우는 동시에 모험의 가치를 부각시키며 인생의 자유도를 부여하는 듯이 보인다. THC로 대표되는 회장과 이사들은 유연함을 강조하며 회사를 키우고 자신의 이익을 위해 신입 사원들을 서바이벌 게임에 참여시킨다. 단기 자본주의에 이르러 기업들은 도전이라는 이름을 빌려 사원들을 끊임없이 평가하여 해체도 재편도 쉽게 시도한다. 결국 불안정성을 개인이 스스로 이겨내고 끊임없이 퀘스트를 수행해야만 한다.

경제학자 슘페터는 기업가 정신을 "창조적 파괴를 위해서 변화의 결과를 계산하지 못하거나 다음에 무슨 일이 일어날지 모른다

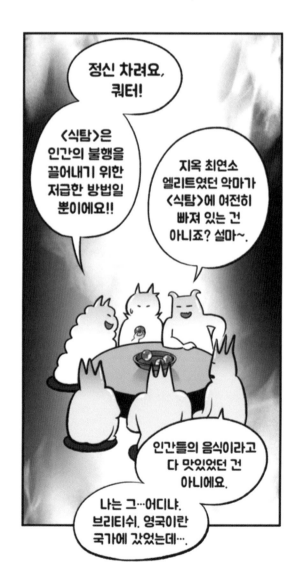

고 하더라도 개의치 않는 자세"라고 정의한다. "정신력이 강하고 좌절도 안하고 잠도 적고, 아마 모든 회사에서 순무 너 같은 사람을 좋아할거야"라는 영재의 말은 슘페터적 인간의 전형이다. 안정이 없고 도전을 강요당하는 상태에서는 예외적으로 슘페터적 개인이 이상적인 보통사람으로 치부되며 악마를 양산하고 만다. 끊임없는 변화는 오랜 시간 쌓아야만 가능한 사회적 유대 관계를 상실하게 한다. '인간다움'의 누락을 지속적 으로 제기하는 것이다.

현실이 '헬'이라고 그 사회를 살아가는 사람 모두가 악마가 되지는 않는다. 사 람들 모두가 쿼터식으로 말하자면 불량품이다. 결핍된 부분도 많고 스스로 모순적이 기도 하다. 속물적인 부분이 있더라도 안타까운 사연에 '원래' 슬퍼하는 사람은 여전히 많고, 세상의 수많은 사건들에서도 도덕과 윤리를 벗어나지 않으려 애쓴다. 사람에 대 한 본질이 도덕, 윤리, 정의 선의와 같은 가치를 제시하고, 사람을 그 사람으로 인지할 수 있게 하는 조건을 생각, 사상, 가치관, 기억들로 규정하며 독창적인 존재라는 나리의 말은 '인간다움'의 조건에 대한 통찰이다.

물론 스놉이 되고자 하는 욕망을 완전히 떨칠 수는 없다. 자본주의 사회 구조 또한 쉽게 변하지 않을 것이다. 쿼터의 연수원 조원들 또한 속물적 근성을 내비치기도 하며 각자의 '사연'과 '상처'로 갈등하고 반목한다. 하지만 그들은 자신의 결점을 채워나 가며 변화한다. 손해를 보더라도 뒤처지는 조원을 배려하며 함께 뛰고, 자신의 콤플렉 스를 인정하고 미안해한다. 쿼터가 간과한 점이다. 인간들도 '인간다움'에 대한 기준을 명확하게 알지 못하기 때문에 변수가 생긴다.

〈지옥사원〉은 쿼터의 고군분투기와 동시에 순무의 제자리 찾기다. 선함이 거 추장스럽고 불량이 되어버린 시대 속에서 순무는 유별난 존재다. 순무는 '지금-여기' 의 최선(最善)이다. 동시에 최하등급의 불량품이다. 86화에서 쿼터는 "진짜 고순무는 어디에서도 환영받지 못하며, 그 누구도 원하지 않는다"고 단언한다. 사실 한국 사회에 서 필요한 모든 덕목은 쿼터에게 있다. 다른 '사람'을 배려하거나 고려하지 않아도 되기 때문이다. 최소한의 노력으로 최대의 결과치를 내는 것이 작금의 사회 아니던가. 세상 에 선한 사람만 있지 않다는 것은 분명하다. 선함과 손해가 동의어로 쓰이는 것도 모두 들 알고 있다. 선의를 베풀다가 의식불명이 된 영재의 형, 착하기만 한 순무의 죽음 등 선함은 오히려 베푸는 사람에게 희생만을 강요하기도 한다.

쿼터의 성공은 우리에게 엄청난 카타르시스를 제공한다. 예외적 상황을 손쉽 게 뒤집고, 답답한 현실에 대한 카운터펀치를 날려주기 때문이다. 성실과 믿음과 같은 가치가 삶의 목적이라는 순무와는 전혀 다르다. '왜 때문에' 우리는 여전히 순무를 찾

을까? 퀴터를 응원하는 만큼 순무가 돌아오기를 원하는 모순된 마음은 헬조선을 전복할 수 있는 하나의 가능성이다. 순무는 여전히 착하고 선하다. 답답할지언정 자신이 정한 선한 가치에서 벗어나지 않으려 애쓴다.

진짜 고순무는 쓸모없는 가치라고 평가한 퀴터의 말은 반은 맞고 반은 틀리다. 우리는 사람이기 때문에 어느 정도의 속물성과 이기심도 갖는다. 점차 사라지고 있는 '인간다움'의 사회에서 '원래' 그런 것들의 귀환, 더 이상은 다수를 위한 소수의 희생이 없기를 바라는 '원래' 그런 가치를 고민해야 한다. *Critique M*

윤리와 도덕 사이의 좀비

:
:
:

한유희

문화평론가. 제15회 〈쿨투라〉 웹툰부문 신인상으로 등단. 2021년 만화평론 공모전 우수상 수상.
경희대 K-컬처 스토리콘텐츠 연구원으로 웹툰과 팬덤을 연구하고 있다.

이윤창, 〈좀비가 되어버린 나의 딸〉

-본 글은 웹툰의 결말에 대한 내용을 포함하고 있습니다.

마지막까지 생존한 좀비가 있다. 바로 당신의 딸이다. 아니 딸이었던 좀비다. 딸과 좀비는 공존할 수 있는가? 제목부터 윤리적 성찰을 요구하는 '좀비딸'은 여러 관점에서 질문과 답변을 요구한다. 왜 다시 좀비인가? 좀비 서사가 끊임없이 범람했음에도 또 다시 돌아온 이유에 대해 고민해야 한다. 이윤창은 '좀비가 되어버린 나의 딸'이라는 다소 긴 제목을 통해 웹툰의 내용을 아주 짧게 요약한다. 그러나 완벽하게 요약할 수 없다는 것을 모두가 잘 안다. 이윤창 스타일의 개그를 통해 돌아온 좀비 서사는 새롭다. 단순히 B급 정서를 담고 있다고만 평가할 수 없다. 물론 정통 좀비물은 더더욱 아니다. 독자 모두에게 윤리적 질문을 던지면서도 심각한 상황에서는 말도 안 되는 개그 상황으로 모면한다. 그러나 개그는 무거운 질문을 완전히 회피하지 않는다. 독자들에게 제시할 뿐이다. "당신이라면 어떻게 했을까요?"

〈좀비딸〉은 아빠 정환이 좀비가 된 딸 수아를 지키는 이야기이다. 동시에 '좀비가 사람처럼 살수 있을까?'하는 가능성에 대해서도 질문한다. 좀비는 인간에게는 완전한 타자다. 감염되면 자신을 잃고 새로운 존재가 된다는 점에서 더욱 그렇다. 죽은 것도 살아있는 것도 아닌 상태인 좀비는 부패되어 있지만 그 전에는 온전한 인간의 모습

을 드러내며 본질적인 경계의 모호함(1)을 드러낸다.

(1) 송현희, '좀비, 본능(食)에서 자기 인식(識)으로서의 변화', 동서비교문학저널 48호, 한국동서비교문학학회, 2019, 128~129쪽

　　이미 좀비의 서사는 두 번의 큰 변화를 맞았다. 제거해야만 하는 공포의 대상이 처음의 좀비 서사였다면 이후 좀비는 환대받아야 하는 타자로 변모하였다. 이윤창은 다른 차원의 좀비 서사를 진행한다. 이는 좀비 서사 3.0일 수도 혹은 2-1일 수도 있다. 야생동물처럼 여기면서 재사회화를 진행하려는 시도를 하기 때문이다. 또한 끊임없이 도덕적인 고민을 지속하게 만드는 것 또한 특이점이다. 포기할 수도 없는 존재가 좀비가 되어 겪는 일련의 사건들은 하나의 해답을 요구하지 않는다.

　　병원에서 좀비가 된 아이를 포기하지 못하는 엄마와, 아이여도 사회의 적으로 간주하여 총을 쏘는 경찰관, 의사의 직업의식으로 아이를 진료하는 의사와 간호사가 나오는 에피소드, 대통령이 좀비를 사살해도 좋다는 기자회견을 진행하는 회차에서는 더욱 그러하다. 댓글에서 민폐와 공감의 입장으로 나뉘는 것은 어쩌면 당연하다. 작가는 절대로 선언적인 도덕적인 결론을 내리지 않기 때문이다. 가족과 국가, 감염과 생존 속에서 우리는 가치를 재확인한다.

　　〈좀비딸〉은 분명 심각한 내용이지만 끊임없이 웃을 수 있는 웹툰이다. 웃을 수 있지만, 그 웃음은 절대 가볍지만은 않다. 고양이가 사람보다 더 강하고, 할머니는 효자손만 있으면 좀비도 제압할 수 있다. 좀비 서사에 이런 비현실적인 요소가 더해지면서 오히려 〈좀비딸〉은 생동감을 얻게 된다. '좀비'가 어쩌면 아무것도 아닌 것, 즉 어쩌면 치료가 가능할 수도 있고, 좀비가 되기 전의 존재로 돌아갈 수 있지 않을까 하는 존재로 고민하게

〈좀비가 되어버린 나의 딸〉 ⓒ네이버웹툰

된다. 따라서 좀비는 인간을 위협하면서 동시에 인간적 요소를 지니고 있고, 다시 사람으로 '회복'될 수 있는 가능성으로 존재하게 된다.

최대한 신파적 요소를 제거하는 현상-개그-현상-개그의 병치는 일반적 좀비물과는 다른 방식을 전개한다. 물론 모든 에피소드들은 '딸'을 지키기 위한 아버지의 선택에서 비롯된 것이지만 에피소드 전반에서 모든 것을 다 바친 '희생'으로만 비치지 않는다는 점에서 적당한 선을 그어 놓았다. 개그 코드는 바로 신파적 요소를 감소시키기 위한 선택으로 보인다. 이윤창 작품의 전반적인 개그들은 이전의 상황들을 일시 정지시킨다. 따라서 감정 또한 하나의 방향으로 흘러갈 수 없다. 좀비가 된 딸과 차를 타고 시골로 내려가면서 서서히 좀비가 되어가는 에피소드는 인간성 상실이라는 엄청난 사건에 직면해 있는 결정적 장면이다. 그러나 아빠가 좀비딸을 제압할 수 있는 방법으로 후드 티셔츠의 모자를 이용하여 물지 못하게 하는 모습이 연속되며 독자들은 하나의 감정선을 유지할 수 없는 상태가 된다. 가장 위태롭고 두려운 순간이 쉽게 끝나기 때문이다. 그러나 정환이 끊임없이 눈물을 흘리고 다 망가져서 쓸 수 없게 된 차가 부녀의 상황 자체를 드러낸다. 더 이상 회생이 불가능한 차와 치료가 가능한지도 모르는 불치의 좀비가 된 딸 수아는 같은 처지다. 그들이 향한 곳은 또 다시 가족이다.

포기할 수 없는 '사람'

〈좀비딸〉은 결국 좀비인 수아를 포기하지 못하는 정환의 선택에 의해서 서사가 진행된다. 수아는 분명 좀비임에도 '사람'의 면모를 보인다. 〈좀비딸〉에서 좀비가 재사회화의 과정에 놓여있는 것은 작가가 좀비라는 존재를 '감염' 상태로 보고 있기 때문

이다. 따라서 작품 안에서 좀비는 단순히 사살되어야만 하는 존재가 아님을 내비친다. 물론 좀비가 '사람'처럼 생각하고 상황을 판단하는 최소한의 지능을 가진 부분은 개그와 뒤섞여 추측만 할 수 있을 뿐이다. 그러나 수아는 점점 학교라는 사회에서 버티고 있는 부분, 학교에 가지 못하게 되었을 때 우울해하는 등의 모습을 보인다. 특히 식욕 충동이 일어날 때 사람이 아닌 닭을 선택한 부분은 의미심장하다. 욕구를 다른 방법을 통해서 해결할 수 있는 상황이 되어있다는 것을 알려주기 때문이다.

이를 통해 지속적으로 좀비를 완전한 괴물이 아닌 병에 걸려 괴물이 되어버린 '사람'에 방점을 두고 있는 것을 알 수 있다. 좀비가 완벽한 괴물이 아닐 때는 좀비를 단순하게 제거할 수 없다. 괴물이 아닌 감염되어 버린 환자가 되기도 하고, 소외된 자로 존재하기 때문이다. 이런 설정은 정환이 수아를 쉽사리 포기할 수 없는 필연적 인과성을 드러낸다. 자신의 딸이 좀비가 되자마자 죽인 백 이장과 대비되는 장면은 독자들에게 윤리적 선택을 다시 강요한다. ―물론 백 이장은 자신의 체면으로 딸을 죽이지만― 결론적으로 마을을 지키기 위한 방법이었기 때문이다. 백 이장의 "그건 딸이 아니다. 아니여야만 한다."는 말은 반대로 딸이 좀비와 딸 사이에서 존재한다는 것을 인지하고 있다는 점을 뜻한다. 그 후 백 이장이 수아의 존재를 모른 척 하고, 딸의 무덤에서 회한에 젖는 장면을 통해 작가는 우회적으로 좀비가 '딸'로 남을 수 있는 긍정성을 내비친다.

사회화라는 이름 아래 정환이 수아를 학교로 보내는 과정은 어쩌면 아빠로서의 욕심일 수 있다. 아마 수아가 앞으로 겪을 많은 사건들은 개인의 자유보다 더 큰 공동체의 안전을 위해서 끊임없이 문제가 될 것이다. 수아가 좀비의 본능을 조금이라도 내비치면 겨우 안정을 찾은 사회는 다시 혼란으로 빠질 수밖에 없다. 회복시킬 수 있는 방법이 없는 정환은 그저 수아를 '믿고' 지켜보는 수밖에 없다. 마치 장애를 지닌 자식을 돌보는 방식으로 수아를 대할 수밖에 없다. 그러나 수아는 단순한 존재가 아니다. 누군가를 감염시킬 수 있는 폭탄이다.

윤리적인 동거의 가능성

도덕적으로는 분명히 불가능한 공존이다. 감염이란 결국 배제와 제거라는 단호한 방법으로 끊어낼 수밖에 없기 때문이다. 전염될 가능성만 있어도 마찬가지다. 세상에서 말살시켜 공동체를 회복시키는 것이 공공의 도덕이기 때문이다. 그러나 여전히 '딸'의 모습을 지니고 있는 좀비는 윤리적으로 제거할 수 없다. 여전히 이전의 딸 수아로 돌아올 수 있을 것이라는 희망을 지니기 때문이다. 수많은 비난 속에서도 딸을 지켜

널 수 있었던 것은 정환 스스로 너무나도 잘 알고 있다.

〈좀비딸〉 내내 정환의 선택들은 사회의 질서와 대척되거나 허락되지 않는다. 사회에 위협이 되기 때문이다. 자신의 딸을 위해서(재사회화라는 명목으로) 범법, 심지어는 살인까지 하게 되는 정환의 존재는 웹툰 내내 도덕과 윤리 사이를 배회한다. 결국 정환은 이지가 있는 좀비로, 딸을 지키고 목숨을 잃게 된다. 정환의 죽음은 단순하게 '좀비가 되어가는 자'의 죽음으로 치환되지 않는다. 좀비 바이러스의 치료제가 되기 때문이다. 알 수 없는 이유로 면역력을 갖게된 정환의 피는 결국 정환이 그토록 바랐던 인간 수아를 '재'탄생시킨다. 도덕을 뛰어넘는 윤리적 사랑을 통해 정환은 온전한 가족을 꾸리게 된 것이다.

정환이 떠난 후, 숨겨두었던 수많은 좀비들이 사회에 나올 수 있었던 것은 결국 그들이 가족이기 때문이었다. 이성적으로는 좀비라는 것을 알지만, 그 누구도 나의 가족이 아니라고 단언할 수 없기에. 결국 진정으로 좀비가 되지 않는 방법은 "사랑하는 사람을 혼자 두지 않는" 것이다. 좀비와의 불편한 동거가 납득되는 것은 결국 사랑이다. *Critique M*

인생, 다시 이쇼라스

∶
∶

한유희

문화평론가. 제15회 〈쿨투라〉 웹툰부문 신인상으로 등단. 2021년 만화평론 공모전 우수상 수상.
경희대 K-컬처 스토리콘텐츠 연구원으로 웹툰과 팬덤을 연구하고 있다.

HUN, 지민, 〈나빌레라〉

"이룩할 수 없는 꿈을 꾸고, 이루어질 수 없는 사랑을 하고, 견딜 수 없는 고통을 견디며, 싸워 이길 수 없는 적과 싸움을 하고, 잡을 수 없는 저 하늘의 별을 잡자."

-세르반테스

당신의 꿈은 무엇인가요?

이 사회에서 이 시절에 꿈을 묻는다. 당신은 꿈을 꾸고 있나요? 그 꿈은 무엇인가요? 그 꿈은 당신이 진정으로 꿈꾸던 것이 맞나요? 진부한 이 질문은 사실 인생 그 자체다. 하루하루가 모여 인생이 된다는 것을 감안하면 꿈은 세상을 살아가는 방향성을 제시하기 때문이다. 하지만 지금의 세상은 꿈을 꾼다는 것 자체가 불가능해 보인다. 사람들은 희망보다 절망이 가깝다는 것을 안다. 자신에게만 잔인하게 절망하는 것이 아니라 타인에게도 마찬가지다. 포용과 사랑보다 비난과 조롱이 쉽다. 날카로운 사회는 오히려 사람들을 잔혹하게 내몬다. 청년이 처한 가난은 총체적인 것은 미래에 대한 전망과 희망마저 상실했기 때문(1)이라는 말은 몇 년 사이 N포세대를 적확하게 드러낸다. 자신의 의지만으로는 어떤 것도 이룰 수 없을 것이라는 절망으로 인해 청년은 오히려 '청년성'(2)을 상실한다.

(1) 전상진, 『세대 게임-'세대 프레임'을 넘어서』, 문학과지성사, 2018, 64쪽 참조.

(2) 청년성은 "기백과 열정, 유연성과 기동성, 위험을 감수하고 임기응변적이며 실험적인 성향, 창의성과 변화에 대한 갈망, 상황적 삶과 현재 지향성, 최첨단의 노하우, 유행에 민감함, 그리고 아름다움과 같은 바람직한 것이다. ― 전상진, 위의 책, 78쪽.

사회학적으로 이런 진단은 당연하다. 신자본주의 세대에서 청년 세대는 비참한 존재로 표현된다. 문화에서 끊임없이 종말론에 해당하는 소재들이 범람했던 것도 이 때문이었다. 회복이 불가능한 사회에서 '나'는 어떻게 살아남아야만 하는가가 중요한 문제가 된 것이다. 아포칼립스의 세계는 과연 내가 살아남을 수 있는가를 고민하는 생존의 시대에서 꿈이란 사치다. 진정으로 하루를 살아내기가 벅찬 사람들이 도처에 있다.

이런 사회에서 〈나빌레라〉는 현실에 지쳐있는 현대인들의 '꿈'을 자극하는 웹툰이다. 〈나빌레라〉는 끊임없이 사람들 저변에 깔린 희망을 자극한다. 70대 노인인 덕출은 마음에 품고 있던 발레를 시작한다. 사실 발레는 시작하는 것부터가 쉽지 않다. '발레'는 운동이자 예술이고 특히 남성이 취미로 시작하기에는 방해물이 많다. 가족들의 반대, 사회의 시선, 발레단에서의 의문을 이겨내고 덕출은 발레를 시작할 수 있게 된다. 한편 덕출과 달리 재능있는 청년 채록은 발레를 계속해나가야 하는 상황에 의문을 지니게 된다. 방황하기 시작하는 것이다. 발레가 꿈인 노인 덕출과 발레를 현실로만 받아들이게 되는 채록의 듀엣은 현실을 꿈으로 만드는 최상의 조합이다.

둘이 빚어내는 꿈을 찾아가는 과정, 꿈을 이루는 과정에서 '꼰대'의 과정은 최소화된다. 꿈이 없는 것이 문제라는 폭력적 명제는 하루하루를 살아가며 자신의 방향을 찾아야만 하지 않을까 하는 의문을 지니는 것으로 우회한다. 한 프로그램에서 무엇이 되고 싶냐고 묻는 진행자에게 초등학생은 아직 정확한 꿈이 없는데, 주변 사람들이 자꾸 꿈을 물어봐서 힘들다고 대답했다. 아직 어린 초등학생도 '꿈'의 무게감을 알고 있는 것이다. 꿈이 장래희망을 뜻하고 있으며 '그렇게 살아야 한다'는 충고가 함께한다는 것 또한.

나비처럼 나빌레라

70대 노인은 왜 그제서야 자신의 꿈을 말할 수 있었을

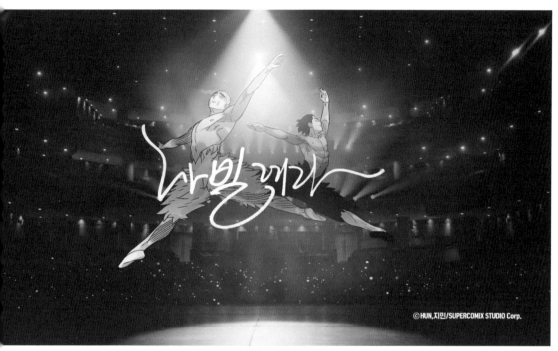

©HUN,지민/SUPERCOMIX STUDIO Corp.

©카카오웹툰

까? 필연적으로 사회에서는 개인이 성장하면 자유와 결정권을 얻을 수 있는 대신 모든 선택에 대한 책임을 짊어지운다. 게다가 결혼과 출산, 육아가 개입된다면 개인의 삶은 제외된다. '나'보다 '가족'의 삶이 우선시되면서 자신의 삶의 우선순위가 바뀌게 되는 것이다. 따라서 자신이 사랑하고 원하는 것을 쉽게 발화할 수가 없다. 그러나 문제는 나이가 들어서 자신이 원하는 것을 하겠노라고 외칠 때다. 이미 너무 늦었는데 왜 굳이 지금 하냐고 묻는 수많은 질문들이 있다. 그러나 덕출은 이와 반대로 발레를 선택한다. 손녀딸에게 "해보고 싶은 건 해보고, 가보고 싶은 곳엔 꼭 가보거라. 망설이다 보면 작은 후회들이 모여 큰 미련으로 남게 되니까..."라는 말은 오히려 본인에게 하는 위로의 말이다.

　　발레를 통해 만나게 된 사람들은 모두 각자의 사연을 지니고 있다. 평생의 꿈으로만 접했던 덕출, 누구보다 재능이 있지만 방황하고 있는 채록, 무용 전공자인 승아, 일본에서 단장님만 보고 온 키요시, 발레를 사랑해서 발레를 취미로 하고 있는 의대생. 이들 모두가 모인 이 발레단은 경쟁이 없다. 사랑하는 것을 치열하게 하고자 하는 사람들이 모임이다. 다만 발레를 사랑하는 사람들이다. 이런 공간에서 덕출은 발레에 대한

열정을 불태울 수 있었다. 하지만 동시에 하나의 작품을 올리기까지의 과정은 치열하다. 끊임없이 부상에 대한 위험을 감수해야하고 같은 동작을 반복해야만 한다. 발톱이 빠지고 발이 다 망가지는 일들도 일쑤다. 가장 아름다운 모습을 위해서 수없는 고통의 연속이다.

〈나빌레라〉에서의 강점은 발레를 소재로 하면서 이를 아름답게 잘 그려내고 있다는 점이다. 웹툰은 몸의 동작과 움직임을 잘 보여줄 수 있는 매체다. 스크롤을 내리며 발레의 동작은 단순히 그림이 아닌 행위로 구현된다. 이는 단행본에서보다 훨씬 더 강점을 지닐 수밖에 없다. 스크롤과 함께 흐르는 작화는 당연히 속도감을 지닐 수밖에 없다. 칸의 흐름과 변화의 포인트는 독자의 몫이 된다. 본인의 스크롤 속도를 통해 장면들은 생동감을 얻을 수 있기 때문이다. 따라서 덕출과 채록의 공연에서 대사가 거의 생략될 수 있었다. 영화를 보는 것처럼 채록과 덕출의 몸 동작을 연속적으로 배치하는 구성을 통해서 처음이자 마지막 공연은 더욱 더 깊이를 지니게 된다.

이를 위해 작품은 발레 전공자들이 검수를 통해서 발레의 동작과 용어를 적확하게 표현한다. 이로 인해 특히 채록의 몸 동작의 묘사는 역동적으로 이뤄진다. 강하고 부드러운 채록의 발레 동작들은 힘을 얻고 〈나빌레라〉 서사 자체에 힘을 보탠다.

나이 듦의 철학

결국 모두는 죽는다. 어느 순간까지는 성장을 하고 이후의 모든 시간은 늙고 죽어가는 하나의 방향을 지닌다. 못하는 것을 잘하게 되는 시간이라기보다, 잘하는 것을 못하게 되는 시간들이다. 노화가 진행되면서 많은 사람들은 발전을 위해서 살아가지 않는다. 도전이라는 말은 청년들의 몫이라고 칭하며 권하고, 나이가 든 사람에게는 주책이라는 말로 만류한다. 사실 사람이 살아가면서 생물학적으로 노화를 겪는 것은 분명하지만 그만큼 노련한 '삶의 자세'가 있다.

덕출 할아버지는 지나치게 이상적인 존재다. 덕출의 많은 대사들이 심금을 울릴 수 있는 것은 웹툰 서사에서 드러나듯 자신이 말한 대로 살아왔기 때문이다. 그가 살아낸 묵묵한 삶은 가장으로서의 책임감을 다한 '가장'의 헌신을 보여준다. 그러나 자식들에게 지속적으로 말하는 '원하는 것을 하라'는 말은 본인에게는 적용할 수 없었다. 발레는 그가 자신에게 처음 내리는 자율성이다. 노화되는 시간들을 성장하는 시간으로 바꾸는 덕출은 '나이 듦'에 대한 새로운 관점을 제시한다. 모두 다 늙어간다. 이때 덕출은 표지로 삼을 수 있는 새로운 롤모델이 되는 것이다.

재미있는 것은 발레에 있어서는 사제 관계가 역전되는데 있다. 이 또한 세대 간의 갈등의 요소를 걷어낸 흥미로운 설정이다. 나이가 아닌 경험자가 멘토가 되는 것이다. 이는 성장을 위한 발판이 된다. 서로가 서로의 상황을 이해해나가며 덕출은 발레 실력을, 채록은 발레의 동력을 찾아낸다. 러시아 발레리노가 가장 이질적인 두 존재가 함께 있는 모습에 감탄하는 것은 당연하다. 과거와 미래가 조우하는 것, 이 모습이야말로 진정으로 제대로 '나이 듦'의 방향성을 나타내는 장면이기 때문이다.

이는 사실 몽테뉴의 나이 듦과 죽음에 대하여의 글을 떠올리게 한다. 우리는 죽음에 대한 걱정으로 제대로 살지 못하고, 삶에 대한 걱정으로 제대로 죽지 못한다. (...) 우리가 죽음을 준비하는 것은 죽음 자체에 대비하기 위함이 아니다. 왜냐하면 그것은 너무나 순간적이기 때문이다. 별다른 영향이나 손해 없이 끝나는 십오 분 동안의 고통을 위해 그렇게 특별한 가르침을 받을 필요는 없다. 사실을 말하자면 우리는 죽음을 맞이할 연습을 하고 있는 것이다. 남을 위해 실컷 살아왔으니, 적어도 남은 생애 동안에는 자기를 위해 살아보자. 우리의 생각과 계획을 우리 자신과 우리 자신의 안락 쪽으로 다시 향하게 하자.

"나의 분별력은 앞으로 나아가기도 하고 뒷걸음치기도 한다. 나는 두 번째나 세 번째에 생각하고 궁리한 것이라고 해서 첫 번째로 생각하고 궁리한 것보다 결코 덜 의심하지 않는다."는 몽테뉴의 글들은 덕출 그 자체다.

반대로 채록은 방황하는 청춘이다. 이 또한 나이 듦의 한 과정으로 그려진다. 자신을 도울 사람이 많지 않은 현실에서 자신의 꿈을 고민해 나간다. '아프니까 청춘이다', '견디다 보면 다 잘 될 것'이라는 낙관적인 마음도 먹을 수 없다. 사실 현실적으로는 이런 말 전부가 사치다. 그러나 덕출은 끊임없이 희망을 불어넣는다. '청춘 스스로 현실을 견디고 버텨내야한다'는 데서 벗어나서 관심을 갖고 상황을 개선시키려 노력한다.(3)

청춘의 방황은 당연한 것이라고 치부하는 것이 아니라 서로의 관심을 통해서 조금은 봉합할 수 있는 것이 된다.

(3) http://www.busan.com/view/busan/view.php?code=2019092618175642510 참조.

〈나빌레라〉는 '이쇼라스'(러시아어로 '다시 한번'이라는 뜻)라는 말로 현실을 긍정한다. 더 정확하게 말한다면 이쇼라스 속에 있는 치열함을 응원한다. 어쩌면 이는 말뿐인 위로일 수 있다. 사실 현실은 〈나빌레라〉속 사회보다 훨씬 냉정하고 자비가 없으니까. 그러나 〈나빌레라〉가 많은 사람들에게 감동을 줄 수 있는 것은 아이러니하게 이런 사회이기 때문이다. 목적성을 잃고 헤매는 자들을 '어른', 다 자라서 자신의 일에 책임을 질 수 있는 사람이 방황하는 청춘에게 따뜻한 말로, 자신의 행동으로 따라올 수 있게 하는 것이 얼마나 어려운지 모두들 알고 있다.

사실 〈나빌레라〉는 작위적이고, 신파의 요소가 가득하다. 현실을 그리고 있지만, 웹툰 속 현실은 지금 대한민국의 현실이 아닌 이데아다. 첫째 아들이 발레를 반대하는 자세만이 오히려 현실적인 반응으로 보이고 나머지 가족들과 동료들의 반응은 지나치게 이상적이다. 현실 세계에서는 덕출의 행동이 유난으로 보일 수 있는 지점들이 있다. 그러나 〈나빌레라〉에서 덕출의 면모는 무조건적인 '현인'으로 비추며 '선'과 '도덕' 표지로 작동한다. 잔혹한 현실에서 사람이 변하기는 쉽지 않다. 특히 채록을 괴롭히던 성철의 변화는 작위적으로 보이기까지 한다. 또한 치매 현상이 진행되는 과정에 있어서

모든 가족들은 누구나 아버지를 모시려고 하는 등 매우 이상적인 가족의 모습을 드러낸다.

그렇다고 웹툰이 모든 현실을 있는 그대로만 보여주는 것이 필요할까? 사회학적으로 분명하게 계층이 있기에 당신은 더 이상 가치가 없고, 꿈을 꿔봤자 현실은 변하는 것이 없다고만 발화해야 할까? 누군가는 앞으로 펼쳐질 인생의 나침판이 있어야 하는 것은 아닐까. 〈나빌레라〉는 그렇기에 지나치게 이상적인 현실을 그리고 있는 한계점에도 불구하고 위로가 된다. 주어진 현실 조건을 강조하고 더 열심히 살아야 한다고 말하는 사회에서는 희망을 찾을 수 없다. 그런 상황에서 삶은 그저 막막함에 불과하다. 청년들이 청년성을 상실했다고 쉽게 말할 수 없는 것은 결국 사회가 평가하는 나만을 강조하기 때문이다. 스스로를 초라하다고 내리는 평가는 사회의 평가만으로 이뤄지는 것이 아니라는 것을 깨우치게 만든다.

사막에서 오아시스를 찾는 것은 간절함 때문이다. 〈나빌레라〉는 사실 오아시스다. 모두들 꿈꾸라고 강요하는 세상에서 어떤 식으로 꿈을 꾸어야 할지 진정한 어른이 차근차근히 일러주고 보여주고 있기 때문이다. 따라서 사람들은 관념적으로 꾸는 꿈이 아닌 현실에서의 치열한 삶을 어떤 식으로 받아들여야 할지 고민할 수 있는 거리감을 획득한다. 덕출 할아버지는 결국 신기루 같은 존재다. 치매를 앓아 모든 것을 잊어버리고, 자신을 잃어도 발끝을 세우는 그 모습에서 위안을 얻는 것은 결국 치열한 '꿈'의 현현이다.

사실 YOLO는 덕출이 발화하는 것이 진정한 의미다. 의미가 퇴색되면서 탕진하는 삶으로 변모하였지만 후회없이 살기 위해서 치열하게 끝까지 한 번 더를 외칠 수 있는 열정을 말하는 것이다. 당신 스스로 자신의 안위를 묻고, 지금 잘 살아가고 있는지 다시 한 번 점검하고 앞으로 나가야 할 방향을 찾아내는 것이다. 이때의 '나'는 남들의 평가에 서있는 것이 아닌 나를 성찰하는 데서 있다. 따라서 한 번 더, 한 번 더 나에게 집중하는 것이다. 오롯이 나의 감각을 유지할 수 있을 때 삶은 비로소 가치를 지닌다. 채록은 덕출의 이런 자세를 통해서 다시 한 번 삶을 살아갈 수 있는 희망을 얻는다. 또한 독자들에게도 똑같이 이야기한다. 당신도 나비처럼 날아갈 수 있다고. 꿈을 이루는 과정은 "즐겁고 행복하지만 무섭고 긴장되고 실패하면 아쉽고 분하고 화나는 것"이지만 그래도 꿈처럼 나빌레라. *Critique M*

BL, 낭만적 사랑의 서사 콘텐츠

:
:
:

한유희

문화평론가. 제15회 〈쿨투라〉 웹툰부문 신인상으로 등단. 2021년 만화평론 공모전 우수상 수상.
경희대 K-컬처 스토리콘텐츠 연구원으로 웹툰과 팬덤을 연구하고 있다.

익숙하고도 낯선 장르

BL. Boy's Love의 약자로 익숙하지만 낯선 장르다. 물론 웹소설과 웹툰을 즐겨 읽는다면 익히 알고 있지만, 여전히 대중들에게는 낯설고 부담스러운 위치를 점하고 있다. 최근 여러 OTT에서 BL 영상 콘텐츠들이 제작되고, 생각보다 좋은 반응을 얻으면서 언론에서 요사이 주목하고 있지만 사실 BL의 역사는 길다.

BL의 기원은 일본에서 유입된 야오이로 보는 경우가 대부분이다. 명확한 시점을 특정할 수는 없으나 한국에서는 PC통신을 통해 90년대 초중반부터 야오이 작품에 관한 정보가 공유되었고, 번역되기 시작하였다. 이는 만화와 소설 모두 해당되는 이야기이다. 만화는 동인지의 영향으로 기존 작품의 2차 창작이 이루어지기 시작하였다. 더불어 소설은 1세대 아이돌 그룹인 H.O.T.와 젝스키스가 인기를 얻기 시작하면서 팬픽 붐이 일어나기 시작한다. 팬픽은 물론 이성애를 기반으로 한 작품들도 있었으나, 유명세를 얻어 지금까지 회자되는 작품은 대부분 그룹 안의 멤버들을 커플로 맺은 동성애를 기반으로 한 작품들이 많다. 즉 아이돌을 경유하여 BL의 기본적인 문법을 학습하여 BL에 대한 장르를 이해하는 독자들이 생겨난 것이다.

2000년대에 들어서면서 현재의 BL의 기본적인 외형이 갖추어지기 시작한다. 팬픽뿐만 아니라, 야오이 소설로 일컬어지던 작품들은 동성애물이자, 고수위의 성애 표현을 이유로 폐쇄적인 공간인 성인동(마유동, 야밤동 등등)에서 향유되었다. 이후 복잡

다양한 웹툰 플랫폼에 BL작품들이 연재되고 있다.

한 사건들이 얽히면서 야오이 소설이라고 불리던 작품들은 BL이라는 장르로 통용되고 연재처는 '조아라'와 같은 여성 독자가 다수인 공개적인 플랫폼으로 점차 옮겨온다. 현재는 대부분의 콘텐츠 플랫폼에서 BL 장르를 메인 페이지에서 선택할 수 있을 정도로 작품 수도 많아지고, 소비층도 두터워졌다.

　　물론 조금 더 명확하게 파고들자면 각각의 연재처에 따른 차이점이 있고, 복잡

한 사정이 있지만 개괄적으로 BL이 2차적 문화의 부산물로 시작하였고, 마니아틱한 성향을 기조로 한다는 점이 BL 문화의 기본적인 성격이다.

낭만적이고도 다양한 사랑의 서사

사실 BL은 낭만적인 사랑 이야기다. 남성끼리의 사랑이라는 금기는 사랑의 '방해물'이다. 따라서 BL의 사랑은 이성애의 사랑보다 더 큰 장애를 이겨내야만 하는 완전한 사랑으로 치환된다. 사랑을 얻기 위해 모든 것을 포기해야 한다는 역경이야말로 절대적인 사랑을 드러낼 수 있는 최고의 소재 아니던가. 낭만적 사랑이 상실되었다는 작금의 현실에서 BL은 절대적이며 환상적인 사랑의 서사로 작동한다. 서로에 대한 강렬한 이끌림으로 금단의 조건들은 해금될 수밖에 없고 낭만적인 사랑을 보여주기 때문이다. 따라서 이미 장르만으로도 BL은 낭만적 사랑을 전제로 한다. 또한 이러한 낭만성을 바탕으로 다양한 서사를 확장시킬 수 있다.

물론 왜 군이 BL에서 낭만적이고도 다양한 모습의 사랑을 찾아야만 하는가에 대한 의문이 남을 것이다. 로맨스 장르나 로맨스 판타지 장르에서도 전제되는 것이 바로 '로맨스'이기 때문이다. 그러나 로맨스와 로맨스 판타지 장르에서는 기본적으로 '이성애'를 기본으로 한다. 따라서 BL에서의 '금기시된 관계'라는 설정은 로맨스, 로맨스 판타지 장르보다 더 큰 방해물로 작동한다. 두 번째는 거리감을 통한 안정감이다. 이성애의 관계와는 달리 여성으로서의 자신을 완벽하게 대입하지 않을 수 있다. 이를 통해 피폐물에 해당하는 작품에서도 부담이 덜 하다. 또한 고수위의 성애 표현에서도 훨씬 더 대담한 표현들이 용인되기 쉽다. 세 번째는 이성의 관계에서는 절대 역전될 수 없는 관계가 BL에서는 가능하다는 점이다. 흔히 '공'과 '수'라는 관계로 일반적인 성애의 관계를 유지하는 것이 보통이지만, '공'과 '수'로 한정 짓지 않는 작품들도 존재한다. 이런 대표적인 특징들을 통해 BL은 제약이 있기에 오히려 더 제한이 없는 낭만적 사랑의 서사들을 확장시킨다.

오메가 버스, 단순한 재현 혹은 새로운 탈출구

흥미로운 것은 BL의 하위 장르에서 오메가버스 장르가 지속적으로 인기가 있다는 점이다. 오메가버스라는 생소한 장르는 성별은 존재하지만 알파, 오메가, 베타라는 형질에 의해 임신이 가능하다는 세계관을 지닌다. 베타는 일반적인 사람을 뜻하고

알파와 오메가는 특수 형질로 서로에게 성욕을 느낄 수 있도록 하는 '페로몬'이 있으며 서로에게 각인할 수 있기도 하다. 특히 발정기에 해당하는 시기를 겪는다는 설정이 기본적으로 깔려있다.

　　이런 오메가버스 장르는 크게 다섯 가지의 특징을 들 수 있다. 첫째, 임신 출산 육아와 같은 여성이 겪는 상황을 투사한다는 점이다. 둘째, '페로몬'을 통해 운명적인 사랑을 이룬다는 것, 혹은 반대로 '페로몬'의 기본 조건을 거스르면서 사랑을 쟁취한다는 점이다. 셋째, 발정기로 인해 제어되지 않는 성욕과 성애를 통한 엄청난 쾌락을 얻는 점이다. 넷째, 각인이라는 행위를 통해 서로를 '평생' 함께할 수 있는 반려자로 맞을 수 있다는 점이다. 마지막으로 알파는 공이며 오메가는 수라는 관계가 일반적인 설정이지만 간혹 역전되는 경우로 얻는 재미가 있다는 점이 있다.

　　다섯 가지의 조건 모두가 여성의 상상력에서 창작되고 소비되고 있다는 점을 더욱 명확하게 알 수 있다. 출산율로 익히 알 수 있듯, 임신·출산·육아는 현대를 살아가는 여성들에게는 큰 부담이다. 따라서 임신·출산·육아의 이야기는 오히려 타인의 이야기를 통해서 '소비'하는 경우가 많다. 특히 남성이 출산하여 겪는 에피소드는 여성인 독자에게 훨씬 부담이 덜하다. 특히 두 번째부터 네 번째의 조건은 더욱 낭만적인 이야기로 작동할 수 있는 금지 조건이자, 운명적 사랑의 조건으로 작동한다. 서로의 페로몬이 완벽하게 어우러진다는 운명적인 사랑을 이야기할 수도 있고, 혹은 서로의 관계를 통해 알파-오메가로 발현된다는 조건을 설정할 수도 있다. 또한 알파-오메가가 기본적으로 짝이 되지만 '페로몬'에서 벗어난 베타와의 관계에서 더 큰 사랑을

<제 아이입니다만!> ⓒ사공/블랑시아

느낀다는 설정을 통해서 오히려 당연한 조건을 거스르는 더 큰 사랑의 관계를 이야기 할 수도 있기 때문이다. 또한 페로몬에 의한 발정기는 이지를 잃고 동물적인 성욕과 성 애의 쾌락을 이야기하기 때문에 섹슈얼리티가 강조된다. 성적인 욕망과 욕구를 충족할 수 있는 것이다. 또한 서로에게 각인을 통해 죽을 때까지 함께한다는 설정은 '오래오래 행복하게 살았습니다'의 가장 결정적인 조건으로 작동한다. 특히나 보통 독자들은 '수' 에 해당하는 오메가의 입장에 대입하기 쉽기에 당연시되는 관계가 전복될 때, 더 큰 카 타르시스를 느끼는 경우도 많다.

그러나 오메가버스 장르는 호불호가 갈리는 장르이기도 하다. 임신과 출산, 육 아에서 자유롭고자 하는 여성 독자들에게 불편하다는 평가도 많기 때문이다. 하지만 굳이 BL장르에서 이러한 설정이 지속적으로 창작되고 있다는 점을 생각한다면 오히려 여성들은 조금 더 먼 거리에서, 자유롭게 내면의 욕망을 소비하고 있는 것은 아닐까. 영 원한 사랑, 운명적인 관계, 이지를 잃고 쾌락만을 좇는 성애, 행복한 가정이라는 현실에 서 어려운 이야기를 오히려 가장 현실성 없는 세계관 속에서 대리로 실현하고 있다는 점은 주목할 만하다.

BL 작품 <시맨틱에러>의 소설, 드라마, 웹툰 포스터

BL이되 BL이 아닌

BL은 여성서사이자 여성서사가 아니다. 하지만 확실한 것은 BL은 어떤 장르보다 여성의 욕망이 구체적이고 다각화된 콘텐츠라는 점이다. 창작하는 사람도 이를 소비하는 사람도 대부분이 여성이라는 점을 감안할 때 지속적으로 BL 시장이 성장하고 있다는 점을 주목할 필요가 있다. 특히 BL은 충실하고도 공고한 독자층을 지니고 있기에 재매개 또한 활발히 일어난다. 하나의 작품이 웹소설, 웹툰, 드라마 씨디, 애니메이션으로 창작되는 경우가 많고, 최근에는 특히 OTT를 통해 영상물로도 제작되기도 하였다. 또한 크라우드 펀딩을 통해서 출판을 하기도 한다. 다양한 콘텐츠가 생산될 수 있는 것은 모두 소비하고 있는 BL의 독자들이 있기 때문이다.

BL 서사 콘텐츠가 지니고 있는 한계점은 분명하다. 이미 BL이라는 단어만으로도 충분히 거부감을 갖는 대중들이 다수 있고, 확장할 파이가 크지 않다는 점이다. 하지만 여성의 상상력이 극대화된 장르라는 점을 감안한다면 충분히 다수의 기호에 맞는 작품들이 지속적으로 창작될 수 있을 것으로 보인다.

최근 리디에서 BL 장르에서 유명한 작가들의 신작이 15세 이용가로 창작되고, 19세 이용가 작품들이 15세 이용가로 개정되어 출간되는 현상은 BL 시장을 조금 더 대중적으로 확장하고자 하는 움직임으로 보인다. 물론 이런 시도만이 BL에 대한 불편함을 해소할 수는 없을 것이다. 동시에 이미 BL을 소비하고 있는 독자층에게 욕망이 거세된 작품만 창작되고 있다는 경향으로 느낄 수도 있기 때문이다. 중요한 것은 결국 BL에서의 여성의 욕망이 어떤 수준에서 어떤 방식으로 발화되며, 이를 받아들이는 대중과의 거리감을 어떤 방식으로 해소하느냐의 문제다. 즉, 작품성의 문제로 넘어가게 된다. BL이 여성서사가 아니되 여성서사인 것처럼, BL이되 BL이 아닌 것 같은 작품이 나올 때 또 다른 BL의 전환점을 맞이할 수 있다. *critique* M

뱀파이어 로맨스 웹툰의 관능성과 야수성

서곡숙

영화평론가, 영화학박사, 청주대학교 영화영상학과 교수, 한국영화교육학회 부회장,
한국영화학회 대외협력상임이사, 계간지 『크리티크 M』 편집위원장을 역임하면서 부산국제영화제,
전주국제영화제, 부천국제영화제, 대종상 등의 심사위원으로 활동하고 있다.

뱀파이어와 로맨스 웹툰

환상문학 이론을 정립한 츠베탕 토도로프에 의하면, "흡혈귀는 죽음, 피, 사랑과 생명 사이의 관계를 보여주며, 흡혈귀의 사랑에서 강렬하고 과잉된 관능적 사랑은 단죄되거나 찬양되며, 죽은 존재에 대한 사랑에서 이상적인 사랑을 발견하게 된다."[1] 뱀파이어 서사에서 뱀파이어는 과거 공포의 대상에서 벗어나 현재 인간 사회의 이방인으로 재현된다. 뱀파이어 로맨스 웹툰에서는 뱀파이어 주인공과 인간 여주인공의 사랑을 통해 뱀파이어 주인공의 권능과 인간 여주인공의 유일무이한 존재를 강조한다.

뱀파이어 로맨스 웹툰은 카카오페이지 웹툰과 네이버 웹툰에서도 인기 있는 서사 유형이다. 카카오페이지 웹툰에서 뱀파이어 로맨스 웹툰은 10만 명 이상 구독 작품이 34편이며, 34만 명 이상 구독 작품이 14편이나 된다. 네이버 웹툰에서도 뱀파이어 로맨스 웹툰은 10만 명 이상 구독 작품이 6편이며, 30만 명 이상 구독 작품이 5편이다. 여기에서는 카카오페이지 웹툰과 네이버 웹툰에서 공통적으로 30만 명 이상 구독하는 흥행작품 네 편에 대해서 살펴보기로 한다. 네 편의 뱀파이어 로맨스 웹툰

(1) 츠베탕 토도로프, 최애영 (역), 『환상문학서설』, 일월서각, 2013, 266~268쪽.

(2) 안숭범·조한기, 「자기 밖의 삶으로 읽히는 뱀파이어의 다른 양태들 - <드라큘라>, <뱀파이어와의 인터뷰>, <렛미인>을 중심으로」, 『현대영화연구』 12권 2호, 한양대학교 현대영화연구소, 2016, 107~134쪽.

은 〈밤을 걷는 선비〉, 〈뱀파이어 도서관〉, 〈뱀파이어 셰프〉, 〈미드나이트 세크리터리〉 이다.

〈밤을 걷는 선비〉 : 괴물과 일탈자의 대립

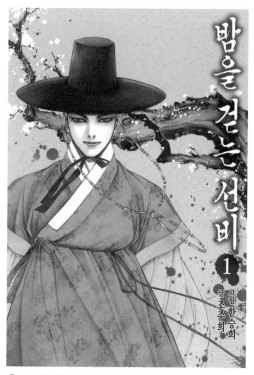

©조주희, 한승희/서울미디어코믹스

〈밤을 걷는 선비〉는 조선시대 뱀파이어 선비와 양반 규수 인간 양선의 사랑을 그리고 있다. 이 웹툰은 조주희 글과 한승희 그림으로, 카카오페이지 웹툰 279만 명 구독, 네이버 웹툰 630만 명 구독의 작품이다. 한국콘텐츠진흥원 2012 우수만화 글로벌 프로젝트 선정 작품으로 뱀파이어 로맨스 웹툰 중에서 가장 높은 인기를 얻고 있는 작품이다. 뱀파이어 선비는 자신이 사랑하는 인간 양선을 뱀파이어 기생 수향으로부터 지키고자 하며, 인간을 사악한 뱀파이어로부터 보호하기 위해 노력한다. 양선은 선비만큼의 시간이 없다는 점에서 선비와의 관계에 집착하는 반면, 선비는 양선이 인생의 순리대로 살아갈 수 있게끔 자신으로부터 떼어내어 현실세상으로 밀어내고자 한다. 긴 시간을 겪으면서도 사랑하는 여성을 잃을지도 모른다는 두려움에 떠는 뱀파이어 선비의 강인하면서 동시에 연약한 면모를 통해 초현실적인 권능과 현실적인 사랑을 동시에 보여준다.

〈밤을 걷는 선비〉는 뱀파이어를 공포의 대상이자 권능의 존재로 재현한다. 영조의 불안, 사도세자의 죽음, 세손 정조의 방황 등 왕의 서사까지 함께 곁들여지면서, 조선 왕조의 비극을 뱀파이어 이야기와 접목시키고 있다. 뱀파이어는 '과거에는 죽음과 삶이 착종된 괴물 또는 설명할 수 없는 세계에서 틈입한 공포의 대상이었으나, 최근에는 인간사회의 상식과 고정관념, 종교적 신념, 은폐된 폭력적 질서를 드러내는 존재로 변화한다.'(2) 궁궐을 둘러싸고 선한 뱀파이어 선비와 악한 뱀파이어 하얀머리의 대결을 통해 권능과 공포의 대상으로서의 뱀파이어를 동시에 재현하며 인간사회와 왕족의 욕망, 살인, 죽음을 그리고 있다. 적대자 하얀머리는 죽음과 삶이 착종된 괴물이면

서 설명할 수 없는 공포의 대상인 반면에, 주인공 선비는 인간사회의 은폐된 폭력적 질서를 드러내는 존재이다. 주인공은 떠나온 세계와 들어간 세계의 차이를 보여주며, 망명자, 이민자, 이주자라는 세 가지 특성을 동시에 보여준다.

〈뱀파이어 도서관〉
: 뱀파이어와 인간의 중간적 존재

〈뱀파이어 도서관〉은 인간 알비노와 돌연변이 뱀파이어의 기묘한 동거와 사랑을 보여주는 작품이다. 이 웹툰은 이선영 글/그림으로, 카카오페이지 웹툰 79.7만 명 구독, 네이버 웹툰 39만 명 구독의 인기 작품이다. 뱀파이어 콘셉트로 운영되는 동네 도서관에서 사서 아르바이트를 시작한 대학생 유마노는 흰머리와 붉은 눈의 알비노인 관계로 뱀파이어로부터 자신도 뱀파이어로 오해받는다. 뱀파이어 도서관은 낮에는 인간들의 도서관이지만, 밤에는 뱀파이어들의 감옥으로 변한다. 이 감옥을 지키는 도서관 사서는 특별한 초능력을 가진 세 명의 돌연변이 뱀파이어이다. 관장 카벨은 언령으로 자신이 말하는 것이 모두 행해지는 강력한 초능력을 갖고 있으며, 과거 이브와의 슬픈 사랑의 기억에 괴로워하는데 이브와 닮은 유마노의 출연으로 혼란스러워한다. 유마노는 관장 카벨의 언령에 영향을 받지 않으며, 인간의 속마음을 읽는 사서 루이의 능력도 먹히지 않는다는 점에서 특별한 인간이다.

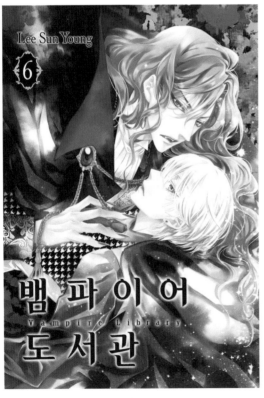

〈뱀파이어 도서관〉은 인간 알비노를 둘러싼 돌연변이 뱀파이어와 미식가 뱀파이어의 대결을 보여주며, 중간적 존재로서의 뱀파이어와 인간을 그리고 있다. 뱀파이어는 '데카당스적 기괴함으로 비이성적이고 합리성으로 설명할 수 없는 존재이며, 여성을 도덕적으로 타락시키지만 이성과

당신을 유혹하는 비밀의 공간!

합리성으로 무장한 문명인에 의해 퇴치되지만, 최근에는 인간보다 도덕적이고 아름다운 존재로서 현실에서 도주하기 위한 변화의 존재로 그려진다.'(3) 이 웹툰에서 뱀파이어는 대부분 동유럽의 이국적 용모를 갖고 있으며, 능력이 뛰어날수록 아름다운 외모를 보여준다. 인간 유마노는 강력한 초능력자인 관장 카벨과 피를 주고받음으로써 카벨의 계약자가 되어서 카벨의 능력과 교감을 받는 특별한 인간이 된다. 선한 돌연변이 뱀파이어와 악한 미식가 뱀파이어의 대결을 보여주며, 특히 인간이자 계약자인 유마노의 특별한 피를 원하는 미식가 뱀파이어가 늘어나면서 이러한 대결은 더욱 치열해진다.

뱀파이어는 '고딕공포 장르의 대표적인 괴물로서 오랜 시간 꾸준히 인기를 얻어온 초자연적 존재이고, '언캐니'와 '언데드'로 그려지는 죽음을 초월한 존재이며, 초인적 힘과 영생을 가진 존재로서 신을 닮고자 하는 인간의 욕망을 반영하는 존재이다.'(4) 〈뱀파이어 도서관〉의 돌연변이 뱀파이어는 이러한 '언캐니'와 '언데드'의 존재로서 죽음에 대한 인간의 낯선 두려움과 매혹이라는 양가적 감정을 불러일으킨다. 돌연변이 뱀파이어는 뛰

(3) 박상익·우정권, 「브램 스토커 『드라큘라』와 최근 미국 영화 속 뱀파이어 이미지 변화 양상 연구」, 『인문콘텐츠』 28호, 인문콘텐츠학회, 2013, 145~166쪽.

(4) 김민오, 「좀비와 뱀파이어의 영화 속 시기별 의미변화 연구: 공포의 속성을 중심으로」, 『한국영상학회 논문집』 12권 1호, 한국영상학회, 2014, 71~85쪽.

어난 초능력으로 신과 인간의 중간적 존재처럼 그려지며, 알비노 인간은 뱀파이어 초능력자와의 피의 계약으로 특별한 능력을 부여받아 뱀파이어와 인간의 중간적 존재처럼 그려진다. 작가의 몽환적인 그림체와 독창적인 이야기 전개로 두터운 팬층을 보유하고 있다.

〈뱀파이어 셰프〉: 능력자와 윤리적 욕망

〈뱀파이어 셰프〉에서 하프 뱀파이어이자 인기 셰프인 주인공은 천상의 피를 맛보기 위해 자신의 힐링 요리로 인간 여주인공의 건강을 챙기고자 한다. 이 웹툰은 김스타 원작, 서윤 그림으로, 카카오페이지 웹툰 31.6만 명 구독, 네이버 웹툰 36만 명 구독의 인기 작품이다. 이태원의 오너 셰프 홍기준은 뱀파이어 특유의 미각으로 인간이 범접할 수 없는 세상의 모든 맛을 만들어낸다. 그는 자신에게 천상의 맛을 선물한 유치원 친구 강미로와 재회하지만, 패스트푸드와 불규칙한 생활에 찌든 30살의 그녀에게서는 썩은 피 맛이 난다. 주인공은 다시 황홀한 천상의 피 맛을 맛보기 위해서 힐링 요리를 통해 여주인공을 위한 건강 프로젝트를 시작한다. 그는 그녀와의 접점을 늘이기 위해서 그녀가 파손시킨 물건 2,000만원에 대한 변상으로 세 가지 조건의 계약을 제시한다. 첫째, 주말 아르바이트를 해야 하며, 둘째, 주말 이외의 시간에도 채무 변제를 위해 노력해야 하며, 셋째, 주방에는 침범하지 않아야 한다.

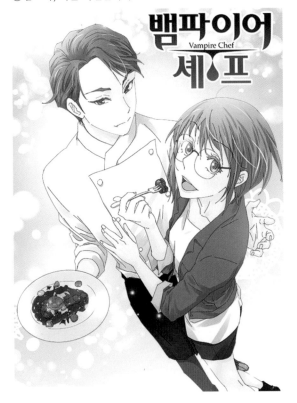

〈뱀파이어 셰프〉는 뱀파이어 주인공과 인간 여주인공의 관계를 통해서 성적 욕망, 생존에의 욕망, 윤리적 욕망을 모두 보여준다. 뱀파이어는 '성적 욕망, 생존에의 욕망, 윤리적 욕망이라는 세 층위의 인간의 욕

망을 보여주며, 자본주의 사회에서 물질적 부를 축적할 수 있는 능력자로서 삶의 동력, 괴로움의 근원인 끝없는 욕망의 요구를 드러낸다.'(5) 〈뱀파이어 셰프〉에서 주인공의 생존 욕망은 성적 욕망으로 변화한다. 여주인공의 피에 대한 주인공의 집착이라는 생존에의 욕망은 여주인공의 건강을 챙기고 생활을 함께 공유하면서 성적 욕망으로 변화해 간다. 또한 여주인공을 죽여서 피를 맛보는 것은 단 한 번 맛보는 것이기 때문에 지속적으로 천상의 피를 맛보기 위해서 여주인공의 건강을 챙기는 행위는 뱀파이어이지만 윤리적 욕망을 보여준다. 이 웹툰에서 뱀파이어는 자본주의 사회에서 특별한 능력으로 부를 축적할 수 있는 능력자로 그려진다. 주인공은 뱀파이어가 갖는 예민한 감각을 이용해 최고의 요리를 만들어내고, 위기에 빠진 여주인공을 구하기 위해서 강한 힘과 빠른 스피드라는 초능력을 사용한다.

(5) 김소연, 「영화 〈박쥐〉에 나타난 욕망의 양상」『인문과학연구』28호, 강원대학교 인문과학연구소, 2011, 385~406쪽.

〈미드나이트 세크리터리〉
: 야수성과 관능성의 양면성

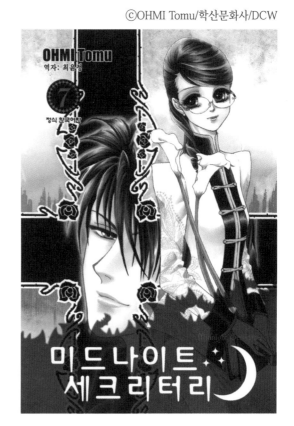

©OHMI Tomu/학산문화사/DCW

OHMI Tomu
역자: 최윤정

7
정식 한국어판

미드나이트
세크리터리

　　〈미드나이트 세크리터리〉는 회사 상무 뱀파이어 주인공과 비서 인간 여주인공의 로맨스를 보여준다. 이 웹툰은 오미 토무(Ohmi Tomu)의 글·그림으로, 카카오페이지 웹툰 30만 명 구독, 네이버 웹툰 45만 명 구독의 인기 작품이다. 이 작품은 뱀파이어 로맨스 웹툰이면서 동시에 오피스 로맨스 웹툰이다. 22세의 여주인공 사토즈카 카야는 주식회사 토마의 입사 2년차이지만, 우수한 업무 처리로 사장의 차남인 26세 토마 쿄헤이 상무의 비서가 된다. 주인공은 능력은 뛰어나지만 제멋대로에 거만한 천하의 바람둥이로 소문난 남자

이다. 여주인공은 주인공의 사무실에서의 신음소리와 창백해진 여성들로 인해 이상한 약물을 사용하지는 않는지 조사하고자 하지만, 뜻밖에도 흡혈귀인 상무의 비밀을 목격하게 된다.

　　주인공과 여주인공의 관계는 갈등에서 협력으로 변화한다. 반반한 외모의 비서를 요구하는 주인공과 자신의 능력에 대한 불신에 도전의식을 느끼는 여주인공은 처음에는 갈등을 일으킨다. 하지만 여주인공의 뛰어난 능력을 인정하게 된 주인공은 자신의 정체를 들키지만 여주인공의 비서 자리를 그대로 있게 한다. 여주인공은 회사에 대한 충성심과 비서로서의 책임감으로 주인공이 피에 대한 갈증으로 힘들어할 때 자신의 피를 제공한다. 이런 관계를 통해 주인공은 여주인공의 특별한 피 맛에 중독되면서 다른 여성의 피로는 갈증을 풀기 힘들어진다.

　　〈미드나이트 세크러터리〉의 주인공은 야수성, 관능성을 보여주며, 타자로서의 뱀파이어와 주체로서의 뱀파이어의 이중성을 동시에 보여준다. '타자로서의 뱀파이어는 퇴치해야 할 존재, 공포심을 주는 괴물, 인간 내면의 욕망을 내포한 타자이며, 주체로서의 뱀파이어는 자신의 정체성 탐구, 인간과 더불어 살기 등 인간다운 고민을 하는 존재이다.'(6) 〈미드나이트 세크러터리〉는 특히 관능성을 강조한다. 주인공은 '황홀한 순간 여자의 피가 가장 향기로우며, 애무로 쾌감에 취하면 최고급 술처럼 향기가 나며, 목덜미에 송곳니를 꽂는 순간 여자가 느끼는 건 온몸이 마비될 정도의 엑스터시'라고 말한다. 그러면서 여주인공에게는 "내가 당신을 덮치는 일은 없을 거야. 난 최고의 여자의 최고의 피만 빨거든"이라며 독설을 내뱉는다. 이렇게 자만하던 주인공은 여주인공의 피를 빨게 되면서 다른 여성의 피로는 갈증이 충족되지 않는 상태가 된다. 여주인공의 피에 대한 주인공의 집착은 여주인공에 대한 사랑으로 이어지며, 최고의 피를 얻기 위한 애무와 엑스터시는 관능성을 강조하면서 타자로서의 뱀파이어 존재를 보여준다. 뱀파이어 주인공과 인간 여주인공의 사랑은 흡혈족 사회에서 문제를 발생시키면서 주인공의 정체성에 대한 고민으로 이어지면서 주체로서의 뱀파이어 존재도 동시에 보여준다.

(6) 류수현, 「영화에 나타난 뱀파이어 캐릭터 유형에 따른 이미지 특성 연구」, 『디자인지식저널』 31호, 한국디자인지식학회, 2014, 305~319쪽.

로맨스의 욕망과 권능에 대한 갈망

　　뱀파이어 로맨스 웹툰 흥행작품인 〈밤을 걷는 선비〉, 〈뱀파이어 도서관〉, 〈뱀파이어 셰프〉, 〈미드나이트 세크리터리〉는 많은 공통점을 보여준다. 첫째, 인간 여주인공과 뱀파이어 주인공의 사랑을 그리며, 여주인공은 최고의 피, 계약자, 사랑 등 주인공에게 있어서 유일무이한 존재로서 의미한다는 점에서 운명적 사랑을 보여준다. 둘째, 뱀파이어를 선한 뱀파이어와 악한 뱀파이어로 이분화하며, 선한 뱀파이어인 주인공은 여주인공에 대한 사랑, 인간과의 공존을 추구한다. 셋째, 적대자 뱀파이어는 공포의 대상으로 그려지는 반면, 주인공 뱀파이어는 특별한 권능, 금지된 욕망의 존재로 그려진다. 뱀파이어 로맨스 웹툰에 대한 독자의 호응은 공포와 불안의 존재이면서 동시에 불멸과 초능력의 존재인 뱀파이어를 통해서 금기에 대한 호기심과 인간의 욕망을 동시에 충족시키기 때문일 것이다. *Critique M*

요괴 로맨스 웹툰
- 죽음의 공포, 로맨스의 유혹과 일탈 욕망

서곡숙

영화평론가, 영화학박사, 청주대학교 영화영상학과 교수, 한국영화교육학회 부회장,
한국영화학회 대외협력상임이사, 계간지 『크리티크 M』 편집위원장을 역임하면서 부산국제영화제,
전주국제영화제, 부천국제영화제, 대종상 등의 심사위원으로 활동하고 있다.

요괴 이야기와 로맨스 웹툰

웹툰에 자주 등장하는 요괴는 여우 요괴와 까마귀 요괴이다. 한국에는 구미호를 비롯하여 여우 요괴의 이야기가 많다. 〈명주 보월빙〉의 여우 요괴 신묘랑은 인간과의 갈등을 조장하는 반동 인물로서 중요한 역할이다. 신묘랑은 열 명 이상의 악인들과 동모하여 갖가지 난리를 일으키며, 선인을 해칠 수 없다는 것을 자각하지만 무시하여 천벌을 받는다. 두 가지 모두 재물욕에 기인한다. 여우 요괴의 서사적 의미는 부질없는 욕망, 요괴의 어리석음을 강조한다. 여우 요괴는 악인의 대체물로서 선호된다.(1) 여우 요괴는 〈강감찬〉에서 인간에게 긍정적 기여를 하고, 〈전우치전〉에서도 전우치의 도술 획득에 도움을 주는 등 신이적 초월성을 보여준다. 하지만, 〈이화전〉에서는 변신으로 사람을 해치는 복수심을 드러내는 괴이적 초월성을 보여준다. 이렇듯 초월적 성격의 여우 요괴는 초기의 신이적 초월성에서 후기의 괴이적 초월성으로 변모한다.(2)

(1) 이후남, 「〈명주보월빙〉에 나타난 요괴(妖怪) 연구 -여우 신묘랑을 중심으로」, 『古小說 研究』 48권, 한국고소설학회, 2019, 171-201쪽.

(2) 「박대복·유형동, 「여우의 超越的 性格과 變貌 樣相」, 『동아시아고대학』 23호, 동아시아고대학회, 2010, 279-315쪽.

일본에는 까마귀 요귀 덴구가 대표적이다. 덴구는 길고 붉은 코 형태가 있으며, 날개를 이용해 날고 있는 새의 형태라는 점에서 신비롭고 상상적인 모습을 하고 있다. 덴구는 '날개사자'에서 탈바꿈한 '하늘을 날고 있는 개 모양의 괴물'이다.(3) 덴구는 하늘을 날아다니는 요괴로서 비행 모티브가 주요하게 부각되며, 그의 비행 능력과 초자연적인 힘을 갖고 있다. 인간에게 쉽게 속아 넘어가는 우스꽝스럽고 유머러스한 존재로 묘사되기도 한다.(4) 요괴 로맨스웹툰에서는 〈황금빛 사막여우의 비밀〉과 〈블랙 버드〉를 중심으로 여우 요괴와 까마귀 요괴의 로맨스를 살펴보도록 하자.

(3) 류희승, 「동아시아 요괴문화 속의 덴구(天狗) 형상에 관한 소고」, 『일본학연구』 43권, 단국대학교 일본연구소, 2014, 125-145쪽.

(4) 류희승, 「하늘을 날아다니는 요괴, 덴구(天狗)의 비행(飛行)모티프」, 『일본학연구』 33권, 단국대학교 일본연구소, 2011, 95-114쪽.

여우 요괴: 변신 모티브와 초월성
— 〈황금빛 사막여우의 비밀〉

웹툰 〈황금빛 사막여우의 비밀〉은 여우 요괴와 인간 공주의 로맨스를 다룬다. 이 웹툰은 노란선인장 글·그림으로 네이버 웹툰에서 66만 명, 카카오페이지 웹툰에서 39만 명이 구독하는 작품이다. 신분을 숨기고 살아가는 인간과 도깨비의 우두머리 여우 요괴의 사랑을 다루어 한국적 로맨스 판타지를 보여준다. 여주인공 공주 비형랑은 존귀하면서도 소외된 인물이다. 그녀는 인간과 혼령 사이에서 태어나 귀신을 보는 아이, 반쪽짜리 인간, 타고난 외톨이이다. 비형랑은 생존을 위해 머리카락을 잘라 여자아이에서 남자아이로 변신한다.

비형랑이 궁으로 떠나던 날 도깨비한테 습격을 당하고 그 우두머리인 길달을 만나면서 운명이 바뀌게 된다. 도깨비의 우두머리 길달은 도깨비가 아니라 황금빛 머리를 가진 여우 요괴이다. 재주를 보이면 살려 준다는 길달의 말에 비형랑은 귀신을 볼 줄 아는 재주, 팥을 뿌려 도깨비들을 한 순간에 사라지게 하는 재주를 보여준다. 비형랑은 보석처럼 붉게 빛나는 예쁜 두 눈을 가진 황금빛 여우 요괴에게 첫 눈에 반하게 된다.

서라벌에 도착한 비형랑은 귀신의 억울한 사정을 들어

주어 그들을 저승세계로 가게 하는 과정에서 위험에 처할 때마다 길달의 도움을 받는다. 또한 궁에 들어가 화랑이 된 비형랑은 자신을 혐오하는 왕자인 두 형들로 인해서 다른 화랑들에게 학대, 폭언, 폭행을 당할 때마다 길달의 도움을 받는다. 이에 비형랑은 싸울 기회를 마련해 줬으니 싸우는 방법도 가르쳐 달라고 길달에게 부탁한다. 비형랑은 화랑 중에서 아름다운 외모와 뛰어난 실력으로 가장 인기가 높은 치우랑이 바로 길달임을 알게 된다. 화랑 기파랑은 이러한 치우랑의 비밀을 아는 인물로서 비형랑과 치우랑의 만남을 견제한다. 비형랑과 길달의 관계는 버림받은 어린 공주와 황금빛 여우 요괴의 만남에서 연인 사이로 발전한다.

ⓒ노란선인장/미스터블루

〈황금빛 사막여우〉에서 길달은 츤데레형 여우 요괴라는 점에서 전통적인 여우 요괴의 성격과는 다소 상이하다. 〈명주보월빙〉의 여우 신묘랑은 사회를 어지럽히는 반동적인 인물로서 재물욕을 상징한다. 한국 고전의 대표적인 여우 요괴인 구미호는 남자에게 배신당하는 여인의 한을 표현하면서 동시에 사회의 혼란 시기에 여성을 요물로 만들어 희생물로 만드는 죄의 전가를 보여주는 존재이다. 길달은 권능은 있지만 재물욕이 없으며 속세의 문제에 다소 초탈하지만 지략을 통해 위기를 극복하는 인물이다. 길달은 신라시대 신분제, 즉 성골, 진골, 6두품 등에 대해 비판하는 등 부조리한 현실을 비판하며 인간의 본성이나 정욕을 중시하면서 일상의 규범을 무너뜨리는 자유로운 가치관을 보여준다.

길달은 여우 요괴이지만 인간을 구해주며, 자신의 도술과 변신 등 권능을 사용한다는 점에서 신이적 초월성을 보여준다. 길달은 여우 요괴이자 도깨비의 우두머리이면서 동시에 화랑에서 높은 위치를 차지한다. 길달은 요괴 세계, 도깨비 세계, 인간 세계에서 모두 능력 있고 존경 받는 인물로서의 위상을 가진 존재이다. 반면에, 비형랑은 공주이지만 모든 이에게 외면당하고 소외되는 인물로서 길달에게 생존할 수 있는 방법을 배워 살아남고자 노력한다는 점에서 민폐형 여주인공과는 다소 거리가 있다. 길달

은 말은 차갑지만 행동은 따뜻한 인물로서 비형랑이 위기에 빠질 때마다 항상 나타나서 구해준다.

까마귀 요괴 덴구: 비행 모티브와 신비성 — 〈블랙 버드〉

웹툰 〈블랙 버드〉는 까마귀 요괴 덴구와 인간 신부의 로맨스를 다룬다. 이 웹툰은 사쿠라코지 카노코 글·그림으로 네이버 웹툰에서 134만 명이 구독하는 인기작품이다. '언젠가 꼭 맞이하러 올게. 너는 내 신부니까.' 하라다 미사오는 자신의 첫사랑과의 희미한 기억으로 막연하게 계속 기다리지만, 첫사랑은 검고 괴이한 날개를 가진 요괴 덴구의 모습으로 나타난다. 덴구는 까마귀의 부리와 날개를 가지고 있으며 신통력이 있다는 상상의 요괴이다.

미사오는 보통 인간들이 보지 못하는 요괴, 유령을 보는 것 때문에 어린 시절에 주변에서 수군거리며 피하는 괴로움을 겪는다. 그래서 현재 고등학생 때는 철저히 숨기며 평범한 여고생의 행복을 누리고자 애쓴다. 미사오는 어린 시절 자주 함께 놀았던 남자애가 자신보다 몇 살 많았으며 자기처럼 요괴, 유령이 보인다는 사실을 떠올리지만 모든 기억이 흐릿하다. 자신의 옆집에 검은색 옷을 입은 우스미 쿄우가 나타나 신부로 맞이하겠다고 말함으로써 과거와 현재가 다시 연결된다. 쿄우는 미사오의 학교의 수학선생님이자 반의 부담임으로 등장한다.

ⓒSakurakouji Kanoko/삼양출판사

어느 날 학교에서 인기남 베스트 5에 들 정도로 잘 나가는 테니스부 이시야마 선배가 미사오에게 사귀자고 제안한다. 하지만 이시야마는 칼로 미사오의 목을 그으며 잡아먹으려고 한다. 백 년에 한 번씩 미사오 같은 인간이 태어나는데, 요괴들이 그 피를 마시면 수명이 연장되고, 살을 먹으면 불사의 몸이 되고, 신부로 맞이하면 일족에 번영을 가져다준다. 하지만 대부분은 먹히는 것으로 끝난다. 일족과 가신을 거느리고 있는 요괴 쿄우가 나타나 이사야마의 목을 조르자 요괴가 그 몸에서 나온다. 쿄우가 피를 흘리는 미사오의 목을 핥자 그 상처가

아물기 시작한다.

쿄우는 "네가 원하든 원하지 않든 16살의 생일을 기점으로 요괴들이 네 몸을 노리게 될 거야. 요괴한테 잡아먹힐래 아니면 나한테 시집 올래? 선택은 네가 해"라고 제안한다. 미사오는 줄곧 기다린 첫사랑마저 자신을 노리는 요괴였다는 사실에 충격을 받는다. 쿄우는 미사오가 자기 신부가 될 사람이기 때문에 요괴들을 쫓으며 곁에서 지켜준다. 이후 같은 반 예쁜 여자애인 키요가 흰뱀 요괴로 변신하면서 강하고 아름다운 요괴 쿄우에 대한 연모로 미사오를 물어 독이 퍼지게 한다. 쿄우는 위험을 무릅쓰고 미사오의 독을 직접 빨아서 미사오의 목숨을 구해낸다.

까마귀 요괴 덴구는 길고 붉은 코와 검은 날개를 가졌다는 점에서 신비로운 상상의 존재이다. 덴구인 쿄우는 날 수 있다는 점에서 비행 모티브를 보여주며, 초자연적인 힘으로 여주인공을 지킨다. 쿄우는 "난 미사오 이외의 여자한테는 관심 없어"라며 미사오에 대한 마음을 확실하게 표현한다. 그는 사랑하는 여주인공에게는 따뜻하지만 다른 존재에게는 차가운 양면성을 가진 인물이다. 계속해서 요괴의 습격을 받는 미사오를 치료하기 위해서 핥는 행위, 기회가 날 때마다 키스하고 애무하는 행위 등 요괴의 권능은 성적인 유혹과도 연결된다. 미사오는 긴 부리와 검은 날개를 가진 요괴 모습의 쿄우를 보고 아름답다고 느끼며 강하게 끌리기 시작한다.

요괴와 로맨스
: 공포·보호, 권능·사랑의 이질적인 결합

17, 18세기 한중 귀신, 요괴담에서 요괴는 두 가지 유형을 보여준다. 첫째, 사회적 이념과 타협하는 방식이다. 둘째, 부조리한 현실을 비판하고 풍자하는 방식이다. 초현실적인 존재인 귀신이나 요괴는 부정의 대상으로서 현실 비판이나 일탈의 욕망을 보여주며, 일상의 규범이나 사회적 제도를 무너뜨리는 역할을 한다.(5)

(5) 김정숙, 「17, 18세기 한중(韓中) 귀신(鬼神), 요괴담(妖怪談)의 일탈(逸脫)과 욕망(欲望)」『民族文化研究』 56권, 고려대학교 민족문화연구원, 2012, 5-36쪽.

요괴 로맨스 웹툰은 죽음, 권능, 다신의 의미를 담아내며, 현실세계와 초현실 세계의 경계에서의 망설임을 보여준다. 〈황금빛 사막여우의 비밀〉의 여우 요괴 길달과 〈블랙 버드〉의 까마귀 요괴 쿄우는 존재의 본성을 중시하고 부조리한 현실을 비판한다는 점에서 일탈의 욕망을 보여준다. 여주인공은 귀신, 유령, 요괴가 보여 외톨이로 어린 시절을 보내며, 인간이지만 요괴의 운명적 상대가 된다.

요괴는 이상한 존재를 보는 외톨이 여주인공을 이해하고 포용하는 유일한 인물이자 운명적 상대이며, 죽음의 위기에 처한 여주인공을 보호하고 구하는 권능을 보여주는 인물이다. 여주인공도 귀신, 혼령, 요괴를 본다는 점에서 현실세계와 초현실세계의 경계에 있는 인물로서 어디에도 속하지 못한 상태이기 때문에 사실상 요괴를 잘 이해할 수 있는 인물이다. 여주인공은 연약한 캐릭터처럼 보이지만 위기의 순간에 용기를 발휘하는 외유내강형 인물이라는 점에서 민폐형 인물과는 다소 거리가 있다.

여주인공을 계속 구해내는 요괴 주인공의 권능. 잔인하고 무서운 존재이지만 자신이 사랑하는 여주인공을 위해서는 어떠한 위협에도 굴하지 않는 무조건적인 사랑. 요괴와 로맨스는 공포와 사랑의 결합으로 경계에 서 있다. 자신을 죽일 수도 있는 요괴이지만 자신을 구해준다는 설정. 요괴이기 때문에 한없이 선한 것이 아니라 잔인할 수 있는 존재라는 점에서 공포와 사랑의 경계에서 죽음의 공포와 일탈의 욕망을 동시에 느끼게 만든다. *Critique M*

ⓒ 사진·네이버 웹툰, 카카오 웹툰

계약동거 로맨스 웹툰
– 동거문화의 확산과 섹슈얼리티의 부상

서곡숙

영화평론가, 영화학박사, 청주대학교 영화영상학과 교수, 한국영화교육학회 부회장,
한국영화학회 대외협력상임이사, 계간지『크리티크 M』편집위원장을 역임하면서 부산국제영화제,
전주국제영화제, 부천국제영화제, 대종상 등의 심사위원으로 활동하고 있다.

자유연애시대와 계약동거

계약동거(契約同居)는 기간이나 의무 따위를 미리 정하여 놓고 하는 동거이다. 청나라 말기 정치사상가 캉유웨이는 『대동서』에서 "모든 결혼 제도와 가족을 없애고 계약동거 관계를 맺으면서 아이들은 보육원에 보내라"고 강조하면서 국가가 없는 세상, 차등과 차별이 없는 세계를 부르짖었다.(1) 프랑스 소설가로 사상가이기도 했던 시몬 드 보부아르는 『제2의 성』에서 가정, 교회, 국가의 해체를 주장하였고, 결혼을 거부하고 평생 연인과 계약결혼 상태인 동거로 지내며, 우연히 지나가는 사랑인 바람도 서로 용인하며, 공식적으로 바람을 피며 살았다. 최근 방송에서도 계약동거에 대해서 다루는 프로그램이 늘고 있다. MBC 주말특별기획 드라마 〈데릴남편 오작두〉에서는 여주인공이 자신의 집에서 사람이 죽은 사실을 숨기기 위해, 계약동거 생활을 하며 부부 행세를 한다. 리얼시트콤 계약동거 시즌2 〈사랑은 퀴즈 같아요〉는 경제권을 쥔 자가 계약동거에서 유리한 규칙을 정하

(1) 박준건, 「[인문산책] 대동(大同)」,《부산일보》, 2019년 12월 24일.

여 100일간의 동거 생활을 하는 모습을 리얼리티쇼로 보여준다.

근래 들어 계약동거 로맨스 웹툰이 증가하고 있으며, 일본 웹툰이지만 한국 독자에게 호응 받는다는 점에서 한국의 자유연애와 동거문화를 반영한다. 네이버 웹툰에서 연재하는 계약동거 로맨스 웹툰은 다음과 같다. 〈깔리는 줄 알았던 내 상사가 나를 덮친다〉(노노 시마나가), 〈나와 상사의 비밀사정〉(준코 타무라 그림, 안주 저), 〈내 사랑을 부탁해〉(메구미 야마구치), 〈저한테 느껴줘서 고마워요〉(타키자와 리넨), 〈전남친과 이런 일이 벌어지다니〉(요시오카 리리코), 〈주인님은 의사선생님〉(사쿠야 후지, 린 미나하), 〈짐승사장의 28살 모쏠 사육기(개정판)〉(나오 미사키), 〈츠바키쵸 론리 플래닛〉(야마모리 미카) 등이다. 계약동거 로맨스 웹툰은 결혼에 대한 염려와 동거의 확산이라는 최근의 추세, 변화하는 외국과 한국의 동거문화 등을 반영한다.

결혼에 대한 염려와 동거문화의 확산

최근 젊은 세대의 싱글라이프에 대한 만족도가 높아지면서, 비혼, 동거, 계약결혼이 증가하고 있다. 젊은 세대에게 있어서 결혼은 필수가 아니며 선택이며, 결혼을 거부하고 연애만 하는 삶, 혼자 사는 삶을 추구한다. 또한 경제적 비용, 가사노동 분담 등을 계약사항으로 명시하는 계약결혼에 대한 선호도 늘어나고 있다. 결혼에 대한 염려의 이유는 독립된 삶 〉 자녀양육 〉 결혼 비용 〉 새로운 가족관계 〉 경제적 비용 부담의 순서로 나타나고 있다. 동거에 대한 긍정적인 인식이 예전보다 증가하고 있으며, 미혼여성의 경우에는 결혼을 전제로 한 혼전동거에 대한 선호도는 높아지고 있지만, 결혼을 전제로 하지 않는 혼전동거에 대해서는 부담을 느끼고 있다.(2)

미혼남녀의 혼인과 이혼 인식의 변화로 혼인이 감소하고 동거가 늘어나고 있다. 듀오휴먼라이프연구소의 『대한민국 2030 결혼 리서치』 보고서는 전국 25세 이상 39세 이하 미혼남녀 1,000명을 대상으로 혼인 이혼 인식의 변화를 조사한 결과를 발

(2) 김현주, 「'싱글라이프' 만족도 높아진 시대, 비혼·동거·계약결혼 늘어난다」,《세계일보》, 2019년 3월 26일.

표하였다. 전세자금 대출과 주택 마련 문제 등의 경제적 이유로 결혼식 전 혼인신고 선호 비율은 상승한 반면, 결혼식 후 혼인신고의 이유로는 결혼에 대한 확신 부족을 들고 있다. 이혼에 대한 긍정적인 인식이 상승하고 있다.

결정적인 이혼 사유는 성격차이 > 외도 > 가족과의 갈등 > 경제적 무능력 > 정서적 가정 소홀 > 성(性)적 불화의 순서로 나타난다. 미혼남녀의 55.9%는 이혼할 경우 재혼 의사가 없으며, 비혼에 긍정적인 남녀는 54.7%이며, 미혼남녀 41.3%는 '사실혼(동거)'을 보편적 미래 결혼 형태로 예측한다. 10년 후 성행할 혼인 모습은 사실혼(동거) > 기존 결혼제도 > 계약 결혼 > 졸혼 > 이혼의 순서로 나타나고 있다. 미혼남녀의 81.6%는 혼전 협의 및 계약이 필요하다고 생각하며, 남성의 혼전계약 필수항목은 가정 행동 수칙 > 재산 관리 > 양가집안 관련 수칙의 순서인 반면에, 여성의 혼전계약 필수항목은 양가집안 관련 수칙 > 가정 행동 수칙 > 결혼 후 가사분담 순이다.(3)

(3) 강인귀, 「미혼남녀, 결혼식 전 혼인신고 늘어나는 이유는?」 《머니S》, 2020년 1월 31일.

프랑스 동거문화를 살펴보면, 동거를 사실혼으로 인정하여 사회보장제도의 혜택을 주며, 동거 커플이 차지하는 비중이 크며, 전통관습에 대한 반발과 경제적 독립에 대한 욕구로 동거가 확산되는 추세이다. 프랑스에서 가정을 이루는 가장 보편적인 방식은 결혼이지만, 독신, 동거를 선호하게 되면서 결혼의 위상이 많이 변하고 있다. 프랑스는 유럽의 국가 중에서 가장 적게 결혼을 하는 국가이며, 많은 커플이 우선 오랜 기간 동안의 동거를 거친 후에, 또는 아이가 생긴 후에 결혼하기 때문에 결혼 연령이 늦어지고 있다. 젊은 세대들이 결혼 전에 동거를 많이 하며, 20대 후반은 결혼 커플보다 동거 커플이 더 많다. 동거가 급속도로 확산되는 이유는 두 가지이다. 첫째, 결혼이라는 전통관습에 대한 반발이며, 사회적 관습이 젊은이들의 자유로움 추구와 대립되기 때문이다. 둘째, 경제적 독립에 대한 욕구이며, 정신적인 독립은 경제적 독립 없이 불가능하기 때문이다.(4) 전체 커플의 15% 정도가 동거커플이며, 출산의 50%가 이미 혼외자이므로 동거는 결혼에 준하는 준결혼으로 정착된 나라이다. 프랑스

(4) 필립, 「프랑스 결혼과 동거 문화」. http://blog.naver.com/ PostView.nhn?blogId=philippe park&logNo=130122892142

(5) 한달비, 앞의 글.

(6) 김소연, 「영국, 이성 커플에도 '동반자 관계' 허용··· 깨지는 '가족 신화'」, 《한국일보》, 2020년 1월 1일.

(7) 김소연, 앞의 글.

(8) 한달비, 앞의 글.

(9) 페르마타, 「플랫 동거 문화, 한국 20대는 왜 안 되나?」, 《고함20》, 2012년 2월 21일. https://goham20.tistory.com/1583

는 동거를 하더라도 "몸은 하나가 되어도 지갑은 서로 섞지 않는다"는 표현처럼 경제적 분담을 철저히 한다.(5) 유럽연합(EU)에서 출산율이 가장 높은 프랑스는 빡스(PACs, 시민연대계약=계약결혼) 도입으로 전통적인 가족 개념을 깨고 혼외 출산을 제도권으로 끌어들이면서 출산율을 끌어올렸다.(6)

영국의 동거문화를 살펴보면, 동거는 준결혼의 형태이면서 결혼에 버금가는 형태이며, 이성 커플의 동반자 관계 허용으로 법적 결혼제도에서 동거 문화로 변화하고 있다는 점에서 가족 신화가 깨지고 있다. 영국은 최근에 동성애자에게만 인정되던 동반자 관계가 이성애자에게까지 확대되어 동거자에 대해서 법적 배우자와 유사한 혜택을 주게 되었다. 결혼이라는 오래된 제도는 여성을 소유물로 취급하고 여성의 선택권을 제한하는 반면에, 동반자 관계는 평등과 상호 존중, 사랑과 헌신을 지킬 수 있다는 점에서 증가하고 있다.(7)

외국의 동거문화를 살펴보면, 독일은 동거가 흔한 형태이고, 오스트리아는 세계 최고의 프리한 상태를 보여주며 생활비를 반반 분담하며, 미국은 좀 복합적인 형태를 띤다.(8) 미국의 경우에는 1990년 250만에서 최근 650만을 넘어가는 추세이며, 약혼 후에 동거로 들어가는 시스템이 보편화되어 있으며, 20개월의 동거 기간을 갖고 난 뒤 반반의 비율로 결혼과 이별을 선택한다. 동거 경험자들의 개방적 진보 성향이 결혼 후 파경의 원인을 제공하고 있다. 유럽에 비해서 동거인에 대한 처우가 완전하게 확립되어 있지 않으며, 젊은 세대의 동거문화는 활성화되어 있는 반면에 고급문화, 주류문화는 부부동반이 주축이다.

한국의 동거문화는 보수적인 사회문화 속에서 음성적으로 진행되고 있는 반면에, 젊은 세대를 중심으로 자유연애사상이 증가한다는 점에서 이중성을 보이고 있다. 플랫동거 문화는 플랫셰어를 통해 외로운 현대사회의 대안이면서 경제적으로 유리한 주거형태이지만, 동거에 대한 부정적 인식으로 보편화되지 못하고 있다.(9) 한국의 동거문화는 보수적인 사회 분위기 속에서 아직 음성적이어서 드러내놓고 동거에 대해 말하기를 거북하

게 생각한다.

한편, 대학가와 이혼자 중심으로 동거가 활성화되고 있다. 동거의 유형은 세 가지로 나타난다. 첫째, 개방적인 성생활과 양성 간의 비용 분담을 전제로 하는 동료 간의 대학가 '청춘형·애정형 동거'이다. 둘째, 생활비를 부유한 남자에게 의존하는 '생계형 동거'이다. 셋째, 결혼 실패 후 이혼자의 비결혼 상태의 '위락형 동거'이다. 이혼과 동거가 사회적 불이익으로 작용하지 않도록 제도적 보완 및 동거문화를 백업하는 시스템 구축이 필요하다.(10)

동거는 저렴한 생활경비, 성격 파악, 성생활 탐색이라는 순기능을 가진 반면에, 낙태, 미혼모라는 역기능도 발휘한다. 동거가 깨지는 원인 중 성적 불만족이 최다이며, 한국의 보수적 분위기에서 동거가 결별로 끝나는 경우 최후의 피해자는 여성이 되기 십상이다. 계약동거 로맨스 웹툰은 이렇게 변화하는 결혼 의식과 동거문화에 대한 독자의 가치관을 반영한다는 점에서 흥미롭다.

(10) 페르마타, 「플랫 동거 문화, 한국 20대는 왜 안 되나?」 《고함20》, 2012년 2월 21일. https://goham20.tistory.com/1583

©Megumi Yamaguchi/넥스큐브

고용주와 연인의 경계에서
: 〈내 사랑을 부탁해〉,
〈츠바키쵸 론리 플래닛〉,
〈주인님은 의사 선생님〉

생계형 동거는 고용주와 연인의 경계를 넘나든다. 여기에 해당하는 작품은 〈내 사랑을 부탁해〉, 〈츠바키쵸 론리 플래닛〉, 〈주인님은 의사 선생님〉 등이다. 이러한 생계형 동거는 여주인공이 부유한 남주인공에 생활비를 얻어낸다기보다는 여주인공의 어려운 가정형편을 아는 남주인공이 고용을 통해 생활비를 벌게 하면서 동거가 시작된다. 동거를 계기로 남녀 커플은 입주 가사도우미와 고용주의 관계에서 출발하

©Megumi Yamaguchi

여 연인 관계로 발전한다. 공적 관계에서는 고용주인 남주인공과 고용인인 여주인공이 상하관계이지만, 사적 관계에서는 나이 어린 여주인공이 오히려 나이 많은 남주인공을 포용하고 배려한다는 점에서 공적 관계의 상하관계가 전도되면서 균형이 맞추어진다.

〈내 사랑을 부탁해〉는 어려운 가정형편에 놓인 대학생 여주인공이 입주 가사도우미로 생계형 동거를 시작하면서, 고용주인 남주인공과의 성격, 환경, 나이 차이를 극복하고 사랑을 이루는 내용이다. 메구미 야마구치의 이 웹툰은 네이버 웹툰에 연재되고 있으며 76만 명이 구독하는 인기 작품이다. 21살의 여대생 사쿠라코는 자신의 동생이 다니는 어린이집의 교사 카오루를 짝사랑하고 있으며, 어려운 가정 형편으로 카오루와 형 츠카사의 집에서 가사도우미 아르바이트를 하게 된다. 사쿠라코는 그녀의 어머니가 병원에 입원하게 되고 그녀의 집에 빈집털이 도둑이 드는 사건이 발생하게 되어 입주 가사도우미를 하게 되면서 형제와의 동거를 시작한다. 그녀는 형제 중에서 상냥하고 자상한 동생 카오루를 짝사랑했으나, 점차 거칠지만 속정이 있는 형 츠카사에게 사랑을 느끼게 된다. 대학생이지만 동안의 외모를 가진 사쿠라코와 회사 대표이면서 나이가 많은 츠카사의 사랑은 여러 가지 문제에 봉착한다. 두 사람은 동생 카오루와의 삼각관계, 나이 차이로 인한 원조교제 오해, 동거·연애의 비밀에 따른 갈등을 겪으며, 특히 사쿠라코가 츠카사의 회사에 인턴사원으로 들어가게 되면서 두 사람에게 애정공세를 보내는 직장 동료들로 인해 갈등이 심해진다. 여주인공과 남주인공의 계약동거는 여주인공의 어려운 가정형편으로 인한 고용관계로 발생한다는 점에서 고용주와 고용인의 생계형 동거라고 할 수 있다. 이때 처음에는 남주인공이 여주인공에게 생계비와 주

©Mika Yamamori/학산문화사/DCW

거 환경을 제공하지만, 나중에는 여주인공이 남주인공에게 따뜻한 보살핌과 자상한 배려를 한다는 점에서 서로간의 공생관계가 형성된다.

〈츠바키쵸 론리 플래닛〉은 어려운 가정형편에 놓인 고등학생 여주인공이 입주 가사도우미로 생계형 동거를 시작하면서, 고용주인 남주인공과의 성격, 환경, 나이 차이를 극복하고 사랑을 이루는 내용이다. 이런 점에서 이 작품은 〈내 사랑을 부탁해〉와 유사한 이야기 구조이다. 야마모리 미카의 이 웹툰은 네이버웹툰에 연재되고 있으며, 63만 명이 구독하는 인기 작품이다. 고등학교 2학년 오오노 후미는 부모님의 빚을 갚기 위해서 소설가 키비키노 아카츠키의 집에 입주 가사도우미 일을 하게 되면서 생계형 동거를 시작한다. 아카츠키는 능력 있는 소설가이지만, 의식주에 대해 관심이 없고 생활리듬이 불규칙하고 식사를 제때 하지 않으며, 세상 사람들과 벽을 쌓고 관계를 맺지 않는 고독한 은둔형 인물이다. 후미는 어려운 가정형편으로 입주 가사도우미를 하며 학업활동을 병행하지만, 자신의 힘든 상황에 대해서 표현하지 않고 혼자 속으로 삭이며 주변을 배려하는 인물이다. 여고생 후미와 소설가 아카츠키의 관계는 동거에 따른 비밀 유지, 원조교제라는 시선에서 벗어나기 위한 육체적인 금욕, 다른 사람들의 애정 공세 등으로 위기를 겪지만 극복한다. 여주인공과 남주인공의 계약동거는 여주인공의 어려운 가정형편으로 인한 고용관계로 발생한다는 점에서 고용주와 고용인의 생계형 동거라고 할 수 있다. 후미의 따뜻한 배려로 아카츠키는 정상적인 생활과 인간관계를 하게 되며, 아카츠키의 예민한 시선으로 후미는 자신의 아프고 힘든 속내를 표현하게 된다는 점에서 서로간의 공생관계가 형성된다.

〈주인님은 의사 선생님〉은 생계가 어려운 여주인공이 빚을 갚기 위해 입주 가사도우미로 생계형 동거를 시작하면서, 고용주인 남주인공과의 성격, 환경, 능력 차이를 극복하고 사랑을 이루는 내용이다. 사쿠야 후지와 린 미나하의 이 웹툰은 네이버웹툰에 연재되고 있으며, 18만 명이 구독하고 있는 작품이다. 3년차 간호사인 코하루는 전 남친이 남긴 빚 때문에 룸살롱에서 호스티스 부업을 하다가 같은 병원의 미남 외과의사인 타카기에게 들키고 만다.

엄격한 타카기는 부업을 빌미로 코하루를 협박하여 부업을 그만두게 만들고, 자신의 집에서 입주 가사도우미를 하도록 지시한다. 상냥한 코하루와 엄격한 타카기는 병원에서는 타카기의 높은 업무 수준에 맞추기 위해서 코하루가 곤역을 치루는 반면에, 집에서는 코하루가 따뜻한 분위기로 의사인 타카기의 긴장감과 피곤을 풀어준다.

그래서 여주인공과 남주인공은 공적 영역과 사적 영역에서 서로간의 조력자 역할을 하면서 공생관계를 형성한다. 두 사람은 동거에 대한 비밀과 오해, 직장 동료들의 애정 공세, 고용관계와 상사부하의 관계 등으로 인해 갈등을 겪지만 사랑으로 극복한다. 여주인공과 남주인공의 계약동거는 여주인공의 빚으로 인

©Rin Minaha/Sakuya Fujii/아이온스타

한 고용관계로 발생한다는 점에서 고용주와 고용인의 생계형 동거라고 할 수 있다.

사랑과 일의 경계에서: 〈짐승 사장의 29살 모쏠 사육기(개정판)〉, 〈깔리는 줄 알았던 내 상사가 나를 덮친다(개정판)〉

애정형 동거는 사랑과 일의 경계를 넘나든다. 여기에 해당하는 작품은 〈짐승 사장의 29살 모쏠 사육기(개정판)〉, 〈깔리는 줄 알았던 내 상사가 나를 덮친다(개정판)〉 등이다. 이런 애정형 동거는 대학생의 청춘형·애정형 동거는 아니지만, 보호자, 직장 상사로서의 배려로 동거를 시작한다. 동거를 계기로 남녀 커플은 보살핌과 돌봄의 관계에서 출발하여 연인 관계로 발전한다. 공적 관계에서는 회사의 대표인 남주인공과 부하직원인 여주인공이 상하관계를 이루며, 사적 관계에서도 이러한 상하관계와 보호자 역할이 그대로 이어져 남주인공이 여주인공에 대해 보살피고 돌본다. 하지만 나중에는 순수하고 따뜻한 성품의 여주인공이 일로 인해서 스트레스를 받는 남주인공에게 위로를 해주면서 일방적인 관계를 쌍방향의 관계로 변화하면서 균형을 맞추게 된다.

〈짐승 사장의 29살 모쏠 사육기(개정판)〉는 모태솔로인 여주인공이 숙부 대신 보호자를 자처하는 남주인공과 동거를 시작하면서, 연애와 일을 모두 배워 자존감을

찾는 내용이다. 나오 미사키의 이 웹툰은 네이버 웹툰에 연재되고 있으며, 69만 명이 구독하는 인기작품이다. 원래 19금 작품인 〈짐승 사장의 29살 모쏠 사육기〉를 15세 이상이 볼 수 있는 〈짐승 사장의 29살 모쏠 사육기(개정판)〉로 개작하였다. 남자친구 없이 모태솔로 29년차를 살아온 치아키는 해외업무를 간 숙부 대신 숙부의 친구인 미카미 타다시가 보호자를 자처하며 동거를 시작하게 된다. 잘 생기고 능력 있고 연애와 성경험이 풍부한 타다시는 게으르고 외모를 꾸미지 않고 터프한 행동을 하는 치아키에게 여성으로서의 매력을 칭찬하고 의식주를 따뜻하게 챙겨주고 육체적 즐거움을 일깨워준다. 직장에서 사장으로 부임한 타다시는 직원인 치아키가 업무 능력을 발휘할 수 있도록 물심양면으로 지원해 준다. 공적 영역과 사적 영역에서 타다시는 치아키에게 스승과 제자처럼 일과 연애를 모두 가르쳐 주면서 치아키가 여성적 매력과 자존감을 찾게 도와준다. 한편, 일에 몰두하며 삭막한 삶을 살아온 타다시는 치아키의 순수하고 따뜻한 성품으로 위안을 받는다. 이렇듯 여주인공과 남주인공은 일과 사랑에서 서로의 끌어주는 관계를 형성함과 동시에 서로의 성격과 마음을 보완해주는 조력관계를 형성한다.

〈깔리는 줄 알았던 내 상사가 나를 덮친다(개정판)〉는 BL 만화가인 여주인공이 직장 상사와 동거를 하게 되면서, 직장 업무와 BL 작품 모두에서 성과를 내게 되는 내용이다. 노노 시마나가의 이 웹툰은 네이버 웹툰에서 연재되고 있으며, 17만 명이 구독하고 있는 작품이다. 원래 19금인 〈깔리는 줄 알았던 내 상사가 나를 덮친다〉를 15세 이상 가능한 〈깔리는 줄 알았던 내 상사가 나를 덮친다(개정판)〉로 개작하였다.

비밀리에 BL 만화가를 하고 있는 직장여성 우메코는 직장 상사인 미야카도를 BL의 공수 관계에서의 '수'로 상상하며 작품을 그리고 있었다. 어느 날 모태솔로인 그녀는 편집자로부터 그녀의 작품이 현실성이 결여되어 있다며 이대로는 해고라는 말을 듣고 충격을 받는다. 그 와중에 우메코는 자신이 미야카도를 대상으로 그려놓은 습작 노트를 그에게 들켜 약점을 잡히게 된다. 미야카도는 만화 밤샘 작업으로 직장에서 항상 제대로 일을 하지 않는 우메코가 집도 없이 거리에 나앉게 되자 자신의 집으로 데려

와 동거를 시작하게 된다. 엄격한 그는 그녀에게 밥을 차려주고 잠을 제때 자게 하는 등 자상하게 챙겨주면서, BL 만화를 위해 자신의 나체를 보여주는 등 협조를 아끼지 않는다.

ⓒNono Shimanaga/GTENT

미야카도도 순수하고 맑은 우메코의 성품으로 마음의 평온을 얻게 된다. 미야카도와 사랑에 빠진 우메코는 직장에서도 점차 인정을 받게 되고, BL 만화에서도 현실감을 잘 살려 호평을 받게 된다. 직장 부하인 여주인공과 상사인 남주인공의 관계는 공적 영역과 사적 영역에서 서로 도움을 주는 조력관계를 형성한다. 특이한 점은 로맨스 작가, 특히 BL 만화 작가라는 점에서 모태솔로인 여주인공이 처녀콤플렉스를 가지며, 남주인공과의 동거, 사랑, 성경험을 통해 자신의 능력을 더욱 발휘하게 된다. BL 만화에서 '수'로 그려지던 남주인공이 현실에서 터프한 남성미를 발휘하게 되면서 반전의 묘미를 보여준다.

정신과 육체의 경계에서: 〈나와 상사의 비밀사정〉, 〈전남친과 이런 일이 벌어지다니〉, 〈저한테 느껴줘서, 고마워요〉

위락형 동거는 정신과 육체의 경계를 넘나든다. 여기에 해당하는 작품은 〈나와 상사의 비밀사정〉, 〈전남친과 이런 일이 벌어지다니〉, 〈저한테 느껴줘서, 고마워요〉 등이다. 이런 위락형 동거는 이혼실패자들이 함께 기거하는 형태는 아니지만, 성적 문제를 안고 동거를 시작한다. 과거의 불행한 기억을 안고 있는 남녀 커플들이 동거를 통해 정신적, 육체적 상처를 극복하게 도와준다. 공적 관계에서는 남주인공이 능력, 외모, 성품 면에서 완벽하여, 평범한 여주인공의 관계에서 많은 격차가 발생하여 여주인공이 열등감을 가지게 만든다. 하지만, 사적 관계에서는 남주인공이 전 여친과의 불행한 경험, 심리적 부담감으로 발기부전이라는 성적 문제를 안고 있지만, 여주인공에게만 육체적으로 반응해서 여주인공과의 성적 관계로 인해 자신의 육체적 문제를 해결한다는 점에서 평등한 관계로 균형을 맞추게 된다.

〈나와 상사의 비밀사정〉은 의붓남매가 되면서 동거하게 된 여주인공과 남주인공이 정신적, 육체적 상처를 극복하고 치유하는 내용이다. 준코 타무라 그림과 안주 원작의 이 웹툰은 네이버웹툰에서 연재되고 있으며, 87만 명이 구독하는 인기작품이다. 직장 상사 산조 계장은 변태 아저씨로부터 신입사원 하나를 구해준다. 하나는 어설픈 신입사원인 반면에, 산조 계장은 일 잘하고 잘 생기고 사내에서 호평이 자자한 엘리트 사원이다. 하나는 업무에서의 실수와 덤벙거리는 성격으로 매일 산조 계장에게 꾸중을 받으면서 힘든 직장생활을 보낸다. 한편 하나는 자신의 어머니가 아들 둘 딸린 돌싱과 재혼하게 되면서, 산조와 의붓남매가 되어 동거하게 된다. 직장과 집에서 완벽한 산조에게 매일 시달리던 하나는 그의

딱딱한 말 뒤에 숨은 자상한 배려를 느끼게 되면서 점차 그를 사랑하게 된다. 완벽한 산조 또한 자신에게 엄격한 성격, 여자친구와의 갈등과 상처로 인해서 여성에게 육체적인 반응을 하지 않는 불능의 신체로 콤플렉스를 느끼고 있었지만 따뜻하고 순수한 하나와의 관계로 그 콤플렉스를 극복하게 된다. 두 사람은 의붓남매와 동거라는 비밀과 오해, 직장동료들의 적극적인 구애, 직장과 집에서의 갈등 등으로 위기를 겪지만 서로 결함과 상처를 치료하면서 조력관계를 형성한다.

〈전남친과 이런 일이 벌어지다니〉는 일과 연애에서 위기를 겪고 있는 여주인공이 완벽하지만 신체적 문제를 안고 있는 남주인공과 만나 동거를 통해 사랑과 치유로 나아가는 내용이다. 요시오카 리리카의 이 웹툰은 네이버 웹툰에 연재되고 있으며, 19금 작품으로 5만 명이 구독하고 있다. 시라카와 사쿠라코는 남자친구로부터 자신을 진심으로 좋아하지 않는다는 이별 통보를 받는다. 때마침 그 자리에서 우연찮게 전 남친 코미야마 유우와 10년 만에 재회하게 된다. 시라카와는 18살 고3 때 사귀던 첫사랑 코미야마로 인해 가슴이 너무 두근거리고 공부에 집중을 할 수 없어서 대학에 모두 떨어지고는 코미야마에게 전화로 일방적인 이별 통보를 한다. 코미야마는 잘 생기고 능력 있는 회계사이며 여자들에게 인기가 많지만, 첫사랑 시라카와와의 연애 실패, 기업을 이어받아야할 후계자로서의 부담감, 결혼을 강요당하는 장남으로서의 부담감으로 발

기부전이라는 신체적 콤플렉스를 안고 있다. 하지만 코미야마는 자신의 육체가 유일하게 반응하는 시라카와와의 관계를 계속 유지하기 위해서 집안의 정략결혼을 피하기 위해 자신의 약혼녀로 행세해 달라고 부탁하면서 동거를 하게 된다. 파견직원인 시라카와는 가슴이 너무 두근거려 업무에 지장을 준다는 점에서 코미야마와의 관계를 거부하고, 대신 가슴이 두근거리지 않는 그의 남동생과 관계를 시작하면서 삼각관계가 발생한다. 코미야마는 시라카와의 여자친구 등 주변의 여자들이 계속 자신에게 적극적인 애정공세를 하는 와중에, 자신의 육체가 유일하게 반응하는 시라카와가 자신을 계속 거부하여 위기감을 느끼게 된다. 여주인공은 연애문제와 취직문제 사이에서 딜레마를 발생하여 둘 중에서 하나만을 선택해야 하며, 남주인공은 자신의 성적 문제를 해결해줄 여주인공의 거부로 위기를 겪게 된다.

〈저한테 느껴줘서, 고마워요〉는 과거의 아픈 기억으로 정신적 상처를 받은 여주인공과 육체적 상처를 받은 남주인공이 동거를 통해 서로 과거를 극복하고 상처를 치유하는 내용이다. 타키자와 리넨의 이 웹툰은 네이버 웹툰에서 연재하고 있으며, 19금 작품으로 3만 명이 구독하고 있다. 시노부는 자신을 안아주지 않는 남자친구 때문에 고민하며, 잠자리를 거부당하고 여자로서 봐주질 않는 남자친구로 인해 자존심마저 바닥으로 떨어진다. 시노부는 남자친구가 다른 여자와 성관계를 하는 현장을 보고는

©Ririko Yoshioka/아이온스타

요시오카 리리코

충격을 받고 이별을 하게 된다. 직장에서 업무에 집중을 하지 못하고 힘들어하는 시노부에게 직장에서 능력 있고 인기 있는 상사 하스미가 자상하게 챙겨준다. 한편, 완벽한 하스미는 가사 일을 좋아하는 자신에게 남자답지 못하다는 독설을 남기고 헤어진 여자친구로 인해 발기부전 상태가 된다. 하스미는 유일하게 자신의 신체가 반응하는 시노부가 집에 문제가 생겨 거리에 나앉게 되자, 자신에게 한 침대에 누워 잠만 자는 조건으로 집을 제공하는 계약동거를 제안한다. 두 사람은 하스미의 전 여친과 시노부의 전 남친이 나타나 다시 시작하자는 제안을 하게 되면서 갈등을 겪게 된다. 하스미의 전 여친은 직장에서 뛰어난 업무능력과 집에서 완벽한 가사능력을 발휘한 하스미에게 열등감을 느꼈다는 사실이 밝혀진다.

<저한테 느껴줘서, 고마워요> ⓒ타키자와 리넨/아이온스타

시노부의 전 남친은 항상 따뜻하게 배려해 주는 그녀의 성품에 자신이 어떠한 잘못을 저질러도 받아줄 것이라고 자만했다고 반성한다. 시노부는 하스미의 육체가 자신에게만 반응한다는 사실에 여성으로서의 자존감을 찾게 되고, 그녀의 순수하고 따뜻한 성품으로 하스미의 정신적 상처와 육체적 상처를 치유하여 정상적인 상태가 되게 만들어 준다. 그래서 두 사람의 사랑은 과거의 연인으로부터 받은 정신적, 육체적 상처를 극복하고 치유하는 조력관계를 형성한다.

계약동거: 낭만적 사랑과 열정적 사랑의 경계에서

계약동거 로맨스 웹툰들은 플롯의 공통점을 갖고 있다. 첫째, 여주인공의 비밀과 남주인공의 인지이다. 여주인공의 비밀, 약점, 곤경에 대해서 남주인공이 유일하게 정보를 아는 인물로서 그녀를 도와주는 방법의 일환으로 동거를 시작하게 되면서, 우연적 상황이 필연적 사랑으로 연결된다. 여주인공은 직장에서는 알릴 수 없는 호스티스, BL 만화가 등의 부업을 하면서 남주인공에게 들키게 되며, 처음에는 그의 협박을 받지만 나중에는 경제적, 정신적 도움을 받게 된다. 이때 남주인공은 대부분 여주인공의 상사인 경우가 많으며 그가 정보를 얻게 되는 것은 대부분 우연적인 상황이다. 남주인공은 우연히 바래다주는 상황, 우연히 지나가는 상황, 우연히 여주인공의 전화를 듣게 되는 상황 등 우연찮게 정보를 알게 되고 자신만이 그런 딱한 사정을 알게 되어서

도와주게 된다. 이후 문제를 해결하는 동안 잠시 며칠 동안 자신의 집에서 기거하도록 허락하면서 동거가 시작된다. 그래서 우연한 상황은 필연적인 사랑으로 이어진다.

둘째, 남녀 주인공의 배려와 보살핌이다. 여주인공이 입주 가사도우미, 어려운 가정형편, 주거공간의 파손 등으로 남주인공과 불가피하게 동거를 하게 되는 상황에서, 두 사람은 생활을 함께 하면서 배려와 보살핌으로 서로에 대해 마음을 열게 된다. 두 사람은 일정 기간 동안의 짧은 동거를 전제하고 시작하는데, 한 명은 가사 일을 잘 하는 반면 다른 한 명은 따뜻한 성품을 갖고 있어서 두 사람이 배려와 보살핌의 상호보완적인 관계를 형성한다. 이때 흥미로운 점은 가사도우미를 하는 여주인공을 제외하고, 대부분의 웹툰에서 남주인공이 가사 일도 잘 하고 여주인공을 챙겨주며, 여주인공은 순수하고 따뜻한 성품으로 완벽주의자인 남주인공의 마음을 편안하게 해주는 역할을 한다. 이러한 설정은 남녀의 전통적인 성역할과 가사분담에서 벗어나 있다는 점에서 젊은 세대의 남녀평등의 가치관이 반영되고 있다.

셋째, 계약동거 커플은 공적, 사적 관계를 형성한다. 남녀 주인공이 대부분 같은 직장에 근무하는 동료이며, 부하직원인 여주인공과 상사대표인 남주인공의 결합이 가장 많다. 그래서 두 사람은 공적 관계라는 점에서 사적으로 동거한다는 사실을 비밀로 하면서 문제가 발생한다. 두 사람의 동거 사실 혹은 연인으로 발전하고 있다는 사실을 알지 못하는 주변 인물들이 남녀 주인공에게 적극적으로 대시하는 상황에서 서로 대놓고 말을 하지 못해, 남녀 주인공 사이에 오해, 질투, 포기 등의 감정이 발생한다. 능력 있는 직장 상사인 남주인공이 대부분 자존감이 낮고 자신감이 부족한 부하직원인 여주인공을 격려하는 역할을 함으로써, 공적, 사적으로 모두 도움을 주는 조력관계를 형성한다. 두 사람은 사적인 관계를 가지게 되면서 공적으로도 지원을 해주게 되면서 사랑과 일을 모두 얻게 된다. 특히 남주인공의 끌어주기, 밀어주기 전략으로 여주인공은 여성으로서의 매력과 직장인으로서의 능력을 인정받게 된다. 이런 점에서 남녀 주인공은 여주인공에게 일과 사랑 중에서 하나만을 선택해야 하는 무언의 강요가 깔려 있는 전통적인 성역할에서 벗어나 있다.

넷째, 여주인공의 경제적 어려움은 동거의 면죄부가 된다. 일반적인 사회 분위기는 남녀의 동거에서 여성에게만 따가운 시선을 보낸다. 그런데 생계와 주거공간이 모두 위협당하는 극한의 상황에 처한 여주인공이 업무수당과 주거공간을 제시하는 남주인공의 계약동거를 마지못해 수락하는 불가피한 상황은 동거에 대한 면죄부를 준다. 이 경우에는 보통 여주인공이 자상하고 따뜻한 배려로 외롭고 힘든 독신생활을 살았던 남주인공의 마음을 얻게 된다. 경제력이 있고 나이가 많은 남주인공과 경제력이 없

고 나이가 어린 여주인공의 결합에서는 원조교제와 연애의 경계에서 아슬아슬하게 진행된다. 이때 남주인공은 여주인공에게 욕망을 느끼지만 원조교제가 되지 않도록 자신의 욕망을 절제한다. 대부분의 웹툰에서 남녀 주인공은 처음에는 고용주와 고용인의 관계의 생계형 동거에서 출발해서, 나중에는 서로 간에 삶을 공유하고 배려하는 위락형 동거로 나아가다가, 마지막에는 서로의 사랑을 확인하면서 애정형 동거로 귀결된다.

다섯째, 여주인공은 처녀콤플렉스를 갖고 있다. 자유연애시대가 되면서 성적 경험이 풍부해지면서 경험이 전혀 없는 처녀와 총각이 오히려 콤플렉스를 가지게 된다. 여성의 순결을 강조하던 시기에는 여성의 순결이 순수성, 정조 관념이 투철한 여성으로서 각광을 받았지만, 최근에는 성적 경험이 없다는 점에서 오히려 목석녀의 취급을 받게 된다. 일본 웹툰에서는 미혼여성, 특히 나이가 많은 미혼여성이 처녀인 경우 직장 내에서 놀림을 받는 경우가 많다. 고목나무처럼 성적 매력이 없는 여성으로 비하되는 발언을 듣게 되면서 오히려 처녀인 것이 콤플렉스가 되는 이야기가 자주 등장한다. 특히 여주인공의 경우에는 로맨스 작가, BL 작가로 설정된 경우에는 남성에 대해서 잘 알아야 함에도 불구하고 연애, 성경험이 전혀 없는 인물이라는 점에서 더욱 콤플렉스를 가지게 된다.

여섯째, 남녀 커플은 성적 문제를 안고 있다. 아름답고 순수하고 착한 여주인공은 전 남친과의 성관계에서 불감증, 소극적인 태도로 비난을 받거나 전 남친이 바람 피우는 행동으로 여성으로서의 성적 매력에 대해 자신감을 상실한다. 잘 생기고 능력 있고 배려심 깊은 남주인공도 불우한 가정환경, 전 여친의 차갑고 이기적인 태도 등으로 인해서 발기부전 등 성적 문제를 안고 있다. 두 사람의 만남을 통해 여주인공은 자신에게만 육체적으로 반응하는 남주인공으로 인해서 자존감을 회복하고, 남주인공은 여주인공의 따뜻한 마음씨와 배려로 정신적인 상처와 육체적인 문제를 극복한다. 남녀 커플의 성적 문제와 치유는 서로가 운명적인 상대라는 확신으로 귀결된다. *Critique M*

환생 로맨스 웹툰과 죽음의식
- 죽음의 푸가 앞에서 아모르 파티를 외치기

· · · · ·

서곡숙

영화평론가, 영화학박사, 청주대학교 영화영상학과 교수. 한국영화교육학회 부회장,
한국영화학회 대외협력상임이사, 계간지 『크리티크 M』 편집위원장을 역임하면서 부산국제영화제,
전주국제영화제, 부천국제영화제, 대종상 등의 심사위원으로 활동하고 있다.

전생과 환생: 죽음의 문제와 삶의 문제

죽음은 인간의 종말, 유기체의 완전한 소멸이자 필연적 현상이며, 이런 죽음의 필연성으로 제한적이고 한 번밖에 없는 삶, 유한한 삶에 대한 소중함이 부여된다.(1) 죽음의 유형은 자연적 죽음과 비자연적 죽음이 있다. 비자연적 죽음에는 내적 요인에 의한 죽음, 외적 요인에 의한 죽음, 거짓 죽음이 있다. 내적 요인은 주로 자살이며, 외적 요인은 암살, 결투/전투, 공개 처형 등이 있으며, 거짓 죽음은 선택적 죽음, 중간적 죽음, 유사 자살 등 정신적 혹은 상징적 죽음이다.(2) 죽음의 의미는 위엄 있는 죽음, 비참한 죽음, 부끄러운 죽음, 불쌍한 죽음, 불안한 죽음, 경멸스러운 죽음 등으로 나뉜다. 죽음을 이해하는 중심인물의 태도 세 가지는 첫째, 자아인식을 통해 죽음을 당당하게 받아들이기, 둘째, 새로운 탄생을 위한 과정으로 인식하고 죽음을 기쁘게 받아들이기, 셋째, 죽음을 감당하지 못해 죽음의 압력으로부터 도피해버리는 체념의 삶 선택하기이다.(3) 〈괴물〉, 〈왕의 남자〉,

(1) 이을상, 『죽음과 윤리·인간의 죽음과 관련한 생명윤리학의 논쟁들』 백산서당, 2006, 6쪽.

(2) 문경훈, 「죽음을 통해서 본 라신의 비극」 서울대학교 대학원 불어불문학과 석사논문, 2003, 220-221쪽.

(3) 이인복(외), 『한국문학에 나타난 죽음』 예림기획, 2002, 35쪽.

(4) 서곡숙, 『영화와 N세대: 1990년대와 2000년대 한국영화에서 드러나는 N세대 실천 양상』 홍경, 2017, 188쪽.

〈태극기 휘날리며〉, 〈실미도〉, 〈친구〉, 〈웰 컴 투 동막골〉 등 한국 흥행영화에서도 죽음의 변형, 조작, 원한 등을 진혼제와 희생제의로 풀고자 죽음을 호명한다.**(4)**

환생은 생명체가 죽었다가 다시 살아나는 것을 말한다. 최근 환생 로맨스 웹툰에서는 전생을 통한 죽음의 문제와 환생을 통한 삶의 문제를 제기한다. 환생 로맨스 웹툰은 자신으로 다시 태어나는 경우와 다른 사람으로 다시 태어나는 경우로 나뉜다. 대부분의 환생 로맨스 웹툰은 연인, 배우자, 가족에 의한 죽음이나 의문의 죽음을 당하는 여주인공을 중심으로 서사가 진행되고 있어서 죽음에 대한 두려움과 공포가 강하게 나타난다. 환생 로맨스 웹툰은 〈군주의 여인〉, 〈외과의사 엘리제〉와 같이 자신으로 다시 태어나는 경우와 〈황제의 외동딸〉, 〈왕의 딸로 태어났다고 합니다〉와 같이 타인으로 다시 태어나는 경우로 나뉜다. 죽음의 유형, 의미작용, 죽음을 이해하는 중심인물의 태도, 희생제의를 통해 이러한 환생 로맨스 웹툰에서 드러나는 죽음의 의미작용을 살펴보고자 한다.

〈군주의 여인〉: 공생으로 위기를 극복하기

〈군주의 여인〉에서 제국의 최고 명문가 아르제 공작가에 태어나 황후가 된 미녀 레이아는 자신의 신분을 믿고 온갖 악행을 저지르다 황제의 노여움을 사서 단두대에서 처형된다. 전생의 삶에서 레이아는 자신의 사치, 악행, 질투와 다른 사람들에 대한 모함, 폭행, 살인 등의 죄를 저지른다. 마침내 그녀는 자신을 사랑하지 않는 황제에 대한 사랑과 집착으로 후궁에 대한 살해를 시도하다 단두대에서 죽음을 당하고 자신의 가족까지 죽게 만든다. 환생의 삶에서 레이아는 악행으로 인한 자신의 죽음과 사랑하는 가족의 억울한 죽음에 대해 깊이 반성하여, 착하고 검소하게 살기, 무술과 마법 등 죽지 않게 여러 가지 능력 키우기, 호위 무사 고용하기, 선행으로 다른 사람들과의 관계 증진시키기 등의 노력을 기울인다. 특히 황제에 대한 사랑과 집착으로

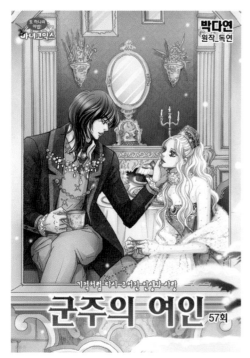

ⓒ독연/박다연/서울미디어코믹스

인해 비참하고 끔찍하게 죽지 않기 위해, 황제와 최대한 거리를 두고 결혼하지 않기 위해 최선을 다한다.

전생에서 드러나는 죽음의 의미작용에 대해서 살펴보면, 왕후 레이아는 배우자인 황제에 의한 공개 처형이라는 점에서 외적 요인에 의한 죽음, 비자연적 죽음을 당한다. 그녀의 죽음은 자신의 악행으로 인한 것이며 아울러 자신의 가족까지 연루되어 함께 처단된다는 점에서 비참한 죽음, 부끄러운 죽음, 경멸스러운 죽음이 된다. 레이나의 죽음은 죽음에 대한 공포 경험, 자신의 악행으로 인한 선한 인물의 죽음, 처벌자인 배우자의 잔인성, 죽음으로 인한 각성과 선한 삶의 추구, 남성 친족에 대한 집착 없애기, 전생과는 다른 새로운 사실의 발견 등의 특성을 보여준다. 그녀는 처음에는 죽음으로부터 도피하지만, 나중에는 적극적인 노력으로 죽음에서 벗어나기 위해 노력한다.

전생과 환생의 삶을 비교해 보면, 불변의 것과 가변의 것으로 나뉜다. 황제에 대한 레이아의 사랑과 전생의 기억은 불변적이다. 하지만, 레이아에 대한 황제의 사랑, 레이아와 주변 사람들의 죽음은 가변적이다. 레이아는 죽는 순간을 끊임없이 떠올리며 두려움과 공포에 시달리며 죽지 않기 위해서 필사적인 몸부림을 한다. 죽음에 대한 인식이 삶에 대한 인식으로 전환한다. 여주인공의 운명적 사랑, 주인공의 사랑의 변화를 통해 남성의 사랑에 대한 상처와 배신의 기억을 강조한다. 전생과 환생의 유사성과 차이, 새로운 사실의 발견으로 인한 반전 등 정보의 차이로 관객을 적극적으로 참여하게 만든다.

〈외과의사 엘리제〉: 전문성으로 생명을 구하기

〈외과의사 엘리제〉는 1차 삶에서 엘리제는 왕국 제일의 귀족가문에서 태어나 황태자에게 첫 눈에 반해서 황태자비가 되지만, 계속되는 악행으로 배우자인 황태자

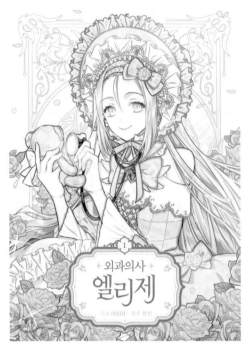
ⓒ유인/mini/키다리스튜디오

에 의해 화형을 당하게 된다. 2차 삶에서 송지현으로 태어나 전생의 과오를 뉘우치고 서울대 최연소 의대 교수가 되어 많은 생명을 살리지만, 태평양 한가운데 1만 피터의 높이의 비행기가 추락하면서 다시 죽게 된다. 3차 삶에서 자신의 전생들의 기억을 간직한 채 다시 1차 삶으로 환생하게 된 엘리제는 황태자비가 되지 않기 위해서 노력하고, 자신으로 인해 가족이 죽음을 당하지 않기 위해 자신을 희생하며, 자신의 뛰어난 의술로 병원과 전쟁터에서 많은 목숨을 살린다.

전생의 죽음에서 드러나는 의미작용을 살펴보면, 여주인공은 화형, 비행기 추락 사고라는 비자연적 죽음, 외적 요인에 의한 죽음을 당하며, 1차 삶에서는 비참한 죽음, 부끄러운 죽음, 경멸스러운 죽음이지만, 2차 삶에서는 불쌍한 죽음을 당한다. 죽음의 의미작용은 여주인공의 악행과 사고로 인한 죽음의 공포, 처벌자인 배우자의 잔인성, 자신과 가족의 죽음을 막기 위해 최선의 노력, 개인의 악행과 전쟁으로 인한 죽음, 진실의 부분만을 아는 지배 권력을 보여준다. 죽음에 대한 인물의 태도에서 여주인공은 죽음의 공포로부터 도피해 버리는 체념의 삶에서 사랑하는 사람을 살리기 위해 죽음을 당당하게 대하는 삶으로 변화한다. 1차 삶의 범죄적 존재에서 2차 삶의 순결한 이름으로 거듭난 후 죽으며, 3차 삶에서는 폭력적인 죽음의 현실에 맞서는 예외적 인물이 된다.

전생과 환생의 삶을 비교해 보면, 불변의 것과 가변의 것으로 나뉜다. 황태자에 대한 엘리제의 사랑과 전생의 기억은 불변적이다. 하지만, 엘리제에 대한 황태자의 사랑과 엘리제, 주변 사람들의 죽음은 가변적이다. 그리고 자신으로 다시 환생하는 경우와 다른 사람으로 태어나는 경우가 동시에 나타난다. 특히 여주인공은 1차 삶에서의 화형으로 인해 죽는 순간을 끊임없이 떠올리며 두려움과 공포에 시달리며 죽지 않기 위해서 필사적인 몸부림을 한다. 죽음에 대한 인식이 삶에 대한 인식으로 전환된다. 여주인공은 전생과는 달리 황태자비가 되지 않고 의사로서의 삶을 살기 위해서 노력한다. 여주인공의 운명적 사랑과 주인공의 사랑의 변화를 통해 남성의 사랑에 대한 상처

와 배신의 기억을 강조한다. 전생과 환생의 유사성과 차이, 새로운 사실의 발견으로 인한 반전 등 정보의 차이로 관객을 적극적으로 참여하게 만든다.

〈황제의 외동딸〉
: 초연한 자세로 두려움을 극복하기

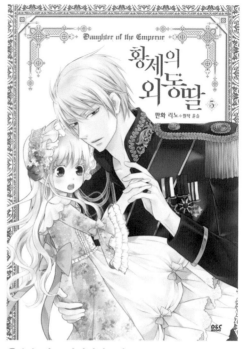

©윤슬/리노/디앤씨웹툰비즈

〈황제의 외동딸〉에서 여주인공은 한국에서 태어나 평범한 여자로 살다가 25살에 누군지도 모르는 사람에게 살해된다. 이후 여주인공은 전생의 기억을 간직한 채 황제의 외동딸인 아리아드나 레그그 일레스트리 프레 아그리젠트로 태어난다. 하지만 아버지 황제는 반역으로 피로 얼룩진 옥좌를 강탈한 뒤 대륙을 공포로 몰아넣은 희대의 폭군으로, 왕비, 후궁들, 여주인공의 형제들과 이복형제들을 모두 살해한다. 갓난아기로 태어난 아리아드 공주는 아버지 황제에게 살해되지 않기 위해서 노력한다.

전생의 죽음에서 죽음의 유형과 의식은 비자연적 죽음, 외적 요인에 의한 죽음이며, 그 의미는 비참한 죽음, 불쌍한 죽음이다. 그 죽음의 의미작용은 의문의 살해로 인한 죽음의 공포, 죽음으로 인한 현실의 폭력성 자각, 인간 존재의 한계와 공생의 삶 추구, 개인/권력의 폭력적 상황에서 살아남기이다. 죽음을 이해하는 여주인공의 태도는 죽음 앞에서 의연하고 초탈하다. 극한 상황에서 선량한 인물의 죽음으로부터 시작한다는 점에서 주인공의 희생제의이자 진혼제의 역할을 수행한다. 전생에서 주인공의 죽음은 선량하거나 인간적인 인물의 죽음으로 죽음이 확대된다는 점에서 집단의 모순을 드러내는 역할을 한다. 환생에서는 그러한 죽음을 당하지 않도록 노력한다는 점에서 여주인공이 죽음에 대한 공포, 폭력적인 죽음으로 인해 저항과 항거가 불가능한 상황에서 그 현실에 맞서는 예외적 인물이 된다.

전생과 환생의 삶을 비교해 보면, 불변의 것과 가변의 것으로 나뉜다. 전생의 기억은 불변적인 반면, 자신의 죽음은 가변적이다. 여주인공이 다른 사람으로 다시 태어난 것이어서 상황에 대한 예측이 힘들다는 점에서 불확실성에 대한 긴장감과 기대감

이 공존한다. 여주인공은 전생에서는 의문의 죽음을 당하고, 환생에서는 아버지에게 죽음을 당할까봐 두려움과 공포감을 느끼는 상황이다. 의문의 죽음을 경험한 25살의 정신연령을 가진 갓난아기 여주인공은 아버지 황제가 자신의 목을 조르는 상황에서도 울지 않고 의연하게 버텨야 하는 불가능한 미션을 수행한다. 여성이 사회의 폭력이나 가정의 폭력 문제에서 위기를 겪는다는 점에서 최근의 여혐 폭행이나 살인을 형상화한다.

〈왕의 딸로 태어났다고 합니다〉: 여성성으로 남존여비의 세계에서 승리하기

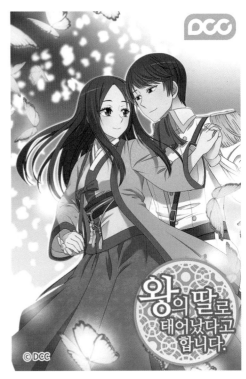

ⒸTLB/비나/비츄/디씨씨이엔터

〈왕의 딸로 태어났다고 합니다〉에서 수희는 26살에 불미스런 사건으로 연인 진수와의 소박하지만 아름답던 사랑을 뒤로 하고 새로운 세계에서 공주 상희로 환생한다. 전생에서 수희는 남성들에게 어필하는 매력을 타고났지만, 자신에게 선물 공세를 하는 부자, 전문가를 제치고 순수하고 자상한 연인 진수만을 사랑한다. 하지만, 그녀는 자신의 사랑을 거절당한 것에 원한을 품은 남성에 의해 살해당한다. 전생과 마찬가지로 남성들에게 어필하는 매력을 갖고 태어난 상희는 남존여비의 세계에서 살아남기 위해 왕과 세 명의 왕자들과의 관계를 개선하고자 노력한다.

전생에서의 죽음의 유형은 비자연적 죽음, 외적 요인에 의한 죽음이며, 그 의미작용은 비참한 죽음, 불쌍한 죽음이다. 죽음의 의미작용은 살인으로 인한 죽음의 공포 경험, 남성과 현실의 폭력성 자각, 유연한 처세를 통한 삶의 의지, 남성의 독점욕과 탐욕에 의한 여성의 희생과 죽음, 지배 권력의 무능력이다. 죽음을 이해하는 인물의 태도는 자아인식을 통해 죽음의 압력으로부터 벗어나고자 한다. 죽음의식에서는 선량한 인물의 죽음으로 인한 희생제의, 진혼제 역할을 하며, 여주인공은 폭력적인 죽음의 공포에 맞서는 예외적 인물이다.

환생의 삶에서는 불변적인 것과 가변적인 것이 혼재되어 있다. 여주인공과 주인

공의 사랑, 남성들에 대한 여주인공의 매력은 불변적이다. 하지만, 주인공의 능력과 성격 차이, 남존여비의 세계, 신분제 사회에서의 왕족, 초능력자 남성들, 전생의 기억의 차이에서는 가변적이다. 상희는 전생에 대한 확실한 기억을 갖고 있는 데 반해, 약혼자 진수는 전생에 대해 흐릿한 기억의 파편만이 있기 때문에 연애관계에서 문제가 발생한다.

전생과 달리 까칠한 성격의 소년 진수는 4살의 상희 공주에게 끌리는 자신이 롤리타 콤플렉스(미성숙한 소녀에 정서적 동경이나 성적 집착을 갖는 현상)인지에 대해서 의심하고, 청년 진수는 상희가 9살 때부터는 본격적으로 만남을 시작한다. 상희 공주는 복종과 애교로 간신히 살아남지만, 서서히 주변의 남성 인물들을 자기 뜻대로 움직이기 시작한다. 상희 공주는 자상한 첫째 왕자와는 소통의 관계를 형성하고, 차가운 둘째 왕자에게는 끊임없이 순종적 자세로 어필하고, 천방지축 셋째 왕자에게는 강아지와 같은 펫 관계를 형성한다. 그녀는 또한 아버지 왕에게는 소통의 관계, 순종적 자세, 펫 관계, 웃음과 애교 등으로 총애를 받는 공주로 거듭난다. 이렇듯 상희 공주는 남존여비의 세계에서 자신의 모든 지략과 매력을 총동원하여 살아남을 뿐만 아니라 주변의 남성들을 자신의 뜻대로 움직이기 위해 행동을 개시한다.

이생망: 죽음 같은 삶에 운명애의 의지로 맞서기

자신으로 다시 환생한 〈군주의 여인〉과 〈외과의사 엘리제〉는 유사한 내러티브적 특성을 보여준다. 여주인공 모두 전생에서 자신의 악행으로 인해 공개 처형을 당할 뿐만 아니라 가족까지도 희생되며, 비자연적 죽음, 외적 요인에 의한 죽음, 비참한 죽음, 부끄러운 죽음, 경멸스러운 죽음을 당한다. 그리고 여주인공은 악행을 선행으로 속죄하기, 주변 인물에 대한 가학적 행동에서 소통과 공생의 관계로 전환하기, 자신으로 인해 가족이 희생당하지 않게 자신을 먼저 희생시키기, 사랑하는 사람에게 집착하지 않기 등 필사적으로 노력을 기울인다. 다시 자기 자신으로 환생하여 전생의 과업에서 벗어나고자 노력하여 많은 부분은 달라진다. 하지만, 전생에서 자신이 사랑하고 집착하는 권력자인 배우자에 의해서 공개처형을 당한 여주인공이 주인공을 사랑하지 않으려고 노력하지만 실패로 끝난다. 결국 여주인공은 다시 또 비극적 사랑으로 끝날지도 모른다는 불안감 속에서 주인공을 사랑하게 되지만, 주인공의 사랑을 바라지 않으며 집착하지 않으려고 노력한다. 그래서 자신을 사랑하지 않는 대상에 대한 덧없는 사랑에서 벗어나고자 한다.

한편, 두 작품에서 두 여주인공의 대처방식은 조금 상이하다. 〈군주의 여인〉에

서 레이아는 무술/마술과 같은 능력을 키우고 '공생' 관계를 통해 많은 친구들과 조력자들을 만들어서 모함, 음모, 질투, 납치 등의 위기를 극복한다. 〈외과의사 엘리제〉에서 엘리제는 2차 삶에서 얻은 외과의사로서의 '전문성'을 발휘하여 중병에 걸린 환자들, 도시의 전염병, 전쟁터의 부상병들을 치료하며 헌신적 삶을 살게 되면서 국민들의 존경을 받게 된다. 독자는 보답 받지 못하는 사랑과 죽음에 대한 끔찍한 공포에 감정이입을 하게 되고, 전생과 환생에서 똑같은 인물로 태어나서 비슷하지만 다르게 전개되는 이야기에 기대감과 긴장감을 가지고 참여하게 된다.

　　타인으로 다시 환생한 〈황제의 외동딸〉과 〈왕의 딸로 태어났다고 합니다〉도 유사한 내러티브적 특성을 보인다. 전생의 삶에서 두 여주인공 모두 살인이나 사고로 인해 급작스럽게 젊은 생명을 마감하게 되며, 전생의 삶에서 자신의 행동과는 상관없이 억울한 죽음을 당한다. 이런 점에서 볼 때 세월호 사건과 같은 급작스러운 사고사에 의한 청춘의 죽음 혹은 강남역 화장실 살인사건처럼 여성 혐오에 의한 처녀의 죽음을 형상화하고 있다. 그리고 환생의 삶에서 존귀한 신분인 공주로 태어났지만, 매일 군주 아버지에 의해서 생명의 위협을 받는다는 점에서 극과 극의 대비를 이룬다. 여주인공은 유일한 혈육인 아버지가 자신을 살해할 수도 있다는 죽음의 공포에 시달린다. 여주인공은 전생의 끔찍한 죽음과 환생의 다가올 죽음이라는 이중의 공포를 겪게 되지만, 전생의 죽음을 겪었고 20대의 정신연령을 갖고 있어서 아기 혹은 어린이이지만 의연한 태도로 위기를 극복한다.

　　한편, 두 편은 어린이와 청소년에게 과도한 기대와 어른스러운 행동을 기대하는 현실에서 과중한 교육열과 부담감을 형상화하고 있다. 독자 입장에서는 잔인한 살인을 일삼는 군주가 점차 딸바보가 되어가는 것이 흥미로운 지점이다. 폭군 아버지의 경우 여주인공인 딸에 의해서 잔인한 행동 뒤에 숨은 인간적인 본성이 드러나는 것 혹은 잔인한 인물이 점차 인간적으로 변모하는 것이 반전의 묘미를 준다. 그리고 여주인공의 경우 아기나 어린이의 외모와 맞지 않는 어른스럽고 능청스러운 대사의 부조화도 웃음을 유발한다.

　　네 편의 환생 로맨스 웹툰은 모두 공통점을 갖고 있다. 첫째, 여주인공이 전생의 기억을 갖고 환생함으로써 전생의 삶을 반성하고 이전 삶에서 획득한 여러 가지 지식과 연륜으로 환생의 삶을 새롭게 시작한다는 점에서 청년들의 '이생망'과 관련하여 좌절과 소망을 대변한다. 둘째, 끔찍한 죽음의 공포가 환생의 삶에서 계속 나타나는 것은 비참하고 불확실한 미래가 펼쳐질 것이라는 여주인공의 불안과 두려움을 반영한다. 가장 끔찍한 죽음을 겪었기에 현실에서 웬만한 역경은 모두 견뎌낸다. 특이한 점은

그 죽음의 공포를 주는 대상이 자신이 사랑하는 배우자이거나 자신을 낳아준 아버지이며, 모두 남성이라는 사실이다. 셋째, 어떠한 노력에 의해서도 사랑이 바뀌지 않은 운명과 자신의 부모는 선택할 수 없다는 필연이 내재되어 있으며, 어차피 닥쳐올 운명이라면 과감하게 다시 한 번 부딪쳐 보겠다는 여주인공의 의지가 돋보인다. 넷째, 대부분의 작품이 웹소설에서 대중성을 확보한 다음에 웹툰으로 만들었기 때문에 독자에게는 전생의 삶과 환생의 삶의 비교와 대조뿐만 아니라 웹소설과 웹툰의 비교와 대조를 통해서 독해의 즐거움을 느끼게 된다. *Critique M*

타임슬립 로맨스 웹툰의 세 가지 쾌락
- 시간, 죽음, 두려움으로부터의 해방

서곡숙

영화평론가, 영화학박사, 청주대학교 영화영상학과 교수. 한국영화교육학회 부회장,
한국영화학회 대외협력상임이사, 계간지 『크리티크 M』 편집위원장을 역임하면서 부산국제영화제,
전주국제영화제, 부천국제영화제, 대종상 등의 심사위원으로 활동하고 있다.

1. 시간여행과 타임슬립

20세기가 항공 우주여행의 세기라면, 21세기는 시간여행의 세기이다. 고대전설, 과학소설, TV시리즈, 공상과학영화 등에서도 시간여행은 흥미로운 소재로 등장한다. 영화 〈사랑의 블랙홀〉(1993), 〈백 투 더 퓨처〉(1990), 〈레트로 액티브〉(1997) 등은 시간에 대한 능동적인 선택을 보여준다. 2000년대 들어 〈시월애〉(2000), 〈동감〉(2000), 〈나비효과〉(2004), 〈이프 온리〉(2004), 〈지금 만나러 갑니다〉(2005), 〈시간을 달리는 소녀〉(2007), 〈말할 수 없는 비밀〉(2008) 등 시간여행과 타임슬립에 관한 영화들이 많이 나오기 시작한다.

위키백과에 의하면, 시간여행(time travel)은 일반적으로 타임머신 등을 이용하여 시간을 넘나드는 것이다. 이에 반해, 타임슬립(time slip)은 두 개 또는 그 이상의 서로 연결된 타임라인을 갖는다. 판타지 및 SF의 클리셰로, 어떤 사람 또는 어떤 집단이 알 수 없는 이유로 시간을 거스르거나 앞질러 과거 또는 미래에 떨어지는 일을 말한다. 최근에 흥미로운 현상은 시간여행보다는 타임슬립이 더 많이 나타난다는 사실이다. 네이버 시리즈에서 연재하고 있는 다섯 편의 타임슬립 로맨스 웹툰, 즉 〈당신만의 앨리스〉, 〈여왕의 기사〉, 〈천재소독비〉, 〈하늘을 연모하다〉를 중심으로 타임슬립 로맨스

웹툰에서의 독자의 쾌락이 무엇인지 생각해 보고자 한다.

2. 과거로의 시간여행과 정신/육체의 분리
: 〈당신만의 앨리스〉와 〈천재소독비〉

〈당신만의 앨리스〉는 허윤미의 글/그림으로 웹툰에 연재된 로맨스/시대극이다. 2017년에는 『당신만의 앨리스』(서울문화사)로 11권이 출판되었다. 2013년도 만화콘텐츠 맞춤형 창작지원 중단편 만화제작 지원작에 선정된 작품이다. 잘 나가는 글로벌 기업의 비서 부실장인 앨리스 한은 어느 날 의문을 사고를 당하고 19세기 중엽 조선의 궁궐에서 눈을 뜬다. 그녀는 연못에 빠져 의식을 잃은 숙원 홍서경의 몸으로 타임슬립한다.

홍서경의 몸으로 들어간 앨리스 한은 세 가지 문제에 봉착하며, 이러한 문제를 해결하기 위해 정보전략을 사용한다. 우선, 후궁 홍서경의 궁궐에서의 입지 문제이다. 내성적이고 소심하여 궁녀에게도 무시를 당

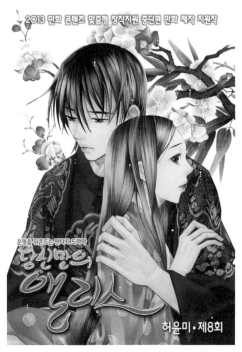

ⓒ허윤미/서울문화사

하던 홍서경의 몸으로 들어간 앨리스 한이 자신의 강인한 성격과 정보전략을 바탕으로 궁궐 내에서 자신의 입지를 마련한다. 조신시대 후궁으로 살아가기 위해서 조선에 대한 정보를 모으기 시작하고, 그 과정에서 무수리로 변장하여 규장각에 들어가 지식을 쌓기 시작한다. 그녀는 여기에서 왕 이극을 만나게 되어, 이극으로 하여금 신분을 오인하게 만든다. 신분의 오인과 지식 공유를 강조한다.

다음으로, 왕 이극의 정국 운영에 관한 문제이다. 선왕의 후사가 없어 먼 친척으로 시골에서 농사를 짓던 이극이 왕이 되면서 무기력한 나날을 보낸다. 앨리스 한은 약초도령, 서자도령으로 조롱의 대상이 되는 이극이 정국을 원활하게 운영하게 하는 것이 후궁인 자신의 책무이자 자신의 능력을 발휘할 수 있는 일이라고 생각하고 적극적으로 돕는다. 그녀는 이극에게 심리적 부담을 주지 않기 위해서 자신의 신분을 밝히

지 않은 채 최대한 모은 정보를 바탕으로 전체
적인 정세를 파악하고 앞으로의 해결책을 강구
하여 조언하여 신뢰 관계를 구축한다.

마지막으로, 홍서경의 사랑과 죽음에
관한 비밀이다. 생전에 홍서경과 연모의 정을
나누었던 이치헌이 홍문관으로 들어오게 되면
서 홍서경/이치헌과 앨리스 한/이극의 4자 관계
가 얽히게 된다. 홍서경의 몸에 들어간 앨리스
한은 이극과 이치헌 사이에서 삼각관계를 형성
하게 되며, 앨리스 한의 존재를 모르는 왕의 오
해를 사게 된다. 후궁을 중심으로 왕과 신하의
대립관계가 형성된다. 또한 그녀는 홍서경의 죽
음이 자살이 아니라 타살이라는 사실을 알게
되면서 죽음과 관련한 진실을 파헤친다. 앨리스
한은 이 진실을 밝혀내는 과정에서 홍서경의

©허윤미/서울문화사

운명과 이극의 운명이 상충관계에 처해있다는 점에서 딜레마에 빠진다. 홍서경의 사랑
과 죽음에 관한 진실을 밝혀낼수록 왕 이극과의 공적 관계와 사적 관계에서 문제가 발
생한다.

이 작품은 비서 로맨스, 타임슬립 로맨스, 변신 로맨스 등 여러 하부장르를 결
합하여 다양한 서사전략을 구사하고 있다. 유능한 비서로서 연인의 공적, 사적 관계를
내조하는 비서 로맨스 서사를 타임슬립 서사와 결합하여 흥미를 유발시키고 있다. 공
적으로는 비서로서 조력자의 역할을 하여 사업상의 주요한 문제를 해결하고, 사적으로
도 비서로서 마음을 달래주고 원하는 일을 모두 수행한다. 단순히 계약관계가 아니라
사장을 사랑한다는 전제가 깔려 있어서 더욱 헌신적인 조력자 역할을 수행한다. 앨리
스 한의 도움으로 무기력한 왕은 능력 있는 왕으로 변모한다.

홍서경과 앨리스 한을 극단적으로 대비시킨다. 원래의 숙원 홍서경은 여리고
부드러운 심성으로 자신을 둘러싼 규범에 짓눌려 고통 받으며, 자신이 사랑하는 남자
와 이루어지지 못하고 아버지의 출세욕으로 인해 후궁이 되고 권력 암투에서 희생당
하는 인물이다. 이에 반해 홍서경의 몸을 들어간 앨리스 한은 역사적 지식, 적극적 의
지, 능력 있는 비서로서의 경험을 살려 후궁, 조정, 조선 등 점점 문제를 확대하며 해결
해 나간다. 무기력한 왕을 비서로서의 조언과 후궁으로서의 따뜻함으로 강인하고 능력

있는 왕으로 거듭나게 만든다. 이때 관습으로부터의 일탈 혹은 기존의 규범을 새로운 시선으로 바라보기, 적극적인 의지를 갖고 끝까지 포기하지 않기 등을 통해, 과거의 홍서경과 현재의 앨리스 한의 대조적인 모습으로 그려낸다.

이러한 대비는 적극적인 삶의 의지로 문제를 해결하라는 메시지를 전달한다. 이런 점에서 앨리스 한이 홍서경이 된 것은 하나의 운명적 힘에 의한 것이라는 점에서 운명론적 세계관을 보여준다. 이 작품은 타임슬립 서사 중에서도 독특하게 과거 시간대의 다른 사람의 몸으로 들어간다는 설정을 보여준다. 시간여행 서사와 변신 서사가 결합되어 있으며, 정신과 육체의 분리를 전제로 한다. 앨리스 한에게는 단 한 번의 시간여행이고 그 시간여행에서 홍서경의 몸으로 들어가 문제를 해결한다는 점에서 운명론적 세계관을 보여준다.

〈천재소독비〉는 지에모 원작의 동명소설 소설을 웹툰으로 만든 작품이다. 이 작품은 중국 연재 완결 후 조회 수 100억 뷰 돌파하였으며, 2015년 중국에서 가장 많이 팔린 소설이며, 중국에서 48부작 드라마 〈운석전〉으로 만들어졌다. 유능한 해독전문가로 현대 의학계의 유명인사 한운석은 고대 운공대륙의 천녕국 한운석의 몸으로 타임슬립한다.

ⓒ지에모/파란미디어

한운석은 냉혈한 진왕 용비야와 결혼하지만, 남편의 무관심, 궁궐 내에서의 암투, 연적에 의한 괴롭힘 등의 위기를 맞이하지만, 독에 대한 해박한 지식으로 용비야, 목청무, 황태자 등을 차례로 치료해 주면서 위기를 극복하고 입지를 넓혀 나간다. 한운석은 현재 세계에서의 사적 차원의 능력이 과거 세계에서는 공적 차원의 능력으로까지 확대되며 국가 차원의 위기관리 인재가 된다. 한운석의 신체에 내재된 해독시스템으로 인해 그녀는 모든 독을 분석하고 해독제를 바로 만들어내어 명의의 면모를 보여준다. 과거로의 타임슬립과 현대 첨단의학이 함께 배치됨으로써 시간의 혼재가 동시에 존재한다. 왕비 한운석이 미래에서 온 동명이인의 한운석이라는 사실, 한운석이 첨단 해독시스템으로 독을 자유자재로

다스린다는 사실 등에 대한 비밀에 따른 정보전략으로 관객의 쾌락이 증가된다.

진왕은 차가운 모습 이면에 따뜻한 배려가 있는 성격으로 전형적인 로맨스물의 차도남의 매력을 보여준다. 한운석의 해독전문가로서의 활약과 긍정적인 성격에 정략결혼 상대인 진왕도 서서히 마음을 내어주는 이야기로 정략결혼로맨스의 전형을 보여준다. 또한 황제와 황태자가 있지만 황제의 동생이 진왕이 카리스마와 야망이 있는 인물이라는 점에서 왕실 내부와 외부에서 끊임없이 권력의 견제가 발생하여 위기상황이 계속해서 일어난다. 진왕을 연모하는 여성들과의 경쟁구도, 귀족 가문이 아닌 한의학 가문 출신에서 오는 텃세, 선대의 왕을 치료해준 대가성의 낙하산 정략결혼 등으로 한운석은 배척과 고립의 상태에 처하게 된다. 의학계의 지식, 밀당의 로맨스, 궁정의 음모 등이 함께 조합되고, 정략결혼으로 만나 관심 없는 부부의 합법적인 사랑이 발전하는 사랑 이야기로 흥미를 유발시킨다.

타임슬립과 함께 다른 사람의 몸에 들어가는 설정으로 시간여행과 변신이 동시에 이루어진다. 시간여행에서 현재시대의 해독전문가인 한운석의 영혼이 자신의 전공분야를 살릴 수 있는 과거시대의 한의학 가문의 여식의 몸에 들어간다는 점에서 운명론적 세계관을 보여준다. 이때 과거시대 한운석은 어머니에 대한 증오로 자신을 괴롭히는 강압적인 아버지로 인해 괴롭힘을 당하고 얼굴에 끔찍한 상처를 안고 사는 인물이다. 이에 비해 현재시대 한운석의 영혼은 과거시대의 한운석의 신체에 들어가서 자신의 해독시스템으로 얼굴 상처를 치유해 아름다운 여인으로 변모하고, 아버지의 공격과 궁궐의 암투에 맞서 타고난 지략과 적극적인 의지로 문제를 해결해 나간다.

3. 다른 세계로의 시간여행과 잠재력: 〈여왕의 기사〉와 〈하늘을 연모하다〉

〈여왕의 기사〉는 김강원 글과 그림의 단행본 만화를 웹툰으로 연재한 작품이다. 사랑과 친구 문제로 고민하는 평범한 여중생 이유나가 눈과 얼음의 나라 판타스마에 봄을 오게 하는 기적을 일으키는 여왕이 되는 이야기이다. 남주인공인 둥켈 성의 영주 리이노는 차가운 성격이지만 위태로운 상황에서는 여주인공을 구하는 반전의 캐릭터로서 로맨스웹툰에서 많이 나오는 인물 유형이다. 여왕을 지키는 세 명의 기사는 여성 독자들이 원하는 인물 유형을 대변한다. 재상의 아들 에렌은 이성적이고 냉철한 두뇌형 인물이고, 용사마을 출신의 레온은 단순하고 솔직한 터프가이형 인물이고, 빛의 종족의 쉴러는 따뜻하고 부드러운 버터형 인물이다. 남성인물들이 1+3 구조로 되어 있어 여성 독자들의 로맨스 환상을 충족시켜 준다. 여주인공을 둘러싸고 남주인공과 남

자조연이 사랑, 우정, 질투, 경쟁 등 다양한 감정의 화음을 보여준다.

이 웹툰에서 여주인공은 딜레마에 빠진다. 여왕 유나는 자신이 리이노를 사랑해서 판타스마의 봄이 왔지만, 리이노의 가슴에 칼을 꽂아야만 영원한 봄이 온다는 여왕의 저주를 알게 되면서 딜레마에 빠진다. 이전의 여왕들이 리이노에 대한 지나친 사랑에 빠져 감옥에 갇히거나 정념의 화신이 되어버렸다. 판타스마의 영원한 봄을 위해서 여왕이 리이노를 사랑하지 않고 다른 기사를 사랑하도록 세 명의 기사를 선발하여 여왕을 곁에서 지키게 한다. 유나는 리이노에 대한 사랑은 판타스마에 봄이 오게 하지만, 리이노에 대한 집착은 판타스마에 겨울이 오게 만든다. 즉, 여왕은 평정심을 가지고 자신의 감정을 통제하고 균형과 조화의 상태를 이루어야 한다.

리이노에게만 집착하던 이전의 여왕과는 달리 유나는 따뜻한 품성과 배려로 판타스마의 주민들을 위해 병원, 학교 등을 지으며 복지에 힘쓴다. 또한 판타스마의 봄을 위해서 리이노에게 거리를 두며 자신의 기사를 사랑하려고 노력하는 유나의 노력에 얼어붙은 리이노의 심장이 녹기 시작한다. 여왕의 저주에 따른 여러 가지 비밀들이 차례차례 드러나면서 사적 갈등과 공적 갈등이 엉키기 시작한다. 여기에서 흥미로운 점은 여왕이 사랑을 하게 되면 판타스마 왕국에 봄이 오는데, 여왕이 사랑을 느낄 때마다 성장을 하게 되어 머리카락을 자라난다. 여왕의 머리카락

ⓒ김강원/학산문화사

이 자라날 때마다 그 대상이 리이노인지 여왕의 기사인지에 대해 궁금증을 유발시키며 논란이 생겨난다. 이러한 설정은 감정의 영역과 현실의 영역이 혼재되는 판타지 세계를 보여준다.

한국의 소녀 유나는 현실에 없는 판타스마 왕국이라는 전혀 다른 세계로 타임슬립하게 된다. 시간여행을 하는 시간대가 특정한 공간으로 한정되어 있다는 점에서 운명론적 세계관을 보여준다. 유나는 한 번의 시간여행을 하지만, 리이노는 여러 번의 시간여행을 한다. 리이노는 마녀의 축복과 여왕의 저주로 불사의 몸이면서 판타스마의

겨울에도 잠에 빠지지 않고 유일하게 깨어 있으면서 다른 세계에서 여왕 후보자를 데
려온다. 문제를 해결하지 않으면 잠에 빠져든다는 설정은 강한 마법의 주술적 힘이 지
배하는 세계라는 점에서 동화『잠자는 숲 속의 미녀』와 비슷하다. 빛의 세계와 어둠의
세계 사이에서 여왕 유나는 가슴 아픈 운명적 상대인 영주 리이노와 함께, 냉철한 지성
의 에렌, 따뜻한 배려의 쉴러, 강한 지지의 레온의 도움으로 운명을 개척해 나간다.

　　〈하늘을 연모하다〉는 리치코 글, 모치즈키 사쿠라 그림의 일본 순정만화를 웹
툰으로 연재한 작품으로, 시공을 초월한 운명의 중국풍 로맨스이다. 남자와는 대화하
는 것조차 꺼리는 여고생 타카모리 스즈카는 어느 날 바다에서 누군가에 떠밀려 다른
세계 '샤오'를 헤매게 된다. 언어가 통하지 않아 곤경에 처한 스즈카를 구해준 것은 천
진난만한 소년 가오신과 요염한 미청년 용양이다.

　　여주인공은 따뜻한 인간성과 배려로 주변 인물들을 감싸 안으면서 이방인에서
황후로 상승하는 인물이라는 점에서 콤플렉스를 극복하고 잠재성을 발휘해야 한다는
의미를 담고 있다. 샤오 세계에서 이방인인 스즈카가 관문을 차례대로 통과하여 황후
의 자리에 올라가기까지의 과정을 그린 작품이다. 노력과 인성으로 자신에 주어진 관
문을 통과한다는 설정으로 힘든 학업 환경, 대학 입시, 취업 등에 직면한 청년세대에게

희망의 메시지를 주고자 한다. 다른 한편 일본 소녀가 중국 청나라풍의 샤오 세계에서 황후가 되는 과정은 청나라에 대한 일본의 미완의 제국주의적 야망의 흔적을 엿보게 한다.

현재시대의 일본 소녀 스즈카가 과거시대의 샤오 세계로 타임슬립하여 황태자 가오신을 만나 운명적 사랑에 빠지고 나중에 황제의 황후 주흑조가 된다. 가오신은 황제로서 많은 후궁들이 있지만 오로지 여주인공만을 사랑하는 일편단심 남주인공이라는 점에서 로맨스물의 환상을 충족시켜준다. 황제를 중심으로 4개 지역이 경쟁구도를 이루고 있어서 가오신은 지역 권력의 균형을 맞추기 위해 각 지역에서 한 명씩 공주나 귀족을 데려와 후궁으로 삼았지만 어느 누구에게도 정을 주지 않는다. 그래서 후궁들의 세계가 지역 간의 경쟁구도를 그대로 재현하게 되면서 독살, 음모 등 험악한 분위기에 휩싸인다. 특히 스즈카는 이러한 정치적인 계산에 의한 것이 아니라 황제가 좋아해서 후궁으로 되었기 때문에 더욱 독살과 음모의 대상이 되어서 생명의 위협에 처해진다. 그럼에도 불구하고 그녀는 다른 사람들을 불신하기보다는 믿음과 이해로 자신의 영역을 넓혀가고 국가적 차원의 문제까지 해결하여 주흑조라는 존재를 입증한다.

이 웹툰의 타임슬립 구성은 다소 복잡하다. 현재세계의 소녀 스즈카는 과거시대로 타임슬립하여 소년 가오신, 어린이 가오신, 청년 가오신을 차례대로 만난다. 타임슬립이 순차적으로 진행되지 않아서 스즈카와 가오신의 다른 시간대가 만남으로써 스즈카는 친구, 누나, 연인의 관계를 차례대로 수행한다. 스즈카도 과거의 상처로 인해 남자와 대화를 못하는 콤플렉스가 있었으나, 가오신의 사랑으로 이 콤플렉스를 극복한다. 거기에 더 나아가 황제 가오신의 황후에 걸맞는 여성이 되기 위해 노력하여 용기, 소통, 배려의 주흑조가 된다. 여주인공은 냉철하고 강인한 성격의 가오신에게 쉴 수 있는 따뜻한 품이 되어주고 평화적이고 공생적인 해결책을 제안한다는 점에서 전형적인 현모양처형 인물이다.

스즈카가 타임슬립을 하는 세 번마다 모두 가오신을 만나며, 가오신도 자신의 과거, 현재, 미래에서 주요한 역할을 하는 스즈카를 주흑

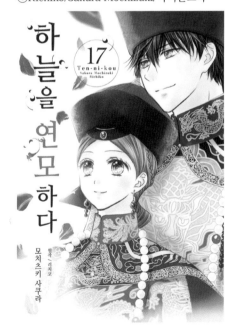

©Richiko/Sakura Mochizuki/아이온스타

조를 여기며 맹목적인 사랑을 바친다. 두 사람의 운명적 사랑을 그리고 있다. 가오신의 시간대는 순차적으로 흘러가는 데 반해, 스즈키의 시간대는 가오신의 시간대와 불규칙하게 결합한다. 과거의 가오신이 미래의 스즈카를 만난다는 설정은 영화 〈지금 만나러 갑니다〉와 비슷한 시간적 구성이다. 이 영화에서 사고로 의식을 잃고 병원에 누워 있는 20살 미오가 미래로 가서 29살 남편 다쿠미와 아들을 만나고 와서, 현재로 돌아와 다시 20살 다쿠미와 사랑을 시작한다는 설정이다. 미오와 남편이 서로 다른 시간대에서 만나는 것과 미래를 통해 자신의 정해진 운명을 깨닫고 현재를 결정한다는 점에서 유사하다. 이 웹툰도 마찬가지로 자신의 삶과 운명의 상대가 정해진 방향대로 흘러간다는 점에서 인과율적 원리와 운명론적 세계관을 보여준다.

4. 운명론적 세계관과 적극적인 삶의 의지

　　타임슬립 로맨스 웹툰의 유형을 두 가지로 나누면 다음과 같다. 첫째, 과거로의 시간여행은 정신과 육체가 분리되어 과거시대의 육체와 현재시대의 정신이 결합한다. 그래서 소심하고 자신감을 상실한 여주인공이 능력과 자신감을 갖춘 인물로 탈바꿈함으로써, 관습과 규범에 얽매이지 않고 새로운 시선으로 현실을 바라보면서 적극적인 삶의 의지로 문제를 해결해 나간다. 둘째, 다른 세계로의 시간여행은 다른 사람에 의해 강제적으로 타임슬립하게 되어 역사에 존재하지 않은 세계로 가게 된다. 이때 평범하거나 콤플렉스가 있는 여주인공이 다른 세계로 가서 영주나 황제인 남주인공을 만나고, 여왕이나 황후가 되는 과정에서 자신의 잠재된 능력을 발휘하게 된다.

　　타임슬립 로맨스 웹툰에서는 세 가지 욕망이 두드러지게 나타난다. 우선, 시간으로부터의 해방이다. 여주인공은 전혀 다른 시간대로의 타임슬립 혹은 다른 세계로의 타임슬립을 통해 시간으로부터 해방된다. 그리고 그 세계를 이방인의 다른 시선을 바라보면서 기존의 규범에 갇혀 문제를 해결하지 못하는 과거의 세계에 새로운 해법을 제시하면서 문제를 해결한다. 최근 대졸 이상 고학력층의 취업여건이 갈수록 어려워지고 있으며, 2017년 기준 대졸 청년의 평균 졸업 소요기간은 61개월이고, 2017년 현재 대졸자의 평균 취업 소요기간은 12개월이다(장민, 「노동시장 이중구조가 청년실업에 미치는 영향」, 『KIF VIP리포트』). 계속해서 휴학을 하면서 졸업을 연장한 채 취업 준비를 하는 청년세대는 시간에 대한 강박관념으로 인해 타임슬립 서사에서 나타나는 시간으로부터의 해방에서 쾌락을 얻는다.

　　다음으로, 죽음으로부터의 해방이다. 타임슬립을 하는 시기가 대부분 여주인

공이 죽음의 위기에 처하거나 죽었을 때이다. 〈당신만의 앨리스〉에서는 현재시대에서는 앨리스 한이 비밀 서류로 인해 추격 과정에서 사고를 당하고 과거시대에서는 홍서경이 연못에 빠져 죽으며, 〈천재소독비〉에서는 한운석이 병원 원장과의 말다툼으로 머리를 맞아 정신을 잃고, 〈여왕의 기사〉에서는 유나가 눈 쌓인 절벽에서 추락하고, 〈하늘을 연모하다〉에서도 스즈카가 바닷가 절벽에서 떨어진다. 이런 점에서 타임슬립은 바로 죽음의 두려움, 공포에서 벗어나기 위한 방법으로 제시되거나 혹은 죽은 인물에 대한 그리움으로 그 인물을 되살리기 위해 타임머신을 통해 환생의 가능성을 꿈꾸는 것이다.

마지막으로, 두려움으로부터의 해방이다. 이러한 타임슬립 서사에서 특이한 점은 바로 적극적인 삶의 의지와 운명론적 세계관이다. 여주인공은 전혀 다른 시간대 혹은 다른 세계로 타임슬립하게 되면서 낯선 환경에서 위기상황에 부딪히게 된다. 이러한 여주인공의 모습은 희망이 보이지 않는 미래에 대한 두려움으로 가득한 청년세대의 자화상이다. 여주인공이 적극적인 삶의 의지로 위기를 극복하고 능력을 발휘하면 자아실현을 하고 사랑도 얻고 사회적 성취를 달성한다. 사랑과 일의 성취, 즉 사적 영역과 공적 영역에서의 성취가 정비례 함수관계를 이룬다.

그리고 타임슬립에서의 운명론적 세계관은 미래에 대한 두려움을 극복하게 만든다. 적극적인 삶의 의지로 문제를 해결하기 위해 노력하는 여주인공의 여정이 이미 운명적으로 정해져 있다. 대중영화의 결말처럼 해피엔딩의 미래가 확보되어 있으니까 용기를 내라는 메시지이다. 반대로 생각해 보면 지금 현실은 희망이 보이지 않는다는 뜻이다. 어린 시절부터 학업의 힘겨운 과정을 겪어오고 청년실업의 문제에서 지치고 탈진한 청소년세대에게 들려주는 메시지이다. 사랑과 일에 있어서 이미 낙관적인 미래가 정해져 있으니까 현재에서 좌절하지 말고 최선을 다하고 용기를 가지라는 메시지를 전달한다.

타임슬립은 사고에 가까운 초자연현상이라는 점에서, 의도적으로 시간을 거스르는 타임머신을 이용한 시간여행과는 구분된다. 타임슬립이 타임머신류와의 가장 큰 차이는 주인공은 시간을 뛰어넘는 일에 대한 제어능력이 없고, 또 그 과정을 이해할 수도 없다. 타임슬립은 예기치 않은 상황에 내던져진 청소년세대들의 불안을 담고 있다. 타임슬립 로맨스 웹툰의 서사에서 드러나는 특성은 바로 던져진 주체이자 이방인인 청소년세대가 겪는 시간, 죽음, 두려움이라는 현실의 세 가지 제한과 연관된다. 이런 점에서 타임슬립 로맨스 웹툰은 운명적 사랑을 통해 사이버 문화가 꿈꾸는 가상세계의 목표인 시간, 죽음, 두려움으로부터의 해방이라는 쾌락을 선사한다. *Critique M*

웹툰 작가의 꿈, 견디기 힘든…

김지연

현대미술과 도시문화를 비평한다. 홍익대 예술학과와 경북대 로스쿨을 졸업했으며,
미술전문지 『그래비티 이펙트』의 미술비평공모에 입상했다.
미디어아트 전시 〈뮤즈〉 시리즈를 기획했고, 책 『마리나의 눈』, 『보통의 감상』을 썼다.

'웹툰 시장'이 술렁인 지 벌써 여러 해가 흘렀다. 웹툰 시장의 규모는 2015년 현재 3천억 원 정도로 추산되고 2018년이면 1조 원에 육박할 것이라는 전망까지 나오고 있다. 웹툰 작가들은 초기에 포털 사이트로부터 원고료를 받고 영화나 드라마 등 2차 판권 수익을 얻는 기본 모델에서 발전하여, 캐릭터 상품을 판매하거나 웹툰에 PPL(영화, 드라마 등에 회사의 특정 제품을 등장시켜 홍보하는 것을 말한다-저자 주)을 삽입하는 등 수익모델을 다변화하고 있다. 또한 인기 작가들은 고정 원고료를 지급하는 포털 사이트 대신, 조회 수만큼 인센티브를 지급하는 유료 플랫폼으로 전략적인 이적을 하기도 한다. 그러한 과정에서 연 수억 원 이상의 수입을 올리는 스타 작가들이 등장했고, 이들은 연예인처럼 계약이나 저작권 문제를 관리해주는 에이전시에 소속되어 활동하기도 한다. 만화가는 모두 가난하고 배고프다는 이야기는 옛말이 되어 버렸다.

웹툰이 주목받는 이유가 단지 경제적 수익 때문만은 아니다. 만화가 그려내는 세계는 원래 온전히 작가 개인의 상상력에 기반을 두므로 시공간에 구애받지 않는 스토리 구성이 가능하며, 그중에서도 웹툰은 매체의 특성상 과거의 출판만화보다 더 자유로운 표현방법을 구사할 수 있다. 게다가 디지털 도구의 발달로 그림 실력의 보완이 가능해짐으로써 유려한 그림체를 구사하지 못하더라도 재미있는 스토리를 가진 작가들이 속속 등장했다. 또한 웹툰 제작 단계에서는 거대 자본이 유입되는 경우가 적기 때문에 다른 장르에 비해 외부 압력에 좌우되지 않는 참신한 스토리가 등장할 가능성도 높다. 그래서 2015년 현재 웹툰은 무한한 스토리의 보고로서 기능하고 있으며, 실제로

웹툰을 원작으로 드라마나 영화를 제작하여 큰 성공을 거둔 다수의 사례가 있다.

이토록 반짝이는 웹툰시장의 이면에는 작가로 데뷔하기 위해, 혹은 작가로 계속 살아남기 위해 고군분투하는 이들의 피와 땀 그리고 눈물이 서려 있다. 무명의 신인이 웹툰 작가로 데뷔하기 위해서는, 포털 사이트 게시판에 작품을 연재하다 눈에 띄어 스카우트 되거나, 유료 플랫폼에 직접 지원하는 방법 등이 있다. 네이버를 예로 들자면, 우선 '도전만화' 게시판에 작품을 자유롭게 연재하면 일정 기간을 기준으로 조회수나 네티즌 평가 등을 합산해 베스트 작품을 선정하고, 선정작은 '베스트 도전만화' 게시판으로 자리를 옮길 수 있다. 여기서 실력과 대중성을 인정받으면 담당자에게서 연락이 오고 비로소 '네이버 웹툰' 란에 작품을 연재할 수 있게 된다.

아무런 원고료 없이 열정으로…

일련의 과정에서 독자들은 무료로 해당 만화들을 읽을 수 있고, 네이버는 작품을 업로드하는 이들에게 아무런 원고료를 지급하지 않는다. 그럼에도 '베스트 도전만화'가 되기는 상당히 어렵고, 그중에서 스카우트 되기란 더더욱 요원한 일이다. 때문에 웹툰 작가로 데뷔하기 위해 수년간 기약 없는 무료 연재를 하는 지망생들이 수두룩하고 일부 작품들은 기성 작가 못지않은 퀄리티로 팬층이 상당히 두꺼운 경우도 많다. 사실 포털은 이용자들의 페이지 조회수가 수익으로 직결되기 때문에 작가 지망생들의 웹툰으로 운영되는 '도전만화' 게시판에서도 직간접적인 이익을 얻는 것을 부인할 수 없을 것이다. 그러나 그들은 이에 대한 보상은 전혀 없이 단지 재능을 보여줄 장을 열어 주었다며 생색을 내고, 이 경쟁에서 이긴다면 작가로 데뷔할 수 있다는 알량한 희망을 공급한다. 소위 '열정페이'와 다름 아닌 모습이다.

더 큰 문제는 이렇게 데뷔해도 신인작가의 급여만으로는 생활하기 어렵다는 것이다. 신인이 포털에 주1회 작품을 연재할 시 매달 100~150만원의 급여를 받는데, 이를 회당 원고료로 환산하면 약 25~38만원이다. 그런데 대부분의 작가는 주1회 연재 분량을 위해 야간·휴일 수당 없이 꼬박 일주일을 일한다. 게다가 한 작품의 연재가 끝나고 다음 작품을 준비하는 동안에는 전혀 급여를 받을 수 없다는 점까지 고려하면 신인 작가들은 최저 시급에도 못 미치는 급여를 받으며 일하고 있다는 사실을 알 수 있다.

물론 유료 플랫폼의 경우 조회수에 따라 원고료를 지급하기 때문에 인기 작가는 엄청난 인센티브를 받기도 한다지만, 무명의 신인이 유료 플랫폼을 통해 데뷔한다면 추가 인센티브는커녕 아무도 읽어 주지 않을 위험을 감수해야하기 때문에, 대부분 주

요 포털을 통해 데뷔하는 것을 선호한다. 이름이 알려지는 것도 빠르고, 고정적인 급여도 보장되기 때문이다. 그래서 작가들 사이에서는 포털에서 월급 받는 작가를 '공무원'이라고 부르기도 한다.

이 '공무원'이 되지 못한 수많은 작가들은 생계를 위해 출판삽화나 학습만화 같은 일들뿐 아니라 본업과 전혀 관련 없는 아르바이트를 전전해야만 한다. 한 신인작가는 "웹툰을 그리기 위해 많은 길을 돌아와야 했다. 데뷔를 했지만 아직도 원고료만으로 생활하기는 어렵다"고 말한다. 또한 "다른 산업과 달리 계약이 표준화되어 있지 않아 상대적으로 을의 입장인 신인작가들로서는 구체적인 권리를 지키기 어려운 면이 있고, 프리랜서로서 기본적인 복지혜택을 받기도 어렵다"고 토로한다.

웹툰 시장의 발전과 함께 국가적인 지원이 늘어나고는 있지만 대부분 해외시장 개척이나 소수 작가들만 혜택을 받을 수 있는 창작 지원에 그칠 뿐이고, 신인을 비롯한 작가들의 전반적인 처우 개선이나 지망생들의 눈높이에 맞춘 현실적인 프로그램은 적극적으로 이루어지지 않고 있다. 어쩌면 관심 밖의 일일지도 모른다.

때때로 웹툰 속 을의 이야기는 상상이 아니다. 작가 자신의 이야기이기도 하다. 누구 못지않게 성실한 삶을 살고 있음에도 불구하고 단지 꿈을 좇는다는 이유로 열악한 처우를 견뎌야만 하는 것인지 자문해 본다. "꿈을 견딘다는 건 힘든 일이다. 꿈, 신분증에 채 안 들어가는 삶의 전부, 쌓아도 무너지고 쌓아도 무너지는 모래 위의 아침처럼 거기 있는 꿈"(황동규, '꿈, 견디기 힘든')이라던 시의 구절이 이들의 지친 마음을 대변해줄 수 있을까. *Critique M*

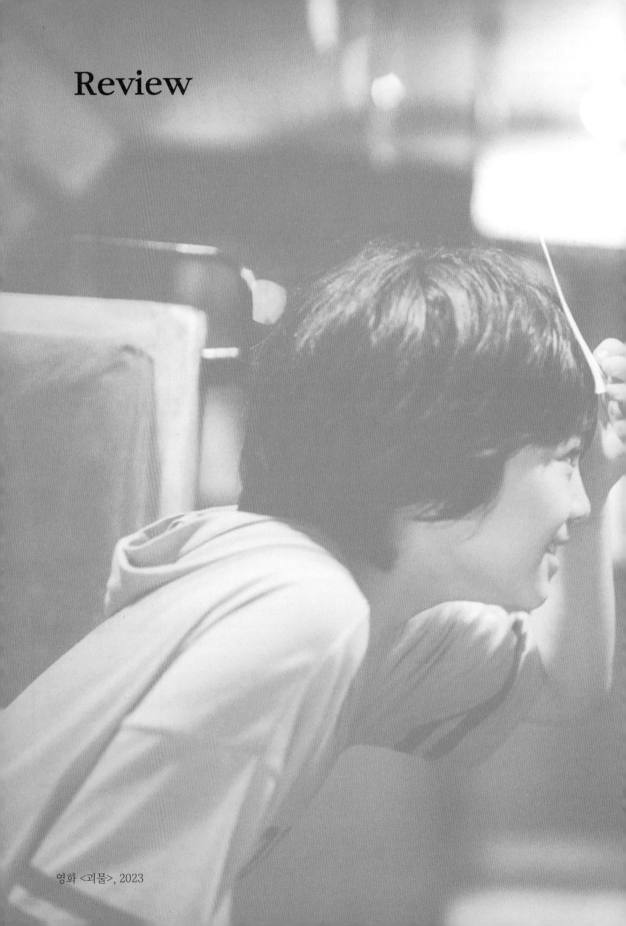

Review

영화 <괴물>, 2023

〈괴물〉, 소년들은 죽지 않았다

김현승

영화평론가. 2022 영평상 신인평론상으로 등단하였다.
현재 한국예술종합학교 영상이론과 예술전문사에 재학 중이다.

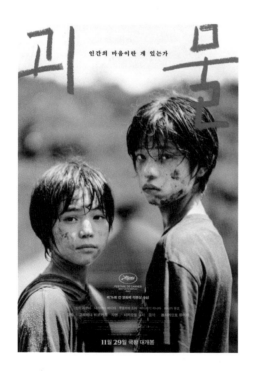

미나토(쿠로카와 소야)가 요리(히이라기 히나타)에게 진심 어린 사과를 건넨다. 따돌림 당하는 친구에게 손을 내미는 행동은 얼마나 많은 용기가 필요할까. 다른 아이들 앞에서 아는 척하지 말라던 친구의 사과를 받아주는 것 또한 마찬가지다. 때 묻지 않은 마음씨에 감응한 것일까, 류이치 사카모토의 피아노 선율이 자전거를 타고 동네를 누비는 두 아이를 포근히 감싼다. 어린아이들은 어른이 결코 흉내 내지 못하는 너그러움이 있다.

신이 난 두 소년이 창살에 막힌 열차 선로 앞에서 멈춰 선다. "막혀버렸네." 카메라는 잠시 두 소년을 내버려 둔 채 쇠창살 너머의 세계를 바라본다. 따뜻하고 푸르른 전경은 동화의 한 장면을 연상시킨다. 금방이라도 손에 잡힐 것 같지만 결코 닿을 수 없는 기찻길을 향한 선망이 느껴진다. 영화의 독특한 시간성을 고려한다면 한 번도 가보지 못한 장소가 불러일으

킨 노스텔지어라고 말해도 좋을 것이다. 그렇지만 〈괴물〉은 가닿지 못한 세계를 향한 감독의 간절한 염원이 담긴 작품이 아니다. 감독의 시선은 언제나 현실에 닿아있다.

망가진 세계

〈괴물〉의 탁월함은 그 형식에 있지 않다. 같은 사건을 다른 시점으로 반복하며 진실을 점차 드러내는 플롯은 그다지 새롭게 느껴지지 않는다. 심지어 시간의 흐름에 따라 밝혀지는 사건의 전말조차 중요하지 않다. 삶을 망가뜨리는 무수한 오해 너머, 영화의 정수는 바로 그곳에 있다. 사오리(안도 사쿠라)의 시점으로 서사가 전개될 때 관객은 아들의 학교생활을 걱정하는 어머니의 감정에 이입된다. 잘려 나간 머리카락, 분실된 신발, 담임 선생님에게 학대를 당했다는 아이의 폭로까지. 모든 증거가 미나토를 학교폭력의 피해자로 가리킨다. 아버지를 여읜 미나토의 가정환경은 동정심을 불러일으키며 '가엾은 주인공'을 만드는 데 일조한다. 달리는 자동차에서 뛰어내리는 이상행동은 럭비선수였다는 아버지의 뇌 손상이 유전된 것은 아닐까 하는 뜬금없는 의심까지 불러일으킨다.

분노한 사오리는 학교를 찾아가 호리 선생(나가야마 에이타)에게 사죄와 해결책을 요구한다. 하지만 돌아오는 것은 손과 코에 상호접촉이 있었다는 교사들의 터무니없는 상황설명뿐이다. 사탕을 입에 문 교사가 "지나치게 걱정하는 싱글맘"을 운운하자 교무실 내 모든 것이 부조리하게 보인다. 머리 숙인 교사들의 사과마저 머릿수를 앞세운 폭력으로 느껴질 정도이다.

사오리는 끝내 공개 사과를 받아냈지만, 그녀의 머릿속은 이미 괴물을 찾는 아들의 섬뜩한 노랫말로 가득하다.

다시 화재가 일어난 날 밤, 호리는 여자친구와 데이트를 즐기고 있다. 짓궂은 아이들의 장난을 통해 '걸스바'에 다닌다는 교사의 혐의가 벗겨진다. 눈빛도 인상도 안 좋은 그는 계속해서 억울한 일에 휘말렸다. 누구보다 아

이들을 아끼는 그는 실제로 분노한 미나토를 말리다가 "코와 손이 접촉"했을 뿐이다. 하지만 지금은 '애들보다 학부모를 대하는 것이 더 힘들어진 교사 수난 시대'이다. 초등학교 교사의 학대가 대서특필되고 호리 선생은 차가운 시선과 오물 테러에 시달린다. 열정적인 교사는 끝내 자신의 결백을 증명하려는 듯 학교 옥상에 올라 세상을 바라본다. 정말 호리 선생의 말대로 미나토는 학교폭력의 가해자였을까? 카메라는 이 일촉즉발의 순간에 홀연히 남자를 벗어나 망가진 우리네 세계를 놀랍도록 차분하게 포착한다.

영화는 다시 시점을 돌려 이번엔 두 아이의 눈으로 사건을 바라본다. 미나토가 같은 반 친구를 괴롭히는 아이들로부터 요리를 구해준다. 이번에도 역시나 한 인물을 둘러싼 오해가 풀린 셈이다. 초등학교 교사의 억울한 사연은 소년의 섬뜩한 행동들과 맞물리며 한 아이를 '괴물'로 만들었다. 그러나 지저분한 혐의들과 달리 소년은 악마가 아니다. 오히려 외톨이 친구에게 먼저 손을 내밀고, 죽은 고양이를 묻어줄 줄 아는 마음 깊은 아이다. 모두의 간담을 서늘하게 만들던 '괴물'마저 때 묻지 않은 아이들의 놀이로 밝혀진다. 이로써 한 학급을 둘러싼 '진실 찾기 게임'이 막을 내렸다. 시간 역행을 거듭하며 관객은 수많은 오해의 공범이 되기도, 증인이 되기도 했다. 이제 우린 카메라가 가리킨 플롯 너머 세계에 주목해야 한다.

소년들은 죽지 않았다

산속에 버려진 열차 칸에서 시간을 보내던 두 소년은 문득 우주에 관한 흥미로운 이야기를 나눈다. "우주는 지금도 계속 팽창하고 있다. 그러다가 붕괴되면 시간이 역행하는 거야." 물리학에서 '대함몰(Big Crunch)'은 우주의 시작인 '대폭발(Big Bang)'과 반대로 온 우주가 한 점으로 축소되면서 종말하는 가설을 뜻한다. 어린아이의 입을 통해 발화된 과학 개념을 반박하는 것은 무의미하다. 스스로 이해조차 하지 못한 단어를 통해 표현된 아이의 내면을 살펴야 한다.

〈데미안〉 속 싱클레어는 전쟁이 파괴적이지만, 진작 무너져야 했을 옛 세상이 무너지는 개벽의 계기가 된다는 점에서 순기능을 갖는 것으로 묘사했다. '빅 크런치'를 대하는 〈괴물〉의 두 소년도 마찬가지다. 이들에게 우주가 무너져 내리는 대격변은 결코 부정적으로만 다가오지 않는다. 오히려 시간이 거꾸로 흐르며 모든 부조리가 제자리를 찾아가는 희망찬 상황에 가깝다. 세상은 이제 어른과 아이를 가리지 않고 '무너져 내려야 할 것'으로 인식된다.

대홍수를 연상하는 거센 폭풍우가 몰아치고 산사태가 아이들을 위협한다. 하

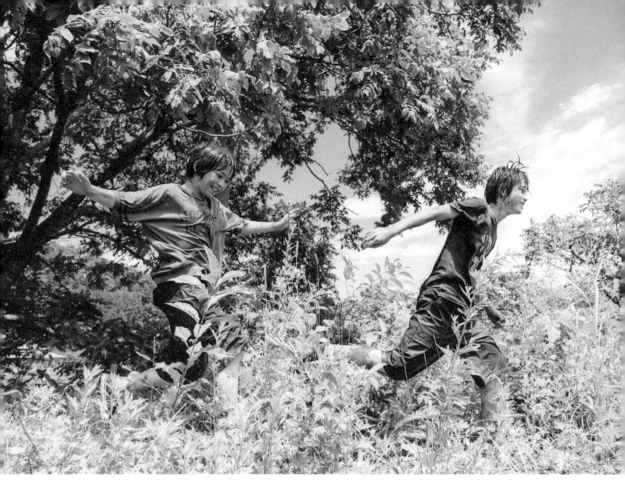

지만 나무가 열차에 부딪히는 소리가 커질수록 소년들의 기대는 커져만 간다. "출발하는 소리야." 어른들을 공포에 떨게 만든 재난 속에서도 아이의 순수함은 희망의 빛을 품을 수 있다. 두 소년의 모험을 응원하듯 빗소리가 다시 평화로운 피아노 선율로 전환된다. 어머니와 담임은 위험을 무릅쓰고 아이들을 구조하려 하지만, 그들이 발견한 것은 텅 빈 열차뿐이다.

비가 그치고 두 소년이 화창한 기찻길을 내달린다. 이전에 카메라가 선망의 눈빛으로 바라보았던 창살 너머 풍경 속 바로 그 선로이다. 유달리 환상적인 색채로 그려진 이 장면은 언뜻 소년들의 죽음을 은유하는 것처럼 보인다. 그런데 영화가 끝난 이후에도 왠지 소년들이 죽지 않았다는 느낌을 강하게 받았다. 모호하게 그려진 주인공들의 생사를 구태여 하나로 확정 지을 필요는 없다. 그러나 이 영화에서만큼은 꼭 필요한 작업처럼 느껴졌다. 소년들은 죽지 않았다.

세계는 망가졌다. 작은 오해에서 비롯된 증오는 손쉽게 사람들의 목숨을 앗아간다. 교사들의 잇따른 자살을 목격한 한국인들에게 전혀 낯설지 않은 광경이다. 뉴스는

인간이 스스로 빚어낸 재앙을 연신 쏟아낸다. 새로운 법이 날마다 개정된다지만, 또다시 세상은 요지경이다. 현세에 지친 인간은 자연스레 아직 오지 않은 이상 세계를 꿈꾼다. 미나토와 요리도 마찬가지다. 두 소년은 새로운 세계를 향해 시간을 되돌리고자 했고, 비록 환상일지라도 그토록 선망하던 창살 너머에 도달하는 데 성공한다. 그런데, 이 '새로운 세계'는 영 낯설지 않다. "새로 태어난 건가?" "그런 건 없는 것 같아." "다행이다." 〈괴물〉은 시간을 되감는 행위를 반복하며 감춰진 사건의 진실을 드러낸다. '진실 찾기 게임'은 끝이 났지만, 소년들은 플롯의 연장선에서 또 한 번의 시간 역행을 시도한다. 그리하여 그들이 도달한 결론은 놀랍게도 시간 역행 따위는 없다는 뜻밖의 진실이다.

목적지를 잃은 요리는 왜 "다행"이라고 미소 지은 것일까? 시간을 거슬러 무(無)로 회귀하면 좋은 기억마저 전부 사라지기 때문이 아닐까? "의미 있는 죽음보다 의미 없는 풍성한 삶을 발견한다." 고레에다 히로카즈 감독이 자신의 책 『영화를 찍으며 생각한 것들』에서 밝힌 인생관이다. 어른들이 망쳐놓은 현실에서 어린아이가 희생되는 결말은 서사를 비장하게 완결하는 훌륭한 연출이다. 하지만 이는 감독의 표현을 빌리자면 영화적 정동을 위한 '의미 있는 죽음'에 불과하다.

교장 선생님(다나카 유코)은 "누구나 가질 수 있는 것이 행복"이라고 말했다. 만약 행복을 찾기 위해 현실 세계를 벗어나야 한다면, 어쩌면 우리는 행복을 오해하고 있는 것일지도 모른다. "만약 제 영화에 공통된 메시지가 있다면, 무엇과도 바꿀 수 없는 소중한 것은 비일상이 아니라 사소한 일상 속에 존재한다는 점입니다." 고레에다 감독은 닿을 수 없는 세계를 선망하지 않는다. 반대로 우리가 살고 있는 세계로부터 현실을 바꿔나가야 한다고 믿는다. 이제야 학교 옥상에서 호리 선생이 바라본 세상이 그토록 차분했던 이유를 알 수 있다. 천국과 지옥을 나누는 흰 선은 무의미하다. 세상은 한편 오해로 점철된 파국이지만 다른 한편 두 소년이 우정을 쌓을 수 있는 푸른 숲이기도 하다. 인간은 언젠가 진정한 소통을 할 수 있을까? 알 수 없다. 하지만 분명한 것은 더 나은 미래를 위해 꿋꿋이 현실 위에 서야 한다는 것이다. *Critique M*

ⓒ 사진·네이버 영화, IMDB

VFX(visual effect)의 모방 문제: 〈외계+인 2부〉

지승학

영화평론가. 문학박사. 한국영화평론가협회 홍보이사, 2011년 〈동아일보〉 신춘문예
영화평론 부문으로 등단. 현재 고려대 응용문화연구소 연구교수로 재직.

VFX(Visual Effect)의 또 다른 역할

이야기의 근원적인 목적은 파편적인 현실을 시간적 연속성 속에서 의미 있는
전체로 변환시키려는데 있다. 그래서 솜씨 좋은 이야기꾼들은 이야기 속에서 시간을
구조화하고 의미를 부여하는데 노련하다. 이런 이야기의 목적은 타임슬립과 같은 시간
여행을 겨냥하기도 하지만, 의외로 캐이퍼 무비와 같은 장르에서 자주 등장하는 소위
죽은 줄 알았던 자가 사실은 살아있다는 식의 반전 이야기(그 반대도 마찬가지)를 만

.두를 지키기 위해
래로 돌아가려는 '이안'
태리

외계+인 2부

들기도 한다. 전자에 능한 감독이 영화 〈백 투 더 퓨처〉 시리즈로 잘 알려진 로버트 저
멕키스 감독이라면 후자에 능한 감독은 바로 최동훈 감독이다.

　　영화 〈외계+인〉 시리즈(1부, 2부)에서 최동훈 감독은 이야기 속에서 시간을 구
조화하려는 그런 의욕을 다시 드러낸다. 이전부터 쌍둥이를 등장시킨다거나(〈암살〉)
1인 2역을 설정한다거나(〈범죄의 재구성〉, 〈도둑들〉), 아니면 분신술(〈전우치〉) 등을 자
주 이용해 왔던 이유에서도 반전 이야기를 위한 그런 시간 구조화라는 의욕은 잘 발견
된다. 실제로 한 인물에게 여러 차원의 시간을 재구조화하여 (이것은 쌍둥이나 1인 다
역, 분신술 등이 가진 특징이다) 관객들의 허를 찌르는 전략은 그동안 잘 먹혀왔다.

　　그러나 의욕이 과하면 부족한 만 못하다고 해야 할까? 여전히 1인 2역의 등장
과 분신술이 넘쳐나고, 그에 더해 현재와 고려 시대라는 시간의 경계를 자유자재로 넘
나들며 시간의 구조화를 대놓고 드러내는 영화 〈외계+인 1부〉는 처음으로 최동훈 감독
에게 시련을 안겨주었다.

　　그건 연출력의 실패 탓이라고 볼 수는 없다. 단순히 〈외계+인 1부〉가 그리 좋
은 성적을 거두지 못했다는 이유만으로 연출력 운운하기에는 이 영화가 가진 장점도
많기 때문이다. 〈외계+인 1부〉를 혹평하는 글 속에서, "너무 재미있었다."라는 취지의
글들이 종종 눈에 띄는 이유가 이를 뒷받침한다. 대개 이러다 보면 영화의 작품성을 너
무 진지하게만 보려는 사람들을 비난하는 이른바 갈라치기 식 논쟁이 시작되기 마련인
데, 그렇다고 하더라도 〈외계+인 1부〉가 그간 그의 영화가 보여주었던 흥행 성적에 훨
씬 못 미쳤던 것은 사실이다. 그러면 그 이유는 무엇에 기인한 걸까?

　　〈외계+인 2부〉를 보면 진짜 작심한 듯 최동훈 감독이 쏟아낸 모든 특기와 연출
력을 확인할 수 있다. 시사회 당시 "후회 없이 만들었다"라는 그의 말은 사실이었다. 〈외
계+인 2부〉는 긴 러닝타임을 느끼지 못하게 할 만큼 빠른 진행 속도에 휩쓸리게 한다.
또한, 장면마다 영화의 문외한이라 하더라도 모두 느낄 수 있을 만큼의 정성, 예컨대
'와이어 액션' 등이 너무나 자연스럽게 녹아있다. 이제 그는 누가 뭐라 해도 와이어 액
션의 달인이다.

　　그러함에도 불구하고 우려되는 지점은 여전히 〈외계+인 1부〉에서 느낀 바와
같다. 그건 클리셰처럼 사용되는 VFX(Visual Effect)의 모방 문제다.

　　앞서 나는 '이야기의 근원적인 목적은 파편적인 현실을 시간적 연속성 속에서
의미 있는 전체로 변환시키려는데 있다'라고 정리한 바 있다. 쉽게 말해 최동훈 감독은
복잡한 이야기의 구조를 마지막에 가서 의미있게 결집시킬 줄 안다는 뜻이다. 그의 연
출력은 그 지점에서 빛을 발한다. 문제는 이런 특기에 VFX가 병립하게 되면서 이야기

의 절제와 균형이 무너지고 말았다는 것이다.

기존에 성공적으로 보여주었던, 이른바 최동훈 감독만이 보여줄 수 있었던 시간의 구조화는 영화의 편집만으로도 이야기의 힘을 유려하게 보여줄 수 있는 것이었다. 그런데 〈외계+인〉 시리즈에 적용한, 다시 말해 시간 구조화에 개입한 VFX는 그 힘을 무너트렸다.

〈외계+인〉 시리즈에서 등장하는 대부분의 VFX는 마블 시리즈, 아니면 해리포터 시리즈에서 본 것 같은 기시감을 불러일으킨다. 이는 한국의 VFX 기술적 성취도가 어느 정도 수준인지를 가늠하는 척도의 역할과 달리, 이야기 안에서는 일종의 VFX 피로도를 유발한다거나 아니면 지나치게 허탈하게 만든다거나 그도 아니면 다음 장면을 긴장감 없이 예측하게 만들고 만다.

최동훈 감독은 VFX의 기술적 성취에 지나치게 기대는 바람에 오히려 본인의 특기를 묻히게 만든 우를 범한 것은 아닐까? 솜씨 좋은 이야기꾼이 마블 식 VFX에 지나치게 의존하다가 오히려 자기의 장점을 잃고 만 것은 아니냔 말이다.

그러면 앞으로는 흥미로운 이야기와 함께 한 가지 더 고민해야 할 것이 생겼는데, 그것은 바로 마블 식 VFX를 넘어선 독창적인 표현의 개발이다. 이 말은 이제부터라도 이야기 구조에 맞는 전에 없던 시각효과 개발에도 더 각별한 관심을 기울여야 한다는 뜻이다.

디지털 기술은 인간의 편의를 위해 발전한다지만, 영화에서만큼은 번거로운 또 다른 과제 하나를 더 얹어 준 셈이다. 〈외계+인〉 시리즈는 VFX 기술력이 단순히 모방하는 차원에 그치고 만다면 명확한 한계를 드러낼 수밖에 없다는 교훈을 준다. 이제 VFX는 명실상부 영화에 개입하여 아주 중요한 역할을 도맡게 되었다. 풀어 말해, VFX는 파편적인 현실을 시간적 연속성으로 재구조화한다는 이야기의 운명에 필수적으로 개입하게 되면서 이야기의 또 다른 통제권을 갖게 되었다는 뜻이다. 그 통제권은 바로 이야기의 매력도에 관여하는 것이다. 그래서 〈외계+인〉 시리즈의 재미는 매력 있는 재미와 매력 없는 재미로 구분될 수 있다.

그러면 이번에도 호불호가 명확하게 갈릴 것이다. 누구에게는 매력 있는 재미로 누구에게는 매력 없는 재미로 다가갈 수 있기 때문이다. 영화 〈외계+인〉 시리즈는 두 종료의 매력 사이에 VFX의 역할이 자리잡고 있다는 것을 우리에게, 그리고 제작자, 연출자에게 정확하게 짚어 준다. 어쨌든 최동훈 감독이 와신상담하여 만든 이 영화 〈외계+인 2부〉는 2024년 1월 10일 개봉했다. *Critique M*

ⓒ 사진·네이버 영화

〈영웅〉: 도마 안중근 의사,
독립투사의 큰 뜻과 죽음의 길

서곡숙

영화평론가, 영화학박사. 청주대학교 영화영상학과 교수. 한국영화교육학회 부회장,
한국영화학회 대외협력상임이사, 계간지『크리티크 M』편집위원장을 역임하면서 부산국제영화제,
전주국제영화제, 부천국제영화제, 대종상 등의 심사위원으로 활동하고 있다.

1. 안중근: 뮤지컬 〈영웅〉과 영화 〈영웅〉

뮤지컬 〈영웅〉은 안중근 의사의 마지막 1년을 다룬 국내 창작 뮤지컬이다. 2009년 초연하여 뛰어난 완성도로 2010년 뮤지컬 시상식에서 주요 부문의 상을 모두 수상하였다. 이 작품은 제4회 더 뮤지컬 어워즈에서 최우수작품상, 남우주연상(정성화), 연출상, 음악상, 무대미술상, 조명음향상을 수상하였다. 또한 제16회 한국뮤지컬대상에서 최우수작품상, 남우주연상(정성화), 연출상, 음악상, 무대미술상을 수상하였다. 두 시상식에서 카리스마 있는 연기와 뛰어난 가창력으로 안중근 역을 훌륭히 해낸 정성화는 남우주연상을 수상하였다. 이 뮤지컬

의 모든 음악을 담당한 작곡가는 오상준이다. 이 작품은 영웅주의나 민족주의를 뛰어넘어 배우들의 뛰어난 가창력, 연기력, 카리스마와 조화로운 안무, 탄탄한 코러스로 관객들의 호평을 받았다. 안중근과 링링, 이토 히로부미와 설희가 각각 주요한 축을 이룬다. 일부에서는 이토 히로부미의 미화, 빈약한 스토리, 내면 묘사의 아쉬움, 안중근-링링 로맨스의 윤리성, 설희 캐릭터의 개연성 등 비판의 목소리가 있기도 했다.

영화 〈영웅〉(윤제균, 2022)은 뮤지컬 〈영웅〉을 영화화한 작품이다. 이 영화는 327만 명의 관객을 동원한 흥행작이며, 59회 대종상 영화제에서 대종이 주목한 시선 배우상을 수상하였고 43회 황금촬영상에서 촬영상 은상을 수상하였다. 이 작품은 1909년 3월부터 1910년 3월까지 1년 동안의 안중근 의사의 삶을 다루고 있으며, 세 가지 주요한 사건을 담고 있다. 첫째, 1909년 3월 안중근이 동지들과 네 번째 손가락을 자르는 단지동맹을 한 사건이다. 둘째, 1909년 10월 안중근이 하얼빈역에 도착한 이토 히로부미를 암살한 사건이다. 셋째, 1910년 3월 감옥에서 안중근이 사형을 선고받고 죽는 사건을 다루고 있다. 대한제국 의병군 참모총장 안중근(정성화), 정보원 설희(김고은), 어머니 조마리아(나문희)를 비롯하여 독립군 동지인 우덕순(조재윤), 조도선(배정남), 유동하(이현우), 마진주(박진주), 마두식(조우진)을 중심으로 펼쳐지는 이 영화는 안중근이 살인죄의 죄인인가 아니면 전쟁포로의 영웅인가라는 문제를 제기한다.

2. 단지동맹: 과거의 죽음과 현재의 복수

〈영웅〉의 전반부는 남주인공 안중근, 여주인공 설희를 중심으로 러시아, 일본에서 각각 살아가지만, 공통의 과거(죽음)와 공통의 욕망 대상(이토 히로부미 암살)을 보여준다. 시기적으로 1895~1909년을 다룬다. 시기와 공간을 살펴보면, 안중근을 중심으로 하는 플롯은 1909년 3월 러시아 연추 단지동맹(과거), 1907년 평안남도 진남포 고향(대과거), 1908년 6~8월 함경북도 독립군 전투 의병대장(대과거), 러시아 블라디보스톡 동지들 재회(현재)의 순서로 펼쳐진다. 설희를 중심으로 하는 플롯은 1909년 일본 도쿄의 게이샤(현재), 1895년 명성황후 시해 사건을 목격한 상궁(대과거), 일본 게이샤(과거), 독립군 정보원(현재)의 순서로 펼쳐진다. 남주인공 안중근 플롯은 1907년 독립군 전투, 1909년 단지동맹, 동지 재회를 다루며, 여주인공 설희 플롯은 1985년 명성황후 시해, 1909년 독립군 정보원 게이샤를 그려낸다. 남녀 주인공은 러시아와 일본에서 각각 독립운동에 헌신하는 인물로 그려진다.

안중근은 1907년 집안의 재산을 모두 독립운동에 바치고, 아내의 반대와 어

머니의 지지를 뒤로 하고 의병대장으로서 독립군 전투에 참여하며, 일본군 전쟁포로에 대한 인도적 행위로 인해 독립군 동지들이 몰살하자 자신의 실책에 대한 죄책감에 시달리면서 사적, 공적, 내적 갈등을 겪는다. 그는 1909년 동지들과 단지동맹을 하면서 결의를 다진다. 설희는 자신을 아끼던 명성황후의 시해 사건을 목격하고 명성황후의 심장을 빼내고 시체를 태우는 일본군의 잔혹한 행위에 분노하여 복수를 결심하며, 일본으로 건너가 게이샤가 되어 독립군의 정보원 활동을 수행한다. 남녀 주인공 모두 과거 일본군으로 인해 사랑하는 동지와 황후의 죽음을 겪게 되면서 사적 복수와 공적 처벌을 결심하게 된다.

　　욕망의 주체인 안중근과 설희 모두 욕망의 대상은 대한제국 독립과 이토 히로부미 암살이다. 안중근은 제1대 조선통감 이토 히로부미를 3년 내 암살하지 않으면 자결하겠다는 단지동맹의 맹세를 하면서 내적, 공적 의지를 불태운다. 설희도 이토 히로부미를 암살하기 위해 첩자로 활동하면서 이토에 대한 정보를 독립군에게 넘긴다. 남녀 주인공 모두 동지와 황후의 죽음으로 사적 복수와 공적 독립운동을 위해 이토 히로부미를 암살하고자 계획하는 공동의 목표에 헌신한다. 그래서 욕망의 주체인 남주인공 안중근과 여주인공 설희는 다른 공간에서 존재하지만, 과거 독립운동이라는 공적 처벌과 사랑하는 사람의 죽음으로 인한 사적 복수로 인해 현재 이토 히로부미 암살이라는 동일한 목표를 위해 목숨을 거는 활동을 한다는 점에서 유사성을 보여준다.

　　〈영웅〉의 전반부 스타일은 공중촬영과 원숏, 슬로우 모션, 유사 이미지 편집은

시련과 동맹, 실책과 고통, 현재와 과거의 연결을 표현한다. 안중근이 러시아 연추의 눈 덮인 벌판을 힘겹게 걷는 장면은 공중촬영을 통해 시련을 표현하며, 단지동맹의 순간에 안중근의 원숏에서 시작해 카메라가 뒤로 물러나면 여러 명의 독립투사들이 보이고 손가락을 자르며 '대한독립'을 혈서로 쓰는 장면에서는 동맹의 의지를 표현한다. 안중근이 살려준 일본군 포로 때문에 독립군 동지들이 몰살당하는 장면에서 안중근이 총을 맞아 쓰러지거나 죽어가는 독립군들을 보는 장면이 슬로우 모션으로 보여주면서 처절한 죽음과 뼈아픈 죄책감을 표현한다. 일본 도쿄에서 유키코로 위장한 설희가 명성황후를 주인을 무는 개로 표현하는 이토 히로부미의 말을 듣고는 과거를 회상하는 장면에서 술잔에 어린 설희의 얼굴이 연못의 물에 어린 설희의 얼굴로 변하는 편집은 이미지의 유사성으로 현재에서 과거로의 연결을 표현한다.

3. 암살: 공적 임무와 사적 복수

〈영웅〉의 중반부에서 조력자인 마두식, 마진주가 일본경찰 와다로 인해 죽게 되면서 분노로 위기가 발생하며, 여주인공이자 조력자인 설희가 적대자인 이토 히로부미에 대한 정보를 제공하여 안중근을 비롯한 독립군 동지들이 암살을 계획하게 된다. 뮤지컬에서는 안중근과 링링의 로맨스 플롯이 있는데 안중근이 처자식이 있는 인물이

어서 비판을 받은 바 있다. 그래서 영화에서는 안중근과 여성 인물의 로맨스 플롯은 삭제되고 독립군 동지 마진주와 막내 독립군 유동하의 로맨스 플롯으로 대체된다. 안중근은 오랜 동지 마두식이 일본 경찰 와다의 고문으로 목숨을 잃게 되자 '조국이 무엇이냐'는 질문을 던진다. 그 질문에 대한 대답은 '그리운 어머니, 그리운 고향, 그리운 조국'으로 이어지면서 '어머니=고향=조국'이 등가의 알레고리로 연결된다. 이 알레고리는 어머니를 지키기 위해, 고향을 지키기 위해서, 조국을 지키기 위해 목숨을 바친다는 정당성으로 이어진다.

조력자는 어머니, 독립군 동지들, 설희다. 조력자 인물들이 죽고, 위대한 사명에 바쳐진 젊은 독립군 동지들이 죽음을 맞이한다. 여주인공이자 조력자인 설희는 독립운동과 목숨이라는 딜레마에 빠진다. 많은 독립군들이 목숨을 걸어야 할 정도로 위험한 임무를 수행한다. 전반부의 의병군 동지들, 마두식·마진주 남매, 설희 등이 목숨을 잃게 된다. 특히 여주인공이 중반부에 죽는다는 특이한 설정을 보여준다. 조력자의 죽음은 적대자에 대한 분노를 상승시켜 주인공의 공적 임무와 사적 복수에 정당성을 부여하며, 조력자/적대자의 균형이 무너지면서 주인공의 위기를 강조한다.

설희는 여주인공이자 조력자 역할을 수행하며 공간적으로 떨어져 존재하는 이질적 인물이다. 대부분 주요 인물들이 러시아 블라디보스톡에 있지만, 설희만 일본 도쿄에 있으면서 전보라는 매체로만 서로 연결된다. 하지만, 설희가 적대자인 이토 히로부미와 함께 하얼빈으로 향하게 되면서 주인공/여주인공/조력자/적대자의 공간적 위치가 가까워지기 시작하면서 긴장감이 일어난다. 설희는 대과거의 조선, 과거의 일본, 현재의 일본, 현재의 러시아 등 세 가지 공간(조선·일본·러시아)을 경유한다. 설희는 표면적으로는 적대자인 이토 히로부미의 게이샤 애인으로서 일본인 적대자로 위장하지만, 실제적으로는 조선인으로서 여주인공이자 조력자의 역할을 수행한다. 그래서 설희는 여주인공, 적대자, 조력자라는 세 가지 역할을 모두 수행한다. 설희는 하얼빈으로 가는 기차에서 이토 히로부미를 암살하려다가 실패하여 체포되어 감금되자 투신자살로 생을 마감한다. 하지만, 설희는 마지막에 이토의 양복 상의에 흰 손수건을 꽂음으로써 암살에 결정적인 도움을 주는 조력자의 역할을 충실히 이행한다.

적대자는 제1대 조선통감 이토 히로부미와 일본 경찰 와다이다. 이토 히로부미는 일본 제국주의를 상징하는 인물로서 탐욕, 잔인성 등의 악행으로 악인으로 규정된다. 그는 조선을 발판 삼아 중국을 삼키고 아시아를 통일하는 대동아공영이라는 제국주의적 탐욕을 드러내며, 명성황후를 개에 비유하며 멸시하고 주인의 말을 듣지 않는 개를 죽여야 한다며 명성황후 시해를 정당화한다는 점에서 잔인한 면모를 드러낸다.

안중근은 독립운동이라는 공적 임무를 수행하면서 동시에 동지들의 죽음으로 인한 사적 복수를 하고자 하지만 공적 임무에 더 비중이 실려 있다. 이에 비해 설희는 독립운동이라는 공적 임무보다는 명성황후 죽음으로 인한 사적 복수에 더 집착한다는 점에서 대비된다. 적대자와의 관계에서 안중근은 이토 히로부미 암살과 독립운동을 공적 임무로 재현하는 데 반해, 설희는 이토 히로부미 암살과 독립운동을 사적 복수로 재현한다는 점에서 남녀 주인공과 적대자의 관계에서 공적/사적 비중이 다르게 다루어진다. 설희는 '그대(명성황후) 향한 꿈'이라는 대사를 통해 명성황후(개인)의 죽음으로 인한 사적 복수가 공적 임무로 이어지지 않는다. 반면에 안중근은 그리움의 대상이 어머니, 가족, 고향, 조국으로 점점 확대되면서 어머니(사적)에서 조국(공적)으로 나아가며 사적 복수에서 공적 임무로 나아간다.

일본 경찰 와다는 과거 안중근이 인도적 차원에서 풀어준 일본군 포로였지만, 일본군을 끌고 가서 독립군을 전멸시키고, 마두식을 끌고 가서 고문 끝에 죽게 만들고, 마진주를 폭행하여 죽게 만든 인물이다. 남녀를 가리지 않고 폭행하거나 죽임으로써 폭력성과 잔인성을 드러내는 악행으로 악인으로 규정된다. 와다는 안중근이 자신을 살려줬지만 자신에게 총을 쏘아 얼굴에 상처를 입힌 안중근에게 강한 사적 복수심을 느낀다.

〈영웅〉의 중반부 스타일은 동작/정지의 편집, 오버더숄더숏과 클로즈업, 클로즈업과 익스트림롱숏을 통해 현재/과거와 외면 내면, 사랑/죽음, 죽음의 두려움/의지를 대비시킨다. 파티 장면에서 이토 히로부미와 손님들이 어둠 속에서 정지하는 반면, 설희에게만 조명이 비치면서 드레스를 입고 천천히 걸어가는 게이샤 설희(현재)와 한복을 입고 눈물 흘리는 상궁 설희(과거)를 교차편집으로 보여주고, 히로부미를 쳐버리자 히로부미가 불꽃으로 변해서 사라지게 된다. 이러한 편집에서의 동작/정지, 현재/과거, 환상/현실의 대비를 통해 내면적인 고통·분노와 외면적인 가면·미소를 대비시킨다. 마진주가 일본 경찰 와다에게 폭행당해 죽는 장면에서 진주가 피를 흘리며 유동하에게 "당신은 나의 첫사랑"이라고 고백하며 "그대가 슬피 우는 걸 사랑이라고 믿어도 될까요?"라고 말하며 미소 지을 때 클로즈업과 오버더숄더숏으로 사랑과 죽음의 대비를 표현한다. 설희가 기차에서 투신자살하는 장면에서 설희는 "돌아갈 수 없는 죽음의 문턱 앞에서 내 마음 왜 이리 약해질까. 몸부림치며 떨쳐내려 애써 봐도 세상과의 이 가혹한 인연을 끊을 시간. 뛰어내리려다가 멈춘다. 만약 신이 계신다면 난 다시 태어나도 조선의 딸이기를 빌고 빌어 기도해."라고 노래하는 장면에서 클로즈업과 익스트림롱숏의 결합을 통해 죽음의 두려움과 자결의 의지를 극단적으로 대비시킨다.

4. 사형: 대의의 공분과 독립의 의지

〈영웅〉의 후반부에서 안중근, 동지, 어머니, 단지동맹은 안중근이 조국 독립과 암살에 투신하게 임무를 부과하며, 어머니-가족-고향-조국의 알레고리는 어머니-조국의 알레고리로 압축되며, 대의를 위해 죽으라는 어머니의 명령과 장부의 뜻을 지키겠다는 안중근의 의지가 일치한다. 안중근에게 이토 히로부미를 암살하는 임무를 부과한 인물은 바로 안중근 자신이다. 안중근은 네 번째 손가락을 자르며 3년 안에 이토 히로부미를 암살하지 않으면 자결하겠다는 단지동맹의 맹세를 하며, 동지들과 설희의 도움으로 이토 히로부미 암살에 성공한다. 욕망 대상의 발신자는 안중근, 동지, 어머니이며, 수신자는 안중근이다. 암살에서 마두식, 우덕순, 조도선, 설희, 마진주, 유동하 등여러 동지들이 시도했지만 모두 실패하고 안중근만 성공한다. 안중근의 딜레마는 암살에 실패하면 자결하고, 암살에 성공하면 사형에 처해진다. 암살 임무의 실패와 성공에 상관없이 죽음의 길만 있을 뿐이다. 그래서 안중근은 이토 히로부미에게 총을 겨누며 말한다. "당신의 헛된 꿈은 이제 끝났소. 고향으로 돌아가고픈 내 꿈도 이젠 끝이오." 이토 히로부미가 죽게 되면 안중근 자신도 죽게 된다. 소원 성취와 임무 완수의 끝은 죽음이다. 주인공 안중근이 죽으면서 대부분의 인물도 죽음으로 끝나면서 독립운동의 고귀함과 일본 제국주의의 잔인성을 대비시킨다.

안중근의 체포 사건에서 일본인으로 구성된 법정은 안중근을 형사범으로 규정하지만, 안중근은 자신이 대한제국 의병군 참모총장이기 때문에 전쟁포로라고 선언한다. 안중근은 이토 히로부미 살해에 대해서 사적으로는 하나님에게 사죄를 드리지만, 공적으로는 대한제국 의병군 참모총장으로서 명성황후 시해, 고종황제 폭력적 폐위, 조선 백성 대량 학살 등의 죄목을 거론하며 이토 히로부미의 죄, 더 나아가 일본의 죄를 밝힌다. 안중근의 사형판결 사건에서 인물마다 다른 반응을 보인다. 아내와 동생들은 항소를 준비하는 반면, 어머니는 안중근에게 편지로 항소하지 말고 죽음을 선택하라고 명령한다. "니가 만약 늙은 애미보다 먼저 죽는 것을 불효라고 생각한다면 이 어머니는 웃음거리가 될 것이다. 너의 죽음은 너 한 사람의 것이 아니라 조선인 전체의 공분을 짊어지고 있는 것이다. 니가 만일 항소를 한다면 일제에 목숨을 구걸하는 것이다. 다른 마음먹지 말고 그냥 죽어라. 비겁하게 목숨을 구걸하지 말고 대의를 위해 그냥 죽어라." 안중근은 어머니의 편지를 읽고는 눈물 가득한 웃음을 지으며 어머니의 뜻을 받아들인다. 사형집행일에 어머니는 다시 편지를 보낸다. "모자의 인연 짧고 가혹했지만 너는 내 영원한 아들. 한 번만 단 한 번만 너를 안아봤으면."

　　아내와 어머니는 실리주의와 원칙주의, 생명과 명예의 대비를 보여준다. 안중근이 밝힌 논거, 즉 대한제국 의병군 참모총장이기 때문에 형사범이 아니라 전쟁포로이며, 전쟁포로를 죽일 권한이 없다는 것이 가장 정확한 반격이다. 어머니는 두 가지의 목소리를 들려준다. "대의를 위해 그냥 죽어라"는 공적 명령과 "한 번만 너를 안아봤으면"하는 사적 염원을 동시에 들려준다. '모자의 인연이 짧고 가혹하다'는 것은 바로 '죽어라/안아봤으면'이라는 이런 상반된 두 가지 마음의 딜레마에 빠질 수밖에 없는 상황에 처해졌기 때문이다. 안중근은 전반부에 어머니=가족=고향=조국의 알레고리를 보여주며, 후반부에 어머니=조국으로 압축되는 알레고리를 보여준다. "한 나라의 국민으로 태어나 조국을 위해 죽는 것, 나 기꺼이 받아들인다"는 안중근의 의지와 "비겁하게 목숨을 구걸하지 말고 대의를 위해 그냥 죽어라"는 어머니의 명령은 같은 곳을 바라본다.

　　〈영웅〉의 후반부 스타일은 클로즈업과 롱숏, 미디엄숏과 트래킹숏을 통해 암살의 의지와 상황, 감정이입과 굳은 의지를 표현한다. 하얼빈역에서 안중근이 이토 히로부미를 암살하는 장면에서 안중근이 "이토, 당신의 헛된 꿈은 이제 끝났소. 고향으로 돌아가고픈 내 꿈도 이젠 끝이오."라고 말하며 권총을 발사할 때 안중근의 불타는 눈동자 클로즈업은 독립운동의 의지와 죽음의 예감을 함께 표현한다. 안중근의 재판 장면에서 안중근이 "한 나라의 국민으로 태어나 조국을 위해 죽는 것. 나 기꺼이 받아들

인다. 그들의 위선과 우리의 진실을 세계에 알려주시오."라고 말하며 동지들과 함께 재판장에서 나오는 모습을 미디엄숏과 트래킹숏의 결합으로 보여주면서 독립투사들을 따라가는 카메라를 통해 사형의 부당함과 독립운동의 의지에 대한 감정이입을 표현한다. 사형집행일에 어머니와 안중근을 교차편집으로 보여주는 장면에서 소복을 만드는 조마리아를 담는 카메라가 클로즈업에서 미디엄숏으로 멀어지고, 소복을 받는 안중근을 담는 카메라가 바스트숏에서 풀숏으로 멀어지면서 카메라의 다가가기와 거리두기의 대비를 통해 죽음의 고통과 독립운동 의지를 함께 표현한다. 안중근이 사형집행장으로 가는 장면에서 동지들의 울부짖음과 안중근의 미소를 롱숏, 미디엄숏, 바스트숏으로 점점 다가가며 트래킹숏과 버즈아이뷰숏으로 담아내면서 주관적 동일시와 객관적 관찰을 동시에 표현한다. 안중근이 죽는 장면에서 죽음의 두려움에 떠는 안중근을 어두운 조명과 클로즈업을 표현하는 반면, 죽음의 공포를 이겨내고 장부의 큰 뜻을 밝히는 안중근을 밝은 조명과 롱숏으로 표현하면서 대비를 나타낸다.

5. 안중근: 죄인인가 영웅인가

〈영웅〉은 안중근이 죄인인가 영웅인가라는 답이 정해진 질문을 던진다. 안중근은 임무를 실패하면 단지동맹에 의해서 자결해야 하고, 임무를 성공하면 체포되어 사형판결을 받는다. 안중근은 임무의 실패와 성공에 상관없이 죽음의 길로 가게 되며, 본인도 조국을 위해 죽겠다고 말하고 어머니도 대의를 위해 죽으라고 명령한다. 누가 죄인인가, 누가 영웅인가? 죄인이기 때문에 사형을 당하는 것이 아니라 영웅이기 때문에 사향을 당하는 것이다. 일본 제국주의의 입장에서는 죄인이고, 대한제국의 입장에서는 영웅이다. 이 영화에서 안중근의 부릅뜬 눈(클로즈업)이 세 차례 등장한다. 안중근은 전반부 독립운동 전투 때 자신의 인도주의로 인해 일본군 포로를 살려주는 행위 때문에 독립군 동지들이 몰살당할 때 부릅뜬 눈(클로즈업)을 보여주며, 중반부 의거일에 이토 히로부미에게 총을 겨누며 자신의 죽음을 예감할 때 부릅뜬 눈(클로즈업)을 보여주며, 후반부 사형집행일에 두려움을 떨치고 장부의 큰 뜻을 도와달라고 기도하면서 부릅뜬 눈(클로즈업)을 보여준다. 부릅뜬 눈과 클로즈업의 결합은 도마 안중근 의사의 내면적인 처절한 두려움과 외면적인 강렬한 의지를 함께 표현한다. *Critique M*

ⓒ 사진·네이버 영화

플랑 세캉스, 그 의심과 확신 사이: 〈거미집〉

⋮

김희경

영화평론가, 한국예술종합학교 겸임교수, 한국영화학회 이사, 은평문화재단 이사, 만화평론가로 활동.
前 한국경제신문 문화부 기자. 예술경영학 석사, 영상학 박사. '2020 만화·웹툰 평론 공모전' 대상 수상.

영화 안에서 특정 영화 용어가 반복해서 언급되는 일은 거의 찾아보기 힘들다. 그런데 김지운 감독의 〈거미집〉(2023)에선 '플랑 세캉스(plan-sequence)'라는 용어가 수차례 언급된다. 플랑 세캉스는 중간에 끊지 않고 단 한 번의 카메라 워크로 시퀀스를 완성하는 것을 의미한다. 관객들에겐 물론 영화 속 인물들에게조차 생소한 용어이다 보니, 영화 속엔 "플랑 세캉스가 뭔데?"라는 대사들이 여러 번 나온다. 이 용어는 영화에서 하나의 맥거핀(중요한 것처럼 보이지만 실제 줄거리엔 영향을 미치지 않는 극적 장치)으로 활용된다. 하지만 플랑 세캉스를 구현하기 위한 처절한 몸짓 속엔 자신에 대한 의심을 확신으로 바꾸기 위한 창작자의 처절한 고뇌가 깃들어 있다.

상상과 현실, 영화와 현실의 경계를 허물다

 〈거미집〉은 영화에 대한 영화, 즉 '메타영화'에 해당한다. 영화 제작 과정, 그에 따른 고뇌 등을 다루는 만큼 메타영화엔 감독의 자전적 이야기가 많이 담기게 된다. 〈거미집〉의 주인공인 김열(송강호) 감독의 내적 고민과 갈등 역시 김지운 감독을 포함한 영화인, 창작자들의 자전적 이야기라 할 수 있다.

 영화에서 김열의 고뇌는 재촬영, 그리고 플랑 세캉스를 향한 집념으로 표출된다. 1970년대를 배경으로 한 이 작품은 김열의 꿈으로 시작된다. 꿈에서도 자신이 이미 다 찍은 영화를 생각할 정도로 절박한 김열은 재촬영을 하면 새로운 명작이 탄생할 것이라 확신하게 된다. 그리고 그 확신에 따라 배우, 스텝들이 다시 한데 모이고 재촬영이 시작된다. 이때 재촬영되는 영화 속 영화는 김기영 감독의 〈하녀〉 등을 연상케 하는 설정으로 관객들의 향수를 자극한다.

 〈거미집〉은 감독의 상상과 현실, 영화와 현실의 경계를 넘나들며 전개된다. 김열은 이미 세상을 떠난 스승 신승호 감독을 만나게 된다. 이 장면은 김열이 자주 복용하는 약으로 인한 환각 증상인지, 현실인지 모호하게 표현된다. 그리고 그 만남 이후 김열은 다시 의지를 갖고 좌초될 위기에 처한 재촬영을 이어간다. 그 힘은 신 감독의

말에서 나온다. 신 감독은 자신의 능력을 의심하는 김열에게 "자신을 믿는 게 재능"이라고 말하고, 이 말은 김열에게 큰 힘이 된다.

김열은 남들 앞에선 확신을 외치면서도 내면엔 자신에 대한 의심을 갖고 있었다. 그러다 자신에게 절대적 존재였으며 남들도 인정하는 권위자인 신 감독에게 확신의 말을 듣고서야 의심을 거두게 된다. 하지만 여기서 그 확신이란 것은 결국 환각을 통해 스스로 부여한 것임을 짐작할 수 있다. 세상을 떠난 신 감독을 만난다는 것은 지극히 허구이자 환각 증상에 의한 것일 수밖에 없으니까.

영화의 꿈은 곧 현실이라는 점을 반영한 듯, 영화와 현실의 경계 역시 동시다발적으로 허물어진다. 영화에서 형사 역을 맡은 인물은 현실에서도 형사처럼 배우와 스태프의 뒤를 캐며 수첩에 메모를 한다. 강호세(오정세)와 한유림(정수정)의 영화 속 불륜 관계는 현실로 확장되어 이어진다.

의심과 확신을 오가는 숙명, 그리고 즐거운 비명

이 같은 상상과 현실, 영화와 현실의 경계를 무너뜨리기 위한 시도는 종국에 플랑 세캉스를 향한 집념과 실현으로 귀결된다. 플랑 세캉스는 배우들의 연기, 카메라 움직임, 조명 등의 완벽한 배치와 같은 다양한 요소가 합을 이뤄야만 가능하다. 이는 김열의 상상 속, 영화 속에 존재하는 일종의 '이상적 영화'와 같은 의미를 가진다. 자신을 태워서까지 플랑 세캉스를 구현했던 신 감독을 통해 이상이 현실로 되는 과정을 지켜봤던 김열은 자신 역시 플랑 세캉스를 통해 그 이상을 이루려 한다.

그렇게 완성된 김열의 영화는 마침내 상영된다. 하지만 카메라는 기립 박수 속에서도 막상 자신은 일어나지 못하고 앉은 채, 멍하니 생각에 잠긴 김열의 얼굴을 클로즈업 한다. 김열은 의심을 확신으로 바꾸기 위해 재촬영을 하고 플랑 세캉스를 성공시켰다. 하지만 이를 보며 다시 자신에 대한 의심에 빠진 듯한 표정을 짓는다. 그리고 그렇게 수없이 의심과 확신 사이를 오가며, 만들고 좌절하고 또 만드는 것이 영화인을 포함한 창작자들의 숙명이 아닐까. 〈거미집〉은 그 숙명에 갇혀 즐거운 비명을 지르는 창작자들을 위한 헌사이다. *Critique M*

경성의 개츠비, 장태상의 성장기: 〈경성 크리처〉

지승학

영화평론가. 문학박사. 한국영화평론가협회 홍보이사, 2011년 〈동아일보〉 신춘문예
영화평론 부문으로 등단. 현재 고려대 응용문화연구소 연구교수로 재직.

역사에서 우화로, '경성의 개츠비' 장태상

〈경성 크리처〉에서 〈위대한 개츠비〉를 연상케 하는, 이른바 1945년의 경성에서 걸출하게 성공 가도를 달리고 있는 장태상(박서준). "내 돈을 욕하지 마"라는 대사로 그의 캐릭터는 한방에 결정된다. 경성에서 살면서도 거침없이 내뱉는 말, "일본 없는 조선을 본 적이 없다"라는 그의 말 그대로 그에게는 조국의 의미보다 돈의 의미를 쫓으려는 확고한 의지마저 서려 있다. 이런 대사로부터 이미 장태상의 생각의 패턴과 삶의 태도가 어떨 것이라는 것은 충분히 예상되고도 남는다. 그에게 돈은 맹목이므로 부자라는 이유만으로 그 어떤 도덕적, 윤리적 결단도 비장하게 발동될 리 없다.

돈의 의미

결은 다르지만, 같은 맥락에서 또 하나의 맹목을 위해 경성에 도착하는 두 사람이 있다. 윤중원(조한철)과 그의 딸 윤채옥(한소희). 그들은 실종된 부인을, 실종된 엄마를 10년 동안 찾아나선 터다. 장태상에게 돈이 진심이듯, 그들에게 사라진 부인이자 엄마는 진심이 돼버렸다. 그러니까 〈경성 크리처〉는 윤채옥의 엄마 찾기에 장태상이 합류하는 드라마다. 장태상이 추구하는 돈의 위치에 윤채옥의 엄마라는 존재가 자리한 셈이다. 〈경성 크리처〉 시즌 1에서만큼은 엄마의 존재가 곧 〈경성 크리처〉의 서사적 구심점이 된 것이다.

크리처의 두 가지 의미

그 존재의 비밀을 여기서 말할 순 없지만, 그 비밀의 구조가 어떤 층위를 갖는다고는 말할 수 있다. 그러면 앞서 명료한 대립의 구조 속에서 같은 편의 인물 간 세밀한 이야기가 곧 이 드라마의 몰입도를 높일 것이라 말한 바를 상기할 필요가 있다. 그 말은 하나의 대상 속에 자리한 여러 개의 의미가 껍질을 벗겨낸 순간 동시에 자기 모

습을 드러낼 것이란 뜻이기 때문이다. 그러므로 이 드라마에서 우리가 보아야 할 것은 동시성을 갖춘 의미, 이를테면 과거를 소환하여 현재를 이해한다는 식의 접근이 필요하다. 일제 강점기라는 '과거'에 나타난 크리처는 그런 의미에서 '현재'다. 그러니 감독과 작가들에게 크리처의 의미부여는 동시적이면서 다의성을 가져야 하는 이율배반적인 미션과도 같았을 것이다. 그건 어쩌면 애초에 끝났어야 할(과거) 역사적 청산이 여전히(현재) 끝나지 않았음을 다시 한번 알리려는 시도라고도 할 수 있을 것이고, 아니면 '과거'의 끔찍한 상흔과 '지금' 다시 직접 대면해야 함을 강조하는 노력이라고도 할 수 있을 것이다. 그런 식으로 크리처는 그리스 신화에 나오는 다이달로스의 미궁에 갇힌 미노타우르스처럼 중첩된 의미 속에서 출구를 찾지 못한 채 부유한다.

경성 '크리처'의 그런 다의적 의미를 이해하기 위해서는 장태상이 "난 그저 살아남는 것에 진심인 사람"이라고 말하는 태도와 크리처가 어떻게 공명하는지를 살펴보아야 한다. 실제로 인간이 넘어서기 어려운, 크리처의 막강한 힘에 저항해야 하는 절실함은 장태상이 자기를 규정하는 그 말, '살아남는 것에 진심'인 마음을 더 진실한 것으로 만들고 만다. 모르긴 해도, 크리처가 탄생하게 된 배경 곧 일제 강점기에 자행되었던 생체실험은 장태상의 비장함을 끌어올리는 장치임에는 틀림없어 보인다. 1945년 일본 패망 직전 당시를 그대로 옮겨 놓은 것 같은 사실적인 공간 세트와 거기에 동화된 채 디테일함을 선보이는 엑스트라들의 생활연기는 그래서 더욱 정교해질 수밖에 없었을 것이다.

역사와 우화의 차이점

이것으로 미루어 볼 때, 〈경성 크리처〉의 감독과 작가들은 크리처 물에 시대성을 부여할 때 무엇을 고민해야 하는지 분명하게 알고 있는 것처럼 보인다. 역사적 비장함을 크리처에 절실하게 저항하는 상태로 바꾸고 나니 그 과정에서 장태상의 변화하는 마음은 시대적 성숙도를 보여주듯 서서히 농익은 모습으로 나타나기 때문이다. 그래서 〈경성 크리처〉는 다음과 같은 이유에서 역사적인 이야기라기보다 우화적인 세계라고 말할 수 있다. 첫째, 역사적 청산의 문제를 비윤리적 실험의 결과로서 인과응보, 자업자득의 서사 도식으로 바꾼다. 크리처를 발명한 주체는 패망이라는 실패와 좌절을 스스로 감당해야하기 때문이다. 둘째, 역사 속 인물들을 〈위대한 개츠비〉, 〈배트맨〉, 〈스타쉽 트루퍼스〉, 〈킥 애스〉 등 여러 영화적 주인공의 병렬로써 승자 독식의 주인공으로 전환한다. 일제강점기에 생긴 역사적 상흔은 이로써 일벌백계의 당위성을 마련한다. 이

드라마는 그렇게 승자 독식의 서사를 역사적 단죄에 빗대어 영리하게 각색한다.

윤채옥과 장태상

그래서일까. 이 드라마에서 오해하기 쉬운 점은 바로 역사를 우화로 바꾸는 그 과정에서 비롯된다. 특히 로맨스 서사 부분은 다른 드라마에서와는 달리 중요한 계기로 작동해야 하는데, 그 이유는 장태상이 윤채옥에게 동화(同化)되어 크리처와 맞닥뜨리게 되는 결정적인 시점이 윤채옥에게 반하게 되는 순간이기 때문이다. 따라서 그 순간의 로맨스 서사는 뻔한 클리셰로 읽힐 테지만, 장태상의 결단이 과도하게 비장해지는 것을 경계하기 위해서, 의도적으로 선택한 것이라고 이해하고 보면 훨씬 자연스러운 것으로 받아들일 수 있다. 이런 연출에서의 특이점은 인간이라면 누구나 그럴 수 있겠다는 생각을 불러일으킬 수 있는 묘사 능력에서 온다. 공감대 형성에 있어서 이는 가장 필수적인 능력이다.

역사에서 우화로

역사가 우화로 변하는 과정을 다루는 호흡이 긴 드라마의 장점은 영화가 가질 수 없는 충분한 러닝타임에서 찾을 수 있다. 이 경우 서사 진행의 과정에서 암시해야 하는 이야기의 배분은 매번 아주 중요한 화두로 떠오르곤 한다. 한 번에 알아챌 만큼 순진해서도 안 되고 도통 알아먹을 수 없을 정도로 난해해서도 안 되며, 자기 해석의 나르시시즘에 빠져 지나치게 비장해서도 안 된다. 그런 이야기 안배에 있어서 〈경성 크리처〉의 힘이 계속 유지될지, 어이없게 맥이 탁 풀릴지 아니면 과도하게 힘을 주게 될지는 시리즈가 지속되는 한 계속해서 지켜보아야 할 문제일 것이다. 요즘 넷플릭스 드라마는 자기 해석의 과잉이라는 질병에 시달리는 것처럼 보이기 때문이다. 그것을 영리하게 극복하게 되면 이 드라마는 재미와 사회적 메시지 둘 다 잡을 수 있는 수작(秀作)이 될 수 있을 것이다. 이런 우려와 장점을 모두 갖춘 〈경성 크리처〉는 2023년 12월 22일 넷플릭스를 통해 공개됐다. *Critique M*

ⓒ 사진·넷플릭스

욕망과 탈주의 삼각형, 루벤 외스틀룬드의 〈슬픔의 삼각형〉

정문영

영화평론가, 계명대학교 영어영문학과 명예교수. 한국영화평론가협회와
국제영화비평가연맹 회원으로 활동하고 있으며, 다양한 매체와 장르의 텍스트들을
상호텍스트(intertext)와 팔림세스트(palimpsest)로 읽는 각색연구가 주요 관심사이다.

1. 정치적 풍자 영화 또는 정치 영화?

스웨덴의 루벤 외스틀룬드 감독의 "(백인) 남성 부조리 3부작"은 〈포스 마쥐어: 화이트 베케이션〉(2014)을 필두로 두 번의 칸영화제 황금종려상을 가져다 준 〈더 스퀘어〉(2017)와 〈슬픔의 삼각형〉(2022)으로 구성된다. 외스틀룬드의 3부작은 루저가 된 백인 남성을 주인공을 하여 그가 처한 상황을 통해 백인 선진 사회 시스템의 부조리와 위선을 풍자하는 블랙 코미디로 분류된다. 흥미롭게도 3부작 가운데 황금종려상을 받지 않은 〈포스 마쥐어〉는 전반적으로 외스틀룬드의 최고작이라는 찬사를 받았지만, 반면에 황금종려상을 수상한 2편의 영화에 대한

평가는 호불호가 명백하게 갈리며 논의를 불러일으켰다. 예컨대, 〈더 스퀘어〉에 대한 국내 평론가들의 견해도 "이 시대 최고의 감독이라고 생각하지는 않지만 창의적 개성이 있는 감독"의 작품이라는 극찬(이동진)과 "스크린 붕괴의 순간에 대한 두려움"을 드러내 보이는 형편없는 영화라는 강력한 비판(허문영)처럼 상반된 평가로 갈린다. 특히 3부작의 마지막 작품이자 두 번째 황금종려상을 받은 〈슬픔의 삼각형〉은 이러한 엇갈리는 평가로 더 많은 관심을 끄는 문제적 영화다.

3부작에 대한 부정적인 평가는 객관적이고도 공정한 시각에서 비판적인 관점을 유도하는 것이 아니라, 노골적으로 해석이 정해진 풍자를 제공하는 구도에서 실패와 문제의 원인을 찾는다. 다시 말해, "20세기 유럽 정치 풍자 영화의 전통을 벗어나지 못한 식상한 작풍"으로 만들어진 영화의 한계를 지닌다는 것이다. 그러나 다른 한편으로는 "이 우스꽝스러운 시대에 우리가 마땅히 누려야 할 영화"라 평하기에 손색이 없다는 극찬을 받기도 한다. 이러한 상반된 평가는 외스틀룬드의 3부작이 정치적 풍자 영화가 아니라 그 이상의 영화를 만들려는 시도의 결과물임을 전제로 한다.

외스틀룬드는 〈슬픔의 삼각형〉에 대한 인터뷰에서 "난 이 영화가 '트로이의 목마'라고 생각하고 있다. 마르크스주의를 영화 안에 잘 숨기고 미국에 그걸 전파하는 게 계획이다."라고 밝혔다. 물론 이 영화 자체를 마르크스주의를 대변하는 트로이의 목마로 생각한다는 감독의 말을 그대로 받아들일 수는 없다. 사실 이 영화의 클라이맥스, 크루즈 침몰 시퀀스의 배경으로 전개되는 자본주의와 마르크스주의의 격론은 마르크스주의의 승리가 아니라 무의미한 외침의 음향 효과를 낼 뿐이다.

외스틀룬드는 루이스 부뉴엘과 리나 베르트뮐러가 연상되는 영화를 만들고 싶었다고 한다. 그러나 이 영화는 질 들뢰즈가 위대한 자연주의 영화감독으로 선정한 부뉴엘 보다는 베르트뮐러의 〈귀부인과 승무원〉(1974)을 연상시킨다는 지적을 받는다. 이 영화는 우회적이고 은유적이 아닌 직설적인 풍자의 방식으로 엔트로피로 치닫고 있는 파국적 상황을 파헤쳐 그 이면에 내재한 자본주의 사회의 퇴락과 파괴를 초래하는 폭력을 여지없이 드러내 보인다. 그러나 부뉴엘의 영화처럼 부정적인 현상과 결과로서의 엔트로피를 벗어날 수 있는 열림과 탈주의 가능성을 제시할 수 있는 정치영화의 경지에는 이르지 못한 것이 사실이다.

그러나 외스틀룬드는 단순한 정치적 풍자영화를 넘어서 미국 자본주의 사회 시스템을 해체시킬 수 있는 정치적 전복성이 내재된 정치영화를 만들고자 한 것은 사실이다. 이 영화가 가지고 있는 엔트로피의 결과만을 포착하는 한계를 넘어설 수 있는 가능성을 발견할 수 있는 여지가 없는 것은 아니다. 이를 위해 이 영화가 이용한 것은

바로 애비게일의 존재를 통한 성정치적 전복성이다.

"(백인) 남성 부조리 3부작"의 마지막 작품으로 분류되는 이 영화의 후반부를 이끌어 가는 인물은 호화 크루즈의 청소 담당자, 애비게일이다. 무인도로 여겨진 섬에 표류하여 "여기선 내가 캡틴입니다. 자, 내가 누구라고요?"라고 단언하는 애비게일 역을 맡은 필리핀계 여배우 돌리 데 레온은 칸 영화제 기간 동안 여자 연기상 유력 후보로 언급되었고, 아카데미 후보 입성을 지지하는 평론가도 있을 정도로, 시선을 집중시켰다. 그러나 신자유주의 경제 질서의 "생존회로"의 말단에 처한 "글로벌화의 하녀"로서의 애비게일의 등장은 루저로서 백인 남성, 칼(해리스 딕킨슨)이 겪는 부조리성을 강조하고 부각시키기 위한 타자의 역할로만 관심을 끈다고 볼 수도 있다. 그럼에도 불구하고 타자 역할을 거부한 애비게일의 존재의 부각은 이 영화를 정치영화로 창조할 수 있는 강력한 가능성을 내포하고 있다.

2. 백인 남성 부조리 3부작의 마지막 작품

이 영화의 주인공은 잘 나가는 모델이자 인플루언서인 여자친구, 야야(샬비 딘) 덕분에 협찬을 받아 호화 크루즈에 승선한 칼이다. 그는 이 영화의 제목이자 오디션 심사위원에게 지적당한 '슬픔의 삼각형'을 미간에 띠고 있는 백인 남성 모델이다. 그가 야야와 함께 탄 호화 크루즈는 승객들에게 그 스타일과 규모에 있어서 최상의 수준의 격조를 갖춘 서비스를 제공함으로써 자본주의의 포스트모던 문화의 속물적인 물질주의를 경배하고 존속시키는 일종의 외설적인 신전 또는 최고급 유곽과 같은 곳이다. 이 크루즈는 극소수만 구매할 수 있는 최상위 위치재(positional goods)이자 성공과 쾌락의 기념물이며, 아비투스가 작동하는 계급의 위계적 피라미드 구조로 된 자본주의 사회 시스템의 축소판이기도 하다.

그러나 이러한 위계적 시스템이 작동하는 이 소우주는 결국 출구 없는 시간 속으로의 함몰로 엔트로피에 도달하게 되거나, 영화에서처럼 그 시스템 밖에서 출몰한 해적들의 수류탄 공격으로 갑자기 폭발한 화약고와 같이 파국으로의 진행이 순식간에 일어날 수도 있다. 그 배에 타고 있는 은퇴한 무기사업가가 만들어 팔았던 수류탄의 공격으로 자신의 성공 파티장이 바로 죽음의 현장이 되었다는 아이러니는 호화 크루즈의 화려한 파티와 외양 이면에 내재하고 있는 폭력적이며 야만적인 파국의 현실을 더욱 부각시킨다.

호화 크루즈 여행에 협찬으로 승선한 야야와 칼, 특히 백인 남성 루저 칼은 선

상에서 다양한 인물들과 거기서 벌어지고 있는 웃픈 상황을 비교적 객관적인 관찰자의 입지를 취한다. 그러나 선상에서 그는 관찰자의 역할만을 하지는 않는다. '슬픔의 삼각형'을 미간에 띠고 있는 자신과는 달리 사람들의 시선을 자연스럽게 끄는 몸과 분위기를 가진 자유로운 영혼의 인부가 가시화되는 것을 제압하여 시스템의 관리 통제에 개입하기도 한다. 이 에피소드는 비가시적인 존재여야 할 인부가 갑판 위에서 그의 불편한 시선을 끌었다는 이유만으로 그를 부당 해고시켜 하선하게 만드는 상황을 의도적이지는 않지만 원인을 제공한 칼 역시 그 시스템의 작동과 운영에 연루된 공모자임을 보여준다.

　　　3부로 구성된 이 영화의 1부는 여자 모델의 3분의 1 수준의 수입을 갖는 남자 모델이 겪는 부당한 경제적 처우와 권력을 가진 업계 동성애자들에게 성상납을 해야 하는 치욕을 감당하는 모델계의 부조리를 다룬다. 잘 나가는 모델이지만 미래가 불안한 야야는 데이트 비용 부담에 문제를 제기하는 칼과 같은 찌질한 남자친구와의 미래보다는 누군가의 트로피 와이프가 되어 안정된 삶을 살고 싶어 한다. 그러나 지금은 야야의 남자친구 칼이 야야의 트로피 와이프라고 할 수 있다. 이러한 젠더 역할의 전복을 백인 남성 칼이 겪는 부조리이자 모델계의 부조리로 그리는 이 영화는 젠더 역할의 전복 자체가 부조리한 현상임을 전제로 한다는 것을 의미한다.

　　　야야의 트로피 와이프로, 2부 호화 크루즈에 탑승한 갑부들, 아마도 야야에게 트로피 와이프가 될 기회를 줄 수 있는 승객들 틈에서, 그들의 호화 축하파티를 관찰하는 루저 칼에게 관객 또한 공감과 동일시보다는 거리를 두게 된다. 크루즈가 전복된 후 3부 무인도에서 애비게일의 트로피 와이프로 생존하는 칼에게 거리만이 아니라 거부감을 느낀 관객이 적지 않을 것이다. 관객의 이러한 거부감이 이 영화에 대한 호불호

를 결정하는 것과 무관하지 않다.

　　잘 나가는 백인 여성 모델이자 인플루언서 야야의 트로피 와이프 역할을 하는 칼이 겪는 루저로서의 경험은 백인 남성의 부조리를 보여주는 웃픈 상황으로 받아들일 수 있다. 하지만 백인 남성이 가장 하위 젠더 주체인 필리핀계 청소부 애비게일의 트로피 와이프 역할을 하는 것을 보는 것이 감당하기가 힘든 관객들도 있을 것이다. 이들은 이러한 불쾌한 젠더와 계급의 전복을 백인 남성 칼이 겪는 부조리를 강조하는 효과를 위한 과장된 블랙 유머로 받아들임으로써 역겨움을 상쇄하려고 할 것이다. 그러나 관객의 이러한 반응은 이 영화가 전달하고자 하는 불편한 성정치적 메시지에 대한 거부감과 결코 무관하지 않다.

　　이 영화가 백인 남성의 부조리를 다루는 영화에서 정치영화의 차원으로 발전할 수 있는 가능성은 바로 젠더와 계급의 전복을 시도한 여자들의 존재와 역할에 달려 있다. 엔트로피로부터 벗어날 수 있는, 부조리한 현실에 순응하기를 거부하는 정치적 전복성을 구현할 수 있는 가능성, 즉 구원의 가능성은 바로 야야와 애비게일과 같은 여자들에게서 발견될 수 있다는 것이다. 따라서 이 영화의 트로이의 목마는 마르크스주의가 아니라 성정치적 전복성이라고 할 수 있다.

3. 자본주의자와 사회주의자 백인 남성의 격론
: 아무런 의미 없는 '음향과 분노'

　　선상에서 가장 눈에 띄는 승객은 러시아계 거부 비료사업 CEO 드미트리(즐라트고 부리치)의 아내가 무료함을 달래기 위해 여자 종업원에게 역할 바꾸기 놀이를 제안해서 벌어지는 웃픈 에피소드는 크루즈의 엄격한 위계질서를 오히려 반증한다. "우리는 다 동등한 존재"라며 모두가 함께 수영을 즐겨야 한다는 그녀의 제안에 직원들이 하던 일을 멈추고 바다에 줄줄이 뛰어드는 장면은 우리 세계가 정치적 언어로 위장하고 있는 평등주의에 내재된 위선과 폭력을 적나라하게 드러내 보인다.

　　국적과 이데올로기에 관계없이 구매력을 갖춘 고객들이라면 승선할 수 있는 호화 크루즈에서는, 서비스직 관리자 폴라(비키 베를린)의 태도에서 볼 수 있듯이, 실제 관계 맺기가 아닌 지젝(Slavoj Žižek)이 말하는 "타자성이 결여된 타자와의 경험"으로 신자유주의시대의 "관대한 자유주의적 다문화주의"가 표방하는 관계 맺기에 그칠 뿐이다. 따라서 호화 크루즈는 물욕과 형편없이 추락한 교육과 지성의 수준이 지배하는 사회로 전락해버린 미국의 소우주를 보여주고 있다. 드미트리와 같은 승객들은 전형

적인 포스트모던 인간들이라고 할 수 있다. 자신의 적나라한 공허감과 공격성을 과시 또는 힐링하기 위해 섹스와 음식, 술 등으로 감각적인 쾌락과 사치스러운 특권의 위안을 추구하는, 즉 자신의 사소한 욕구들을 만족시켜줌으로써 현실의 부조리한 모순들과 파국적 상황을 회피하는 포스트모던 인간들이다.

선장 주최 파티는 포스트모던 소비문화의 속물주의적 삶의 천박한 표면에 럭셔리로 윤을 내는 일종의 의식이라고 할 수 있다. 그러나 이 영화에서는 이러한 파티를 사치와 호사로 윤을 낸 표면을 깨뜨려 그 이면을 채우고 있는 실체를 드러내 보이는 의식으로 전용한다. 폭풍우로 배가 흔들리는 가운데 파인 다이닝의 서빙을 받으며 음식을 먹고 있는 승객들이 분출하기 시작한 토사물로 범벅이 된 파티는 사용가치가 아닌 잉여의 가치인 욕망을 통해서 작동하는 자본주의 시스템이 생산해낸 사치와 과잉의 이면을 드러내 보이는 난장판으로 절정에 이른다. 청소부 애비게일과 그녀의 동료들이 아무리 열심히 청소를 해도 변기들에서 솟구치는 오물은 이제 더 이상 처리할 수가 없을 정도로 넘쳐흐른다. 구토를 하며 짐승처럼 바닥을 기는 승객들의 모습과 해적의 공격에 의한 배의 침몰은 자본주의 시스템의 파괴와 폭발을 적나라하게 포착한 상징적 장면들이다.

자본주의 최상위 계급을 대변하는 인물인 이 배의 선장 토마스(우디 해럴슨)는 캐빈에서 밖으로 나오지 않으며 폴라와 항해사에게 전권을 이양하여 선장으로서의 역할을 거부한다. 그는 자본주의 시스템에서 자신을 고립시키기를 고집하는 사회주의자이다. 일정을 더 이상 미룰 수 없어서 개최한 선장 주최 파티에서도 그는 햄버거를 먹으며 자기가 속한 계급의 아비투스를 거부한다. 반면에 애인과 아내를 동시에 당당하게 동반하고 배에 탄 러시아 사업가 드미트리는 자본주의자이다. 이 두 사람은 파티의 후반부에서 폭풍우로 배가 흔들리고 마침내 공격을 받아 침몰하는 가운데도 이데올로기

논쟁을 계속한다. 경고 방송 대신 침몰하는 선상에 울려 퍼지는 만취한 두 남자가 마르크스와 레닌, 레이건과 마크 트웨인, 마거릿 대처와 케네디의 명언들을 서로 던지며 벌이는 격론은 상당히 진지한 내용처럼 들린다. 그러나 바보들이 지껄이는 '음향과 분노'로 가득 찬 아무런 맥락도 의미도 없이 침몰하는 배와 함께 사라질 헛소리일 뿐이다.

4. 애비게일, 야야와 칼: 욕망과 탈주의 삼각형

3부에서 크루즈의 자본주의 시스템 밖에 존재하는 무인도에 표류한 8명의 생존자들은 계급의 피라미드를 벗어나 생존을 목적으로 한 사용가치에 의해 작동하는 시스템을 구축하게 된다. 이 시스템은 자본주의 계급 피라미드가 전도된 다른 위계질서를 만들어내는 것으로 보인다. 무인도에서 생존을 위해 필요한 것은 음식이며, 낚시를 할 줄 아는 애비게일이 유일하게 식량을 공급할 수 있는 생존자이다. 2부에서 애비게일이 야야와 칼의 객실을 청소하기 위해 들어와 섹스 중인 그들을 목격하지만, 그들은 그녀의 시선을 의식하지 않는다. 왜냐하면 그녀는 르네 지라르의 "욕망의 삼각형"을 구성하는 주체도 욕망의 대상도 아닌 서비스를 마친 뒤 사라지기로 된 타자, 하녀로만 존재하기 때문이다.

그러나 정사를 벌이는 두 사람을 외면하지 않고 바라보는 애비게일의 무표정한 응시에서 욕망의 대상으로서 칼을 욕망하게 만드는 제3자, 매개자로서 야야가 불러일으키는 욕망을 읽어낼 수 있다. 세 사람의 조우가 일어나는 그 장면은 애비게일 또한 욕망의 주체가 될 수 있음을 의도적으로 시사하고 있다. 3부 무인도에서 생존을 책임질 수 있게 된 애비게일은 이제 스스로를 캡틴으로 부르며 다른 사람들에게 자신의 입지를 인정하도록 강요한다. 애비게일은 이제 칼에게 성적 서비스를 요구하면서 야야와

칼의 관계에 개입하여 욕망의 삼각형을 완성한다.

애비게일의 캡틴으로의 수직 상승과 트로피 와이프로서 칼의 쟁취는 계층, 젠더, 인종, 모든 것을 뒤집는 "시네마틱 롤러코스터"를 탑승한 것 같은 짜릿한 흥분을 즐기던 관객이 감당하기에는 구토를 유발할 정도로 충격적인 것으로 간주될 수 있다. 그러나 "은폐된 계급성을 선명히 드러낸 후 그것을 역전"시키기 위해 애비게일의 수직 상승이라는 "과장된 상황"으로 그러한 충격 효과를 노렸다는 해설은 틀린 것은 아니지만 정곡을 찌르는 지적이 아니다. 이 영화는 "계급에 종속된 인간의 본성"이 해방되어 만들어낸 카오스에 대한 신랄한 비판만을 시도하고 있는 것이 아니다. 이 영화가 기존 유럽의 정치 풍자 영화의 차원을 벗어날 수 있었다면, 그것은 필리핀계 여자 청소부 애비게일의 수직 상승을 통해 계급 뿐 아니라 젠더와 인종의 관점에서 그 의미를 읽어내도록 유도했기 때문이라고 할 수 있다. "그 꼴이 때론 섬뜩하고 때론 슬프다가도 대체로 역겹고 과장되며 우스꽝스럽다"라는 코멘트는 백인 남성 부조리를 다루는 영화에 등장한 애비게일이라는 위협적인 존재가 불러일으키는 관객의 부정적이면서도 복합적인 심리를 반영한다고 볼 수 있다.

이 영화의 엔딩 또한 충격적이다. 애비게일에게 칼을 빼앗긴, 아니 그녀와 공유하게 된 야야는 그 섬으로부터 탈주할 수 있는 가능성을 찾기 위해 해변을 떠나 숲으로 떠나기로 결정한다. 애비게일 또한 같이 가겠다고 따라나서고, 잠시 후 불길한 예감에 칼도 두 여자를 찾아 뛰어 온다. 한참을 달려온 야야와 애비게일은 놀랍게도 크루즈보다 더 큰 규모의 휴양시설 입구를 발견한다. 이 섬은 무인도가 아니었던 것이다. 이제 애비게일, 야야, 칼은 다시 자본주의 시스템으로 진입하게 될 입구에서 탈주의 삼각형을 구성하게 된다.

이 영화는 오픈 엔딩으로 끝난다. 전력을 다해 뛰어 오는 칼, 새로운 기회와 미래를 꿈꾸고 있는 야야, 그리고 두려움과 눈물이 가득 찬 표정으로 야야의 등 뒤에서 돌을 들고 그녀의 머리를 내려치려고 하는 애비게일을 클로즈업하는 장면으로 영화는 끝난다. 애비게일이 야야를 돌로 내려칠지, 그전에 칼이 애비게일을 말릴지, 그들이 그 입구로 들어가는 것이 귀환이 아니라 탈주가 될지, 모든 것이 불확실하다. 그러나 이 오픈 엔딩에서 분명한 것은 애비게일이 돌을 들고 결정적인 행동을 하려고 한다는 것이다. 결정권은 그녀에게 있다. *Critique M*

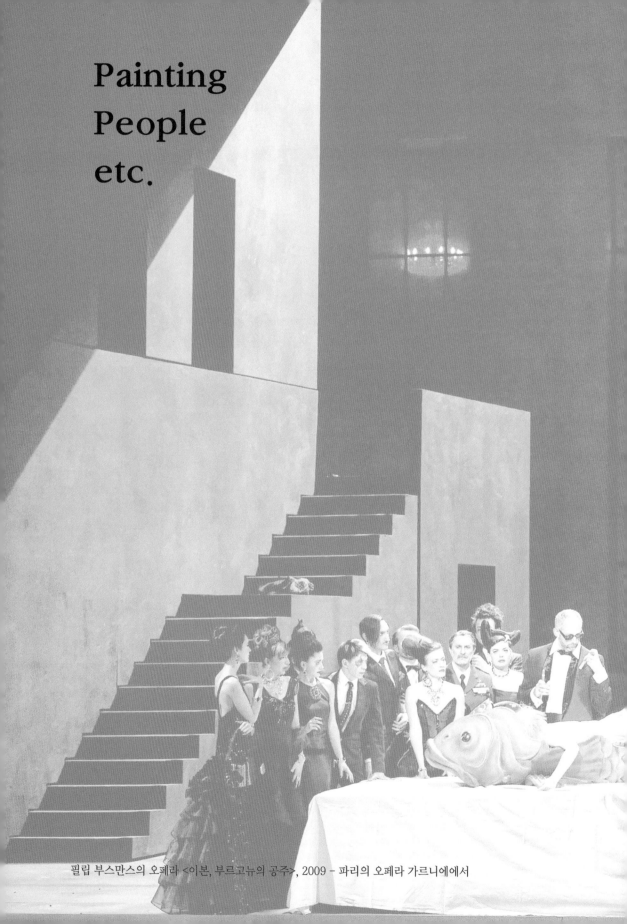

Painting
People
etc.

필립 부스만스의 오페라 <이본, 부르고뉴의 공주>, 2009 - 파리의 오페라 가르니에에서

화가 김은정, '은유의 숲' 너머의 이데아를 향한 불일불이한 열망

안치용

인문학자 겸 평론가로 영화 · 미술 · 문학 · 정치 · 신학 등에 관한 글을 쓴다. 〈크리티크M〉 발행인이다.
ESG연구소장으로 지속가능성과 사회책임을 주제로 활동하며 사회와 소통하고 있다.

메타포(metaphor)는 대개 은유로 번역하지만 파고들면 간단한 단어가 아니다. 수사법을 넘어 문학이나 예술의 표현방식을 뜻하는가 하면 관점에 따라서는 예술 그 자체일 수 있다. 메타포에 관한 설명을 보면 기법에 관한 이야기에 이어 그리스어 metapherein에서 왔다는 이야기를 덧붙인다. metapherein이라는 어원에 근거해 메타포가 전이(轉移)의 뜻 또한 함축한다고 전하기 마련이다.

여기서 조금 더 들어가면 metapherein을 'meta'와 'pherein'으로 나눌 수 있다. 우리에게 익숙한 'meta'는 저 너머 혹은 그 이상을 뜻하는 접두어로 형이상학(metaphysics)의 용례가 대표적이다. 페이스북이 바꾼 회사명이 메타이기도 하다. 'pherein'은 가져오다, 나르다 등의 뜻이며 고대 그리스어 φέρω(페로)에서 유래했다. 메타포를 수평적으로 이해하면 무엇에 대한 해석 또는 예술적 형상화가 되고 수직적으로 이해하면 수평적 해석을 포함한 가운데 그 이상의 세계를 향한 염원을 내포한다고 받아들일 수 있다.

김은정 화가의 작품 〈은유의 숲-망각〉은 아예 메타포를 전면에 내세운다. 메타포는 A와 B라는 두 가지 개념이나 이동이 가능하다고 믿는 두 개 세계를 전제한다. '은유의 숲'은 논리상 '숲=X'이거나 '숲→X'이다. '숲=X'는 일반적 은유의 형식이고 '숲→X'은 숲을 통해 무엇으로 이전하여 또는 전개하여 새로운 의미를 발굴한다. 후자에

서 숲을 통한다는 것은 상승과 초월의 '메타'를 초대한다는 뜻이다. 전자의 숲이 주어에 해당한다면 후자의 숲은 괄호 쳐진 주어, 혹은 주체의 지위를 상실한 촉매로 전락한다. 버림으로써 얻는 구조이다.

〈은유의 숲-망각〉에서 숲은 다른 〈은유의 숲〉 그림들처럼 캔버스 전체를 지배한다. 숲은 상상할 수 있는 녹색 계열이나 어둡고 머줍다. 자세히 보면 원근감 속에 나무의 개별 형태가 긴가민가 드러나지만, 하나하나가 뚜렷하지 않고 전체로서 우리에게 익숙하지 않은 하나의 생물 같은 느낌이다. 숲이 물결이나 흐름의 모양과 냄새를 방사한다. 얼핏 바다와 그 안의 해조류인가 하는 상상을 불러일으킨다.

캔버스 우하를 비롯해 그림의 주변에 해당하는 곳에 구름인 듯 노이즈인 듯 희멀건 흔적이 부유한다. 반면 숲의 가운데는 둔중하게 깊어지다가 숲과 구별되는 또 다른 형상 또는 그림자로 구체화하는데, 확신할 수 없으나 사람의 실루엣이다. 숲과 실루엣은 하나의 상(相, phase) 안에서 불일불이(不一不異)한다. 숲은 기억이 되고, 기억은 숲이 된다. 네스호에 산다고 알려진 네시처럼 실루엣은 실재와 부재를 넘나들면서 특정한 각인을 만들어내고 이에 따라 상전이(相轉移) 비스름한 것까지 모색한다. 그러나 상의 완전한 전이에는 이르지 못한다. 불일하지만 더불어 불이하기 때문이다.

망각(忘却)이 기억의 무화(無化)는 아니다. 그러면 좋겠지만, 대체로 무화에는 이르지 못한다. 잊는 것은 없애는 것과 다르다. 없는 것으로 간주하다가 잊는 것의 정확한 의미다. 숲을 덮은 그림자처럼 기억을 덮는 게 망각이다. 캔버스상의 숲과 실루엣은 기억과 망각의 본질을 흥미롭게 표현한다. 무화(無化)는 무화(霧化)로 우회하며 타협한다.

<은유의 숲 -망각', 61x91mm, OII on Canvas, 2020>

망각(忘却)의 각(却)은 물리치다, 피하다는 뜻이다. 어떤 기억의 흔적을 책상 서랍 깊은 곳이나 창고 같은 곳에 넣어두고 회피하는 행태를 연상할 수 있다. 태우거나 버리지 않고 묻어두게 되면 상전이(의 모색)에도 불구하고 망각에 기억의 실루엣이 잔존한다. 그런 잔존이 그림에 확연하다.

화가의 붓은 기억이란 산의 등고선을 망설이듯 또는 어쩌지 못해 오르내리다가 마침내 산 뒤편의 망실까지 화폭이란 하나의 상(像) 안에서 불일불이의 지평을 만들어낸다. 기억의 앞과 뒤가, 그럼으로써 망각의 앞과 뒤 또한 한 시선에 포착된다. 말하자면 이러한 만들어냄이 메타포이다.

이제 그림에 새로운 차원이 부가된다. 이물감을 자아내는 괘종시계가 실루엣과 겹쳐진다. 숲과는 다른 색감·질감인 괘종시계가 숲에 포함되는지, 숲 위에 떠 있는지 모호하다. 적어도 숲과 실루엣이 불일불이한 반면 괘종시계와 숲/실루엣은 불일(不一)하다고 말할 수 있다.

괘종시계가 이 그림의 공식적 술어이다. 시곗바늘이 빠진, 시침·분침·초침이 모두 사라진 시계판. 그곳에 숫자가 선명하되 특정한 숫자들은 가려져 보이지 않는다. 기억은 시공으로 완성되는데, 시계를 드러내어 시간의 개념을 두드러지게 표현하지만 기억을 완성할 구체적 시간은 빠진 채여서 기억이 망각으로 예인된다.

괘종시계의 창백한 니힐리즘은 서랍을 투기함으로써, 서랍이 투기됨으로써, 망각의 절대온도를 짐작게 하고, 서랍이 빠진 빈 공간에서 봉인된 기억이 태초의 별들인 양 반짝거린다. 화폭 하단의 미확인비행물체(UFO)는 어디에서 와서 어디로 가려는지, UFO가 아니라 웜홀인지 아니면 그저 돌인지, 홀로 초연하여 괘종시계의 니힐리즘을 힐난한다.

"아예 애련(愛憐)에 물들지 않고/희로(喜怒)에 움직이지 않고/비와 바람에 깎이는 대로/억 년 비정의 함묵(緘默)에/안으로 안으로만 채찍질하여/드디어 생명도 망각하고…꿈꾸어도 노래하지 않고/두 쪽으로 깨뜨려져도/소리하지 않는"(유치환) 그저 숲 위를 날아다니는 바위가 시든 망각을 재차 힐난한다.

이 그림의 핵심은 숲에 어린 어떤 존재의 그림자이다. 그림자가 있으면 본체가 있고, 본체에 비추어 그림자를 있게 한 빛이 있다. 이데아로도 불린 이 본체는 캔버스의 그림자를 통해서만 인식된다. 수용자는 그림을 보며 이제 캔버스 뒤편에서 앞쪽을 투시하여야 한다. 망각은 기억의 이데아를 향한 열망이었음이 밝혀지지만, 철학이 말하였듯 그 열망은 절대 실현되지 않는다. 실현되지 않을 열망을 열망하고, 그 열망과 열망의 좌초를 형상화하는 것이야말로 예술의 본질이다. 김 작가는 이 본질에 탐닉한다.

<은유의 숲-스완', 73x91mm, Oil & Acrylic on Canvas, 2019>

　　다른 그림 〈은유의 숲-스완〉에서 파스텔톤 한가운데 숨겨진 스완은 은닉으로 인해 더 뚜렷하다. 가깝고 동시에 먼 오브제의 용융이 캔버스에 친화의 감성을 산출한 다. 숲과 스완은 마찬가지로 불일불이이다. 스완 아래에 보일 듯 말 듯 한 호수가 숲과 공존한다. 그 공존은 은폐된다. 숲이 스완이 떠나온 곳인지 스완이 떠나갈 곳인지 확실 하지 않지만, 숲과 스완의 연관은 우호적으로 그려진다. 자세히 들여다보면 숲에 죽은 나무가 제법 있다. 죽었지만 온전한 생선 가시처럼 비장한 나무의 기억이 그 부재의 현 존으로 숲을 더 포근하게 느껴지게 한다.

　　〈은유의 숲-스완〉은 간명한 메타포를 선택했다. 친숙한 생명인 스완과 숲이

‹'은유의 숲―은빛 소나타', 73x91mm, Oil on Canvas, 2018

문학적 은유로 역동적으로 이어지지는 않았지만, 캔버스에서 정적인 회화적 은유로 다른 차원의 서정과 의미를 전한다. 흐리지만 사실적인 스완과 아우라에 집중한 숲 사이의 비대칭성이 조화롭다. 메타포의 힘일까.

　　　'은유의 숲'을 외국어로 표기할 때 김 작가는 'metaphorêt'라는 자신의 조어를 쓴다. 'metaphorêt'는 'metaphor+forêt'로 forêt는 프랑스어로 숲이란 뜻이다. 김 작가의 '은유의 숲' 연작은 '숲의 메타포'이기도 하고 '메타포하는 숲'이기도 하다.

　　　비슷한 구도를 고집하면서 '숲의 메타포'나 '메타포하는 숲'을 붓 끝에 표현하기는 쉽지 않은 일이다. 상상력과 집중력이 동시에 필요하며, 동시에 삶의 성찰이 익숙한 문법을 파괴하는 발칙한 방향으로 이루어져야 한다. 숲 너머에 어떤 예술적 성취가 가능할지, 가지 않은 길을 가는 화가의 발걸음이 분주하다. *Critique M*

문화예술의 정부보조금과 사회적 치료제

． ． ． ． ．

마리노엘 리오

작가. 최근 저서로는 『함부르크, 한자플라츠 7번
(Hambourg, Hansaplatz n° 7)』(Delga, Paris, 2021)이 있다.

　　종종 예술인들은 국가에 너무 손을 벌린다는 빈축을 사
곤 한다. 하지만 이는 '공연예술'에 대한 정부보조금이, 엄격하고
민주적인 문화정책을 위해 필수적이라고 규정한 CNR(Conseil
national de la Résistance, 레지스탕스 전국 평의회)의 정신을
도외시하는 것이다.

　　최근 연극 및 오페라에 대한 프랑스 정부 보조금이 축
소 및 폐지되는 일이 늘고 있다. 이에 침묵하는 프랑스 언론을
자극한 사건이 일어났다. 로랑 보키에가 의장으로 있는 오베르뉴
론느알프 지방의회가 리옹시를 따라 리옹 오페라단의 예산을 삭
감하고, 극단 대표가 불편한 발언을 해 물의를 빚은 누벨 제네
라시옹 극단에 대한 지원도 중단하기로 발표한 것이다.(1)

　　보키에의 해명이 걸작이다. 자신이 "문화를 상대로 이원
화된 전쟁을 벌이고 있다"라는 것이다. 그리고는 '대중문화' 즉
'대중 동원력을 갖춘' 문화를 예찬했다(republicains.fr에 게재
된 2023년 5월 30일자 인터뷰). 이에 리마 압둘 말라크 문화부
장관이 보키에 의장을 신(新)포퓰리스트라고 몰아세웠다. 그러
자 보키에는 "문화부는 소수 인사들이 당연한 권리처럼 여기는
정부 보조금이나 뿌려대는 기계로 전락했다"(〈르피가로〉, 2023

(1) 2023년 3월 21일, 음악인협회 '음악의 힘'이 배포한 보도자료. www.lesforcesmusicales.org.

년 5월 28일)라고 응수했다. 사실 이런 식으로 예술계의 엘리트주의나 폐쇄적 태도를 꼬집는 비판은 이미 흔하다. 또한, 우파에만 국한된 주장도 아니다.

프랑스 헌법에도 명시된 문화평등권

그렇다면, '공연예술'에 대한 정부 보조금 지원 제도의 운영 방식과 범위를 새롭게 손질해야 한다는 주장은 과연 타당한가? 문화에 대한 공공지원 제도는 '레지스탕스 전국 평의회(CNR) 강령'에 기초하고 있다. (CNR 강령을 대거 반영한-역주) 1946년 프랑스 헌법(이후 1958년 헌법에도 존속)은 서문에 이렇게 명시하고 있다. "국가는 모든 국민에게 교육, 직업, 문화에 접근할 평등한 권리를 보장해야 한다." 이 정신이 특히 빛을 발한 분야가 바로 문화다.

1946년 이후 지방의 연극 창작과 보급을 활성화 및 대중화하려는 목적에서 지방분권정책이 추진됐다. 1961년 앙드레 말로 문화부 장관은 프랑스 곳곳에 '문화의 집'을 건립했고, 1967년 '랑도브스키 계획'도 오케스트라, 오페라 및 음악 교육에 대한 지원을 아끼지 않았다. 프랑스 정부가 원하는 것은 명확했다. 국가 및 지자체가 공공재정의 일부를 구체적 사업 즉 예술 창작 및 공연에 지원함으로써 국민들을 위한 문화 환경과 교육의 토양을 마련하려는 것이었다. 가령 다양한 가격대의 공연이 가능하도록 재정을 지원해, 모든 프랑스 국민이 공연예술을 향유할 길을 열고자 했다.

하지만 1981년 좌파 집권 이후 상황은 복잡해졌다. 문화부의 예산은 정부 총예산의 1%를 차지했지만, 우선순

문화에 대한 정부의 지원을 명문화했던 CNR의 창립 80주년 기념행사 포스터.

위가 뒤바뀌었다. 1982년 5월 10일 법령은 문화부의 역할을 다음과 같이 규정했다. 문화부의 최우선적인 역할은 "모든 프랑스인이 창의력을 배양하고, 재능을 자유롭게 발휘하며, 원하는 예술 교육을 받을 수 있도록 하는 것"이다.

반면 "모든 예술 및 지적 작품의 창조를 활성화하고, 최대한 많은 관객을 창출하도록 지원"해야 할 역할은 3순위로 밀려났다. 예술 경영에도 변화가 일었다. '경제와 문화, 동일한 투쟁' 자크 랑은 1982년 7월 유네스코(UNESCO) 회의에서 이런 구호를 부르짖었다. 공영방송은 민영화의 길이 열리고, 공공극장의 책임자는 직접 후원자를 찾도록 장려됐다. 그런가 하면 일정한 객석점유율을 달성할 필요도 생겼다. 따라서 대중성을 중심으로 공연이 기획됐다. 그러면서, '공공 문화 서비스'의 개념 자체가 변질되기도 했다.

2007년 니콜라 사르코지가 대통령에 당선되자, 경제주간지 〈샬랑주(Challenges)〉는 큰 꿈에 부풀었다. "이제 1945년의 그늘에서 벗어나, 레지스탕스 국가 평의회(CNR) 강령을 체계적으로 탈피할 때다."(2) 이에 신임 대통령은 공공정책총검토사업(RGPP)(훗날 공공부문 현대화(MAP)로 이름이 바뀜)을 단행했다. 하지만 국가재정지출 '합리화'란 결국 공공지원의 축소, 그러고 더 나아가 프랑스 문화의 국제적 영향력 약화를 의미했다. 어느새 모든 것은 '목표치와 성과지표'의 논리에 따라 돌아가기 시작했다. 그 결과 오늘날 예산의 20%를 자체 수입으로 조달해야 하는 38개 드라마(연극)센터(Centre dramatique, 지방분산정책의 일환으로 설치된 공공 연극기관-역주)는 78개 국립무대(3)에 직접 작품을 세일즈 해야 하는 처지가 됐다. 말하자면 민간시장에 버금가는 경쟁 체제를 감내하고 있는 것이다.

기업의 독주, 정부의 방관, 지자체의 고충

문제는, 민간시장도 공공지원을 누린다는 점이다. '컬처 패스'(청소년 문화생활을 지원하는 문화 바우처 사업-역주)가 대

(2) 'Adieu 1945, raccrochons notre pays au monde 1945년이여 안녕, 이제 우리나라도 세계의 흐름에 발맞추자', <Challenges>, 2007년 10월 4일.

(3) Scène nationale, 연극을 전문으로 하는 프랑스의 공공극장은 국립극장, 드라마센터, 국립무대, 이렇게 세 가지다. 국립극장과 드라마센터는 상설극단을 보유한 반면, 문화행정가가 책임자인 국립무대는 해당극장과 결합된 극단이 없고, 연극만이 아닌 다양한 복합문화공간으로 기능하며 주로 프로그램 배포망 역할을 한다-역주.

(4) Antoine Pecqueur, 'Le pass Culture procure surtout des passe-droits 컬처 패스가 특히 제공한 것은 특혜', 2019년 11월 1일, <Mediapart> ; 'L'ImPass Culture 컬처 노패스', <Le Canard enchaîné>, 2023년 8월 2일.

(5) 'Les multinationales à l'assaut des festivals 페스티벌 공격에 나선 다국적기업', <L'Humanité>, 2023년 4월 20일.

(6) Theodor W. Adorno, Max Horkheimer, 'La production industrielle des biens culturels, raison et mystification des masses 문화유산의 산업적 생산, 이성과 대중 기만', in 『La dialectique de la raison 계몽의 변증법』 Gallimard, Paris, 1983년.

표적인 사례다. 이 사업의 주된 수혜자는 만화, 음반, 영화, 게임 관련 산업으로 '문화 마크롱주의의 실패작'(4)이라는 비난이 무성하다. 이 분야는 2023년 예산 중 약 3억 달러의 수혜를 누렸는데, 가히 공연예술 부문에 대한 전체 정부 보조금 총액과 맞먹는다.

심지어 오늘날 세계 제2위의 콘서트 기획업체, 안슈츠 엔터테인먼트 그룹(AEG)과 마티외 피가스가 설립한 미디어 그룹 콩바('라디오 노바', 〈레젱록〉 소유), 이 두 굴지의 공룡기업이 소유한 '록 앙 센느' 뮤직 페스티벌도 공공지원의 혜택을 누리고 있다. 일드 프랑스 지자체의 지원이 대표적이다. 이 음악축제는 음악 생태계를 파괴할 법한 규모의 수익을 낳는 대형 스타들을 앞세운다.(5) 이에 심지어 자크 랑(〈유럽1〉, 2017년 7월 22일)마저 "공룡기업의 음악계 장악은 다양성을 파괴하는 행태"라고 분개하며, '프랑스 정부의 방관적 태도'에 놀라워했다.

여기서 우리는 테오도르 아도르노와 막스 호크하이머가 기술한, 문화유산 산업정책이 초래할 수 있는 영향에 대해 주지할 필요가 있다.(6) 가령 문화 산업화 정책은 비판 정신을 말살하고, 수익성에만 치중해 모든 예술을 획일화할 위험이 있으며, 모든 것을 돈을 포함한 숫자의 논리로만 판단하는 문화를 심화할 수 있다. 지당한 말씀이다. 그에 더해, '정부의 방관적 태도' 또한 매우 위험하다.

오늘날 프랑스 정부는 중장기적으로 보조금을 지원하는 대신, 프로젝트별로 지원하거나, 민관협력을 확대하는 등의 소극적 역할에 머무르고 있다. 심지어 '공공 문화 서비스'의 개념 자체가 왜곡 또는 소멸될 위기에 처해 있다. 과거 중앙정부의 책임은 지자체(도시, 도시권연합, 도, 광역도)로 전가되고 있다. 이제 지자체는 전체 문화 부문 공공지원의 3/4을 부담해야 하는 상황에 몰렸다. 이미 예산 적자에 대해 엄격한 규제를 받는 지자체는, 인플레이션과 에너지비용 상승의 여파까지 감당해야 한다. 각 지역 상황의 불안정성과 지역 격차는 모든 안정적인 국가 정책과 지역별 중장기 사업을 위협하고 있다.

지난 15년 동안 예산 지원이 약 25% 축소됐으며,(7) 최근 경기 악화로 구조적인 예산 감축이 더욱 심화되고 있다.(8) 올해 오페라 및 심포니 오케스트라단의 공연 취소 건은 200회가 넘는다. 20만 명 이상의 관객 손실이 발생한 것이다. 몇 주 내내 극장이 문을 닫거나, 상영이 취소된 경우도 흔하다. 이런 문화의 위기에, 정부의 대책이라고는 소액의 긴급지원금 처방이 전부다. 그나마 그 처방을 받은 기관도 극소수다.(9) 사실상 프랑스의 우수한 저력으로 손꼽히는 예술 부문에 대한 공공지원 제도는 완전히 철폐되기는 힘들 것이다.

우리에게는 사회적 치료제가 절실하다

공공지원 제도에 대한 비판에는, 경제 논리 외에 '문화 민주화'의 실패에 대한 개탄까지 더해진다. 거의 모든 정치 진영이 한목소리로 비판하고 있다. 보키에의 말을 다시 들어보자. "오늘날 관객의 사회적 비율이 요지부동"이라는 주장이 이론의 여지가 없는 논거처럼 동원된다. 그는 특히 예술계의 '엘리트주의'나 '부르주아적' 문화생활 양식에 반대하며 이런 주장을 편다. 하지만 오늘날 정부 지원을 받는 기관의 관객 중 1/3이 '초등학생'이다. 이 사실을 어떻게 설명해야 할까.

그렇다면 전적으로 민간후원제를 실시해야 할까? 2019년 이후 프랑스 심포니 오케스트라 연합(AFO)과 음악의 힘(오케스트라 오페라단 연합)의 노력에 힘입어, 신규 '심포니 오페라 협약'(오케스트라 오페라단과 공공 파트너 간 협력에 관한 협정-역주) 체결을 위한 두 사업준비단이 출범했다. 문화부, 지자체, 협회가 함께 공동의 논의를 거쳐 새로운 '심포니 오페라 협약'의 내용을 규정하자는 것이었다. 프랑스 문화부는 신규 협약을 승인했다. 2021년 사업준비단이 제출한 두 보고서에는 '프랑스식 문화적 예외'(10)의 기본적 원칙에 입각한 여러 구체적인 요구들이 담겼다. 압둘 말라크 장관은 2023년 7월 고전·창작음악의 발전을 모색하기 위한 협의의 장인 '아크로 마죄르' 회

(7) 2022년 회계감사원 보고서를 통해 확인.

(8) 'Madame la Ministre, la fermeture de nos établissements n'est plus une chimère 장관님, 우리 기관들이 문을 닫는 것은 더 이상 단순한 공상이 아닙니다', <르몽드>, 2022년 12월 10일.

(9) <Challenges>, 2023년 3월 29일.

(10) 문화란 한 국가와 사회의 정체성을 담고 있으므로, 다른 상품과는 차별화돼야 한다며 자유무역협정에서 문화를 배제하는 근거가 된 견해-역주.

의에서 해당 보고서 내용을 발표하기로 약속했다. 하지만 그녀는 대부분의 연설을 정작 음악인들을 훈계하는 데 할애했다. 음악인들이 "더 많은 관심을 받으려면 더 많은 노력을 기울여야한다"는 것이었다.

물론이다. 수익성이 없는 분야가 보조금을 받으려면 "더욱 노력해야 한다!" 먼저 정의로운 대의에 봉사해야 한다. 가령 기후정의에 관심을 가지고 문화시설과 그 공공 파트너가 기후정의를 위한 구체적인 방안을 함께 실천할 수 있도록 노력해야 한다.(11) 또한 장관의 연설에서 명확하게 언급된 개념처럼, 다양성과 평등을 위해 문화가 사회적 관계를 공고히 하는 사회적 치료제(참여, 몰입, 포용의 역할) 역할을 할 수 있어야 한다. 또한 일부 '권위적인' 작품을 제외하고는, 작품은 요약이 가능하고 사회적으로 합의된, 일반양식에 어긋나지 않는 이데올로기 함양에 도움이 돼야 한다.

결국 모든 국민이 고급예술을 향유할 수 있도록 재정을 지원하고, 고급예술을 상업주의 압력으로부터 보호하며, 불가피한 갈등을 국가가 포용하겠다던 프랑스 정부의 야심찬 기획은 퇴색하고 있다. 1987년 6월 17일, 수많은 국민과 예술인, 창작인, 관객들이 '문화 권리선언'의 투표를 앞두고 파리 제니스 야외 콘서트장에 운집했다. 이 선언의 첫마디는 다음과 같았다.

"상업지상주의에 문화적 상상계를 내던진 민족은, 자유가 위태로운 운명에 처할 것이다." *Critique M*

(11) 정부 지원을 받는 공연예술계를 대표하는 프랑스 최대 기업인단체, 예술문화기업연합회(SYNDEAC)의 현 지도부는 이 문제를 임기 내 최우선과제로 삼았다. 이런 사실은 다음의 소책자에서도 확인이 가능하다. <La Mutation écologique du spectacle vivant, Des défis, une volonté 공연예술의 생태학적 변화, 도전과제, 의지>, 2023년 3월 23일, www.syndeac.org.

페르낭 레제, 영웅적 프롤레타리아의 꿈

·
·
·
·
·

프랑수아 알베라

예술사가, 영화평론가, 로잔 대학 영화미학사학과 교수

전쟁 전과 전쟁 중, 페르낭 레제는 영화, 연극, 회화를 막론하고 웅대한 작품을 통해 정치적 아방가르드와 예술적 아방가르드를 유기적으로 결합하려고 했다.

1932년 페르낭 레제(Fernand Leger)는 루이즈 미셸(1830~1905, 프랑스의 무정부주의자, 시인, 교육자이며, 파리 코뮌의 요인이었다. '몽마르트르 언덕의 붉은 처녀'라는 별명으로 알려져 있다-역주)에게 바치는 시나리오, 〈붉은 처녀(La Vierge rouge)〉를 집필했다. 그는 이미 영화 분야의 경험이 있었다. 1922년 아벨 강스 감독의 영화 〈톱니바퀴(La Roue)〉, 1924년 마르셀 레르비에의 〈무정한 여인(L'Inhumaine)〉에 참여했다. 1924년에는 시나리오 없이 실험 영화, 〈기계적 발레(Ballet mécanique)〉를 제작, 감독했다.

그러나 이제 그는 '신사실주의'에 걸맞은 대중영화를 공략하려 한다. 레제는 '현대의 거대한 오락'인 영화가 신사실주의를 주도한다고 봤다. 그는 소비에트 영화와 프세볼로트 메이예르홀트(러시아 및 소비에트 연방의 연극 연출가-역주)의 연출력에 열광했다. 그는 세르게이 에이젠슈타인 감독에게 보낸 편지에 "경쟁을 조심하게!"라고 썼다.(1)

(1) 1932년 2월 5일자 편지로, 〈시네마테크〉 18호에 게재됐다. Paris, 2000년.

<유명 공항을 위한 장식 프로젝트>, 1940 - 페르낭 레제

다리우스 밀로가 음악을 만들고 폴 모랑이 대사를 쓴 레제의 또 다른 영화는 파테(Pathé)사가 제작하기로 돼 있었다. 레제는 베르나르 나탕 파테 사장을 만난 적 있었고, 촬영은 1934년에 하기로 예정돼 있었다. 이 영화 제작이 무산된 이유가 모랑이 영화(산업)계와 제작비 조달에 관한 내용을 다룬, 풍자문에 가까운 소설, 『프랑스 라 둘스(France la Doulce)』를 출간하면서 반유대주의자로 돌변했기 때문일까? 사실 나탕은 '동방에서 온 천민'인 유대인에 대한 공격의 직격탄을 맞았고,**(2)** 영화 제작 계획은 흔적도 없이 사라졌다. 매우 빽빽한 시나리오 3장이 공개되지 않고 눈에 띄지 않게 사라졌는데, 연극 프로젝트로 분류돼 지금은 페르낭 레제 아카이브에 통합됐기 때문이다.

(2) 베르나르 나탕은 1929년 당시 어려움을 겪던 파테를 인수해 1935년 파산 전까지 엄청나게 회사를 키웠다. 그 후 반(反)유대주의로 점철된 소송이 이어졌다. 나탕은 아우슈비츠 수용소로 끌려가서 죽음을 맞았다.

파리 코뮌, 반식민주의, 프롤레타리아 혁명

1932년 창설된 혁명 작가·예술가 협회(AEAR) 회원인 레제는 인민전선 덕분에 번영을 누리게 될 문화예술운동을 예견했다. 레제는 우선 소련을 제외하면 지금까지 전혀 다뤄진 적이 없었던, 프랑스 혁명사와 관련된 주제인 파리 코뮌을 제안했

다.(3) 그는 이어 루이즈 미셸의 반식민주의 운동을 다룰 것을 주장했다. 뉴칼레도니아로 추방된 미셸은 1878년 누메아 봉기 당시 카낙 원주민들을 지지했다.

마지막으로 레제는 아벨 강스가 감독한 영화 〈나폴레옹〉이나 일반적인 의상 영화와는 대조적으로 '프롤레타리아 영웅적 서사시'로 평가될 수 있는 방식을 시도했다. 인물과의 동일시보다는 관객의 감정적, 성찰적 참여를 유도하기 위해 선형적 서사보다 장면 편집을 위주로 집단적 움직임에 중점을 둔 대중적 행위에 가깝다. 1938년 장 르누아르 감독의 〈라 마르세예즈(La Marseillaise)〉에 이르러서야 이 같은 발상을 바탕으로, 팀 작업에 기반해 대중적인 주제를 다루는 작품을 만날 수 있게 됐다.

르누아르 감독은 기술자들과 단역들이 제 몫을 하는 팀에 생명력을 불어 넣었다. 2차 대전 후 장 그레미용 감독은 이런 방식을 발전시키길 원했지만, '파리 코뮌', '(스페인 전쟁부터 대량 학살을 위한 강제 수용소에 이르기까지) 시민 대학살', '라 코메디아 델라르테(성 바르톨로메오 축일의 대학살)', '자유의 봄(1848년 혁명)'과 같은 4개의 대규모 역사적 프로젝트가 모두 무산된다.

1913년 이후 레제는 자신의 예술 콘셉트를 살아 숨 쉬게 하는 대조·대비에 대한 탐구와 연결해, '붉은 처녀'에서 '영화 내내 역사의 흐름을 깨면서 단지 그 흐름을 '느끼게'만 하는 코믹하면서도 비극적인 작은 사실적인 사건들'을 만들어낼 것을 권장한다. 배경으로만 남아있어야 하는 작은 사건들은 한결같으면서도 관객들을 각성시키는 역할을 한다.

예를 들어 바리케이드 뒤에서 불량배들이 사랑을 하거나 가브로슈(『레미제라블』의 등장인물), 시체를 강탈하는 사람들, 다소 거칠게 말하는 여자들, 소매치기, 이상한 옷차림의 회의적인 늙은 거지들이 등장한다. 이런 '의도된 군중' 속에서 역사적 인물들이 갑자기 등장해 휴식과 매력을 선사한다. 뉴칼레도니아 에피소드에서 카낙족이 난입하는 장면이 바로 그 예로, 라 까마뇰(La Carmagnole, 프랑스 혁명 중에 만들어지고 대중

화된 프랑스 노래의 제목-역주)을 부르는 루이즈 미셸이 선두에 서 있다.

　　인민전선은 레제가 관객과 무대의 관계를 변화시키는 멀티미디어 공연에 대한 꿈을 실현할 수 있는 여러 기회를 제공했다. 이런 시도의 정점은 1937년, 문학전문지 〈유럽〉에 참여하고 루이 아라공과 일간지 〈스 수아(Ce soir)〉(4)를 공동 발행한 작가, 장 리샤르 블로크가 창안한 집단 총체극에 참여한 것이다. 레제가 무대 장식과 장치를 맡은 '도시의 탄생' 공연은 벨로드롬 디베르 실내경기장에서 안무, 마임, 400명의 합창단, 집단 움직임이 함께한 '스포츠, 사회적, 산업적, 체조, 전설적, 민중 오페라'다.(5)

　　따라서 신사실주의에 대한 고찰이 매우 중요하다. 1934년 앙드레 말로나 폴 니장, 블라디미르 포즈네르, 루이 아라공과 함께 제1차 소비에트 작가 회의에 초대받은 블로크는 사회주의 리얼리즘의 이름으로 제임스 조이스, 마르셀 프루스트에게 가해진 비난에 맞섰다. 그는 '언어의 일상적인 형태'를 사용하며 '새로운 형태'의 실험과 '직렬장치'와 함께 프로토타입의 개발을 옹호한다.(6) 파시즘의 확산으로, 대중 연설의 필요성이 긴급하게 대두되면서 블로크에게는 예술적 아방가르드와 정치적 아방가르드의 유기적 결합이 중요했다. 에른스트 블로흐와 한스 아이슬러의 선언문, '아방가르드 예술과 인민전선(1937)'은 같은 선상에 있다.

　　블로크의 총체극은 노동자들의 일상과, 자본주의에 위협받는 이상적 도시의 유토피아로 이끄는 노동자들의 저항을 여러 장(場)으로 그려낸다. 노(가면을 사용하는 일본의 가무극)와 서커스처럼 관객 앞에서 무대장치가 바뀐다. 담당자들이 조율된 동작을 취하면서 무대장치를 변경하고, 라디오 연사로부터 영감을 얻은 '화자(話者)'가 마이크를 이용해 사건의 진행을 설명한다. 로제 데조르미에르, 장 비네르, 다리우스 밀로, 아르튀르 호네게르가 음악을 담당했다. 영사 기술과 소리 확산 기술이 사용됐다.

　　2년 전 파리의 노트르담 대성당 앞에서 배우 80명, 인물 2,000명이 참여하는 공연을 올린 적 있는 피에르 알드베르가 연출을 맡았다. 그는 그때 이미 현대적 기술인 전기, 증폭, 옹드

(4) Marie-Noël Rio, 'Inventer un journalisme de combat 아라공과 투쟁신문 〈스 수아〉', 〈르몽드 디플로마티크〉 프랑스어판 2019년 1월호, 한국어판 2019년 2월호.

(5) Pascal Ory, 『La Belle Illusion. Culture et politique sous le signe du Front populaire, 아름다운 환상. 인민전선 체제하의 문화와 정치』, Éditions du CNRS, Paris, 2016년 (초판 1994년).

(6) Jean-Richard Bloch, 'Paroles à un congrès soviétique 소비에트 회의에서 오고간 말들', 〈Europe〉, n° 141, Paris, 1934년 9월 15일.

(7) Ondes Martenot, 프랑스의 음악가 모리스 마르트노(Maurice Martenot)가 1928년에 발표한 전자 악기. 외관은 첼레스타와 비슷한 소형 건반악기다.

마르트노(7)를 활용한 바 있다. 블로크는 연극, 투우장, 오페라, 뮤직홀, 라디오, 경기장, 집회가 한데 어우러진 공연을 만들고 싶어 했다. 이를 위해 14m 망루, 진짜 비스트로, 자전거 경주, 100명의 승객이 탄 지하철이 필요했다. 이미 몇 번의 실패를 겪은 이 공연 프로젝트에 있어 자금조달 상황이 방해요소로 작용할 수 있겠지만, 블로크의 원칙은 레제가 보기에 여전히 유효했다.

프레스코 사회주의 예술, 공공건물을 뒤덮다

2차 대전 중 미국으로 피신한 레제는 밀로와 함께 쥘 쉬페르비에유의 연극 〈Bolivar 볼리바르〉(1936)를 남미의 전설적 독립운동지도자의 삶을 그린 총체적 오페라로 재탄생시켰다. 레제는 무대장치 축소 모형 12개와 의상 700벌을 준비했다. 1950년 5월 12일 파리 오페라 극장에서 이 공연이 무대에 올랐다. 화가인 레제는 '영화는 아무 일도 일어나지 않는 정지 상태인 무대장치의 사망을 선고'한 것이었다.

레제의 영웅적 행위는 미술에서도 발휘됐다. 그는 회화의 틀을 깨부쉈다. 그는 그림에 소비에트 아방가르드의 슬로건을 사용한 흔치 않은 서구 화가 중 한 명이다. 그는 이것이 "인민과의 단절을 인정하는 것"이라고 1946년에 말한 바 있다. 레제는 1936년 5월에서 6월 사이에 '사실주의 논쟁'이라고 불리는 일련의 토론에서 '신사실주의'를 놓고 아라공과 대립했다. 아라공은 구상적 회화 방식에 대한 접근성을 요건으로 사회주의 리얼리즘의 프랑스 버전을 장려하고자 했다. 레제는 자유로운 색채, 형태, 구성을 접목한 동시대 사람들, 산업 오브제, 현대적 도구들과의 만남을 통해 자신의 '신사실주의'를 키워나가길 원했다.

이는 회화의 확장을 의미한다. 레제는 이를 벽, 거리, 도시, 구름 등에 확대 적용했다. 그는 심사숙고 끝에 벽화 프로젝트를 구상했는데, 우선 아파트, 맨션이 그 대상이었다. 이어 화가들의 도전의식을 불러일으키는, 길거리에서 흔히 볼 수 있는 거대한 광고 포스터의 '살이 통통하게 오른 예쁜 아기'와 대결하기로 했다. 특히 프랑스에서는 관련 프로젝트가 실제로 실현된 것보다 훨씬 많다. 화가 아메데 오장팡, 작가 겸 비평가 장 카쑤(후에 파리국립근대미술관(현재 퐁피두 센터 4~5층에 있는 국립 미술관) 설립 및 관장 역임)의 후원에 힘입어 벽화 미술 사조가 활발하게 전개됐지만 해당 작품들은 모두 사라졌다.

미국에서는 뉴딜정책으로 시행된 연방미술 프로젝트의 일환으로 벽화 운동이 대대적으로 전개됐는데, 레제가 큰 호응을 얻었다. 뉴욕 현대미술관(MoMA)에서 열린

레제의 '신사실주의, 단색과 오브제' 컨퍼런스의 내용이 1935년 예술 매거진, 〈아트 프론트〉에 선언문처럼 게재됐다. 당시 수천 개의 프레스코 사회주의 예술이 공공건물의 벽을 뒤덮었다. 콜라주와 몽타주 기법으로 영화에서 받은 인식을 재구성한 벽화는, 당대의 현실 변화를 호소하는 도구였던 것으로 보인다.(8)

아쉴 고르키나 스튜어트 데이비스 같은 미국 화가들에게 영감을 준 레제는 벽화 몇 점을 작업했는데, 대표적으로 넬슨 록펠러의 뉴욕 아파트, 1939년 뉴욕 세계박람회의 에디슨 컴퍼니 '빛의 도시' 전시관, 1952년 UN 건물 등이 있다.(9) 추상 요소의 다색 배합 또는 양식화된 오브제들(구름, 풍경, 인물, 산업 장식 요소들 등)이 그 특징이다.

프랑스의 경우 1937년 세계박람회 때 레제의 제안에서 상당 부분이 실현됐다. 레제는 건축가이자 디자이너, 샤를로트 페리앙과 함께 농업 전시관과 교육 전시관을 거대한 합성사진으로 장식했다. 파리 '발견의 전당'(과학박물관-역주)에 전시된 5*10m 크기의 기념비적인 작품, '힘의 이동'은 전기에너지에 관한 그림으로 레제의 문하생들이 작업했다. 1939년 레제는 뫼르트 에 모젤의 브리예 소재 인민항공센터의 장식에 전념했으나, 2차 세계대전이 발발하면서 이 작업은 중단됐다.

레제가 평생 동안 운영한 아틀리에에는 아스거 욘, 니콜라 드 스타엘, 윌리엄 클라인 등의 문하생들이 있었는데, 그중 후에 레제와 결혼하는 나디아 코도시에비치나 조르주 보키에 같은 몇몇 이들은 레제의 전후(戰後) 관점을 보다 명확하게 받아들여 특정 사건이나 행사, 정치단체(공산당, 프랑스여성연합, 평화운동 등)를 위해 임시 벽화를 제작했다.(10)

이렇게 거리예술의 위상을 공식화하는 파사드 페인팅 (façade paintings)의 발전(특히 파리 13구에서)은 오늘날 벽화에 대한 문제를 제기한다. 벽화는 장식적 이미지일까, 아니면 도시 질서를 뒤엎고 따라서 사회 질서를 혼란에 빠뜨릴 가능성이 있는 사회참여일까? *critique M*

(8) Laurent Courtens, 'Que viva Mexico! 멕시코 혁명의 열정을 그린 화가들', 〈르몽드 디플로마티크〉 프랑스어판 2014년 2월호, 한국어판 2014년 3월호 / Evelyne Pieiller, 'Mais à quoi servent donc les artistes? 예술가는 어떤 역할을 해야 하나?', 〈르몽드 디플로마티크〉 프랑스어판 2020년 8월호, 〈마니에르 드 부아르〉 한국어판 Vol.1(2020년 9월).

(9) Jody Patterson, 『Modernism for the Masses : Painters, Politics, and Public Murals in 1930s New York』, Yale University Press, New Haven, 2020년.

(10) François Albera, 'Les formes de l'engagement 예술가의 사회 참여는 어디까지?', 〈르몽드 디플로마티크〉, 프랑스어판 2019년 11월호, 한국어판 2020년 2월호.

작가들의 반동, 옛 시절에 대한 향수?

:

에블린 피예에 Evelyne Pieiller

《르몽드 디플로마티크》기자. 문화·예술 비평가. 저서로는 『Le Grand Theatre 위대한 연극』(2000),
『L'almanach des contraries 소외된 자들의 연감』(2002), 『Une histoire du rock pour les ados
청소년들에게 들려주는 록의 역사』(Edgard Garcia 공저, 2013) 등이 있다.

미셸 우엘베크, 실뱅 테송과 그 선배작가들

희망이 희박해지면 세상에 환멸을 느낀 이들은―정치에서나, 문학에서나― 과거에 대한 향수를 소환한다. 이런 전통에 속한 작가들은 너무 부르주아적이며, 대중의 욕망에 쉽게 부응하는 사회질서에 대해 매우 비판적 입장을 나타낸다. 하지만 이들이 보여주는 매우 보수적인 형태의 낭만주의는 바람직한 미래를 위한 해법을 제시하지 못한다.

무사태평하다. 느긋하다. 은근히 비관적이지만 용감하게도 굴복당하는 법이 없다. 위풍당당하게 세상의 환멸에 맞선다. 지난날의 위대한 꿈이 사라진 것을 몹시 슬퍼한다. 그리고 지도자들끼리 합의한 것에 과감히 반대하고 나선다. 우울하지만 강인한 명석함과 불온한 사상을 옹호하는 대담함을 갖고 있다. 주요 인사들이 옹호하는 가치를 거부하는 보기 드문 무례함을 보이기도 한다. 시대에 대한 혐오, 과거에 대한 향수와 파괴적인 현재에 대한 분노, 막다른 골목처럼 보이는 미래에 대한 깊은 불안감, 모든 것이 망가졌다는 느낌, 우리가 무력하다는 확신 등 그가 다루는 모든 주제는 뜨거운 화제가 된다.

반동적 상상력… 이 슬픈 운명

여기서 서술된 것은 하나의 선언이라기보다는 상상의 지표들이다. 반동적 상상력은 점차 확산되면서 파괴적 명성을 얻었고, 이제는 소수자의 고독을 자랑스럽게 받아들일 수 있게 됐다. 패배자의 편에서 말이다. 문학은 오랫동안 그 역할을 해왔다. 그렇게 문학적 미덕이라는 이름으로 냉철한 반(反)진보주의 작품을 써서 성공을 거두고, 독자를 확보하며, 평론가들의 관심을 끈 작가는 (좌파를 포함해) 수없이 많다. 로제 니미에(Roger Nimier), 에밀 시오랑(Emil Cioran), 앙투안 블롱댕(Antoine Blondin) 같은 옛날 작가들, 실뱅 테송(Sylvain Tesson), 미셸 우엘베크(Michel Houellebecq) 같은 요즘 작가들, 그리고 루이페르디낭 셀린(Louis-Ferdinand Céline)이나 피에르 드리외라로셀(Pierre Drieu La Rochelle)도 빼놓을 수 없다. 모두 솔직함으로는 1위를 다툴 인물들이다.

이들 작가들의 작품 경향은 다양하지만 이들은 각자의 정치적 성향에 완벽하게 들어맞는 몇 가지 특징적 지표를 바탕으로 작품 활동을 전개했다는 공통점을 갖고 있다. 우선, 이들은 현재뿐만 아니라 다가올 미래의 개탄스러운 상황을 성찰한다. 이들에게 미래는, 아마 없다고 봐도 무방할 것이다. 미래는 현재보다 더 나빠질 것이기 때문이다. 이 슬픈 운명은 민주주의, 즉 모든 것을 평준화시키고 '부르주아'라는 이들에게 승리를 준 '평등'이라는 한심한 이상에서 초래됐다.

하지만 이 같은 운명은, 이룬 것이라고는 소비주의밖에 없는 자유주의의 결과이기도 하다. "보통 사람들"의 열망이 아닌 다른 열망이 지배하는 세상이라면 그런 세상에서 무엇을 바랄 수 있겠는가? 영웅은 될 수 없고, 역사의 비참한 결과를 보면 아무것도 믿을 수 없다. 권태와 영혼의 불안, 작은 개인보다 더 큰 이상으로 고양될 수 있었던 시대에 대한 향수가 남아 있을 뿐이다.

『푸른 경기병(Le Hussard bl-eu)』의 저자 로제 니미에는 "지구의 주민들이 좀 더 어려워지면 나 자신을 인간으로 귀화시킬 것"이라고 썼다. 이

2011년 프랑스 낭시에서 열린 출판기념회 때 독자와 대화를 하는 실뱅 테송.

들에게는 잃어버린 초월적 감각을 되찾고 세상과 정신의 상품화를 되돌리는 것, 명예와 신성을 존중하고, 삶의 생명력을 복원하고, 그것을 허용하는 사회 질서를 다시 세우는 것만이 지켜야 할 유일한 대의다.

귀족적 댄디즘, 소(小)부르주아의 고전적인 꿈

그 밖의 모든 것은 경멸을, 심지어 모욕을 초래할 뿐이다. 이들의 작품에서 잘 짜인 문장과 형식을 통해 묘사되는 각성한 존재(1)가 가진 무기라고는, "반(反) 부르주아적" 아이러니와 공화주의적 평등주의의 허약한 논리를 경멸하는 태도밖에 없다. 따라서 이들 작품에서는 삶이 버거워 환상적인 과거로 회귀하려는 일종의 낭만주의와 "귀족주의"를, "엘리트"와 반란의 기운으로 대변되는 도덕적 타락과 대비시키는 상상력이 발휘된다. 여기에는 사춘기와 불복종의 기풍이 있고, 무리와 섞이지 않는 사람들의 댄디즘이 있고, 보편적 어리석음의 게임을 거부하는 사람들의 필사적 우월함이 있다. 이는 소(小)부르주아의 고전적인 꿈이기도 하다.

평등주의에 대한 이런 경멸의 뿌리는 아주 고귀한 영혼을 제외하고는 대부분 인간은 군대나 교회 등에서 관리하지 않는 한 별로 가치가 없다는 확신이다. 이런 확신은 우리를 허무주의로 이끈다. 평준화를 이루는 민주주의는 개인, 국가, 유럽 문명, 이 모두를 퇴폐의 길로 끌고 가기 때문이다. 단, 평등주의와 변덕을 부릴 천박한 자유로 인해 사라진 가치를 급진적 방법으로 되찾을 가능성이 있을지도. 그렇게라도 하지 않으면 미래에 기대할 수 있는 것은 아무것도 없다.

실뱅 테송(Sylvain Tesson)은 프랑스의 NGO '유러피안 길드(La Guilde Européenne du Raid)'의 창시자를 영웅으로 내세웠다. "레지스탕스가 되기에는 너무 어려서 SAO(Secret Army Organization) 특공대에 들어간", "68년 5월의 부르주아가 물렁한 바리케이드를 준비하는 동안 감옥의 담벼락 안에서

(1) Vincent Berthelier, 『Le style réactionnaire. De Maurras à Houellebecq 반동주의적 스타일: 모라스에서 우엘벡까지』, Amsterdam, Paris, 2022년.

(2) Jean Mouzet, 『Éclats d'actions. La Guilde européenne du raid 행동의 파편. 유러피안 길드』(Stock, Paris, 2018년)에 실린 Sylvain Tesson의 서문. 다음 책에서 인용됨: François Krug, 『Réactions françaises. Enquête sur l'extrême droite littéraire 극우 문학에 대한 프랑스 설문조사 결과』, Seuil, Paris, 2023년.

(3) Sylvain Tesson, 『Blanc 하양』, Gallimard, Paris, 2022년.

(4) 1981년 1월. 1981년 1월 아카데미 프랑세즈에서 열린 마르그리트 유르스나르 환영식 연설.

(5) 1940년 11월 장 폴랑(Jean Paulhan)에게 보낸 편지. 『Jacques Chardonne-Jean Paulhan. Correspondance (1928~1962) 자크 샤르돈과 장 폴랑의 서신(1928~1962)』, Stock, Paris, 1999년.

명예와 충성을 꿈꾸던 소년"(2)을. 테송은 그가 처형된 것은 우리 인류의 타락을 반증하는 것이라 봤다. 모험가 테송은 자연 그 자체에서 세계에 대한 자신의 비전을 확인했고, 알프스 산맥은 그를 받아들였다. "풍경은 그의 영예, 위계, 순결의 원칙에 응답했다. (…) 정치적으로 각성된 이들이 산의 풍경의 상징성에 기대 좀 더 일찍 봉기하지 않은 것이 이상할 지경이었다. 수직성은 평등주의 이론에 대한 비판을 의미했다."(3) 재미있다. 하지만 정말 어리석다. 그리고 분명하다.테송 같은 작가들이 '타락'만큼 자주 언급하는 단어는 '쇠퇴'다. 부르주아의 승리는 존재의 공허를 나타내는 신호로, 항상 치졸한 탐욕에 굴복할 준비가 돼 있는 두 발 동물의 내적 비참함을 보여준다. 테송의 독창적 표현에 따르면, "개인주의의 지배"는 더럽고 비겁하고 비열한 인간 본성을 드러낸다. 따라서 이 같은 "반동주의자들"의 발언은 인간 본성에 대한 비극적 이해에서 나온, 무엇보다도 도덕적인 발언이다. 노력하지 않으면 쉽게 멍청해지고 나태해지는 것이 인간이다. 인간이 추악함을 극복하고 위대해질 수 있는 것은 노력과 희생을 통해서다.

놀랍게도, 진부하지만 도발적 색채를 띤 이런 생각들이 대중의 반향을 불러일으키고 있다. 좌파를 비판하면서도 교조적이라는, 심지어 "스탈린주의적"이라는 비난을 받을까 두려워하는 권력자들, 정치인, 언론의 비호를 받고 있다. 이는 간과하지 말아야 할 점이다. 한때 〈르피가로(Le Figaro)〉의 주필이었으며, 베트남 전쟁을 지지했고, 지혜롭고 현명한 삶의 표본으로 통했던, "전통은 성공한 진보"(4)라고도 말했던 장 도르메송(Jean d'Ormesson)이 2017년 사망했을 때, 국가적 애도가 이뤄졌다.

모호함을 창출한 반동주의자들

또한 "나는 유대인과 (...) 프랑스 혁명이라면 토가 나온다"(5)며, 확고한 신념으로 나치 독일에 협력했던 자크 샤르돈(Jacques Chardonne)을 보자. 그가 그토록 대중의 인기를 끌

지 않았다면, 그가 프랑수아 미테랑 대통령이 가장 좋아하는 작가 중 한 명이라는 사실도 끝까지 비밀로 남았을 것이다. 샤르동이 과거 필리프 페탱(Philippe Pétain)의 열렬한 지지자로 반유대주의를 옹호한 과거 전력은 침묵에 부쳐지고, 2018년에는 그의 이름이 "국가 기념관(Commémorations nationales)" 목록에 올랐다. 사람들이 중요시한 것은 재능뿐이었다. 영화감독 올리비에 아사야스(Olivier Assayas)는 그의 소설을 각색해 〈애정의 운명(Les Destinées sentales)〉(2008년 개봉)이라는 영화까지 만들었다. 그 소설에는 의미심장한 대사가 나온다. "불행한 사람들에게 더 나은 세상을 믿게 만드는 것, 아주 쉬운 일입니다. 그런데 그건 사실이 아니에요. 더 나은 세상은 없으니까요. 바꿀 수 있는 것은 외형뿐입니다. (…) 항상 똑같은 사람들이 지배하니까요."

　　작가는 자신의 정치적 선택과 겹치지 않는 세계관을 전달할 수 있다(입헌군주제를 지지한 오노레 드 발자크의 사례가 대표적이다). 하지만 로제 니미에나 에밀 시오랑 같은 작가들의 경우는 그렇지 않다. 이 작가들은 공통적으로 작품에 기독교를 다소 그리워하는 허무주의를 드러내며, 자유민주주의 체제로 인해, 짐승 같은 천성이 더욱 악화되는 인간을 그린다. 이런 그들의 '주제'는 물론, 평소 발언에서도 확인된다. 그럼에도 그들은 칭송받고 기념된다. 이들 중 몇몇의 작품은 『플레이아드 총서(Bibliothèque de la Pléiade)』에도 포함됐다. 오늘날 논란의 여지가 있는 우엘벡은 예외로 하고, 스스로 "교양 있는" 인물을 자처하며 특정 극우파의 사상을 문학으로 승화시키는 그들의 예술적 재능은 실로 감탄스럽다.

　　실뱅 테송이 라디오 쿠르투아지에서 여전히 방송 진행을 하면서 펴낸 『눈 표범(La Panthère des neiges)』(갈리마르 출판사, 파리, 2019년)은 70만 부 넘게 팔렸고, 극우인사 에릭 제무르(Éric Zemmour)와 조프루아 르죈(Geoffroy Lejeune)(6)에 그다지 적대적이지 않았던 미셸 우엘벡의 『전멸(Anéantir)』(플라마리옹 출판사, 파리, 2022년)은 일주일 만에

(6) François Krug의 위의 책과 'Céline mis à nu par ses admirateurs, même 지지자들이 밝혀낸 셀린', <Agone>, 54호, Marseille, 2014/2. 참조

7만 5,000부가 팔렸다. 이 책들을 극우 유권자들만 읽었을까? 반(反)자유주의와 정신성이 풍부한 '순수한' 세상에 대한 열망은 좌파의 관심을 끌기에도 충분하다. 이들의 반항적, 반자유주의적, 반엘리트적 성향은 안전해 보인다. 이들 반동주의자들은 일종의 모호함을 창출하기 때문이다.

소렐이 '혁명'보다 '재생'을 선호한 이유는?

분명, 어떤 권위주의적 경향에서 벗어나기 위해 "무엇인가가 되는 것"보다 "무엇인가를 가지는 것"에 시간을 쏟는 것이 얼마나 헛된 일인지 비난하는 것만으로는 부족하다. 부르주아가 대중(혹은 '민중')을 경멸한다고 비난하는 것도 해결책이 되지 못한다. 계몽주의 혐오가 집단 해방을 향한 강한 추진력이 되는 경우는 거의 없다. 도덕성으로 시스템과 세계와 개인을 '재생'하기를 원한다면, 사회 문제와 정치적 과제를 피할 수 없다. 혁명적 조합주의의 이론가이자 열렬한 드레퓌스주의자였던 조르주 소렐(Georges Sorel, 1847~1922)은 노동계급이 "도덕성의 승리를 위해 세상을 재생할 것"**(7)**이라 생각했다.

(7) Arthur Pouliquen, 『Georges Sorel ou le mythe de la révolte 조르주 소렐, 반란의 신화』, Editions du Cerf, Paris, 2023년.

소렐은 분명 '혁명'보다는 '재생'이라는 용어를 선호했다. 그는 "진정한 사회주의는 반의회적, 반자유주의적, 반인도주의적, 반진보적"이라고 주장하면서, 자유민주주의를 금세기 최대의 실수라고 여겼다. 소렐이 그 자신의 도덕 철학을 피력한 유명한 저서 『폭력에 대한 성찰(Réflexions sur la violence)』(1908)을 "부흥의 날을 기다리는 동안, 분별력 있는 노동자들은 (…) 쩨쩨한 민주주의자들의 눈치를 보지 말고 영혼의 힘을 길러야 한다"**(8)**는 권고로 끝맺었다. 권력의 컨베이어 벨트를 장악한 지식인에 대한 철저한 거부를 기반으로 하는 소렐의 사상은 그를 악시옹 프랑세즈(Action française)의 왕당파와 잠시나마 가까워지게 만들었고, 안토니오 그람시와 베니토 무솔리니로부터도 찬사를 받았다. 오늘날 소위 "교양있는" 극우파의 선구자로 꼽히는 알랭 드 브누아(Alain de Benoist)는 소렐을 '보수적 혁명가, 보

(8) Stéphanie Rosat, 『La gauche contre les Lumières 계몽주의자들을 반대하는 좌파』, Fayard, Paris, 2020년.

수적이기 때문에 혁명가'라 부르며 그에게 경의를 표했다.

　　　사회에 만연한 혼란은 문인들의 반동주의가, 더 광범위하게는 그런 반동주의가 퍼뜨리는 사상이 성공을 거두게 만들고, 그 가운데 사회에서는 "정치적으로 그릇된" 발언이 받아들여지고 과거에 대한 향수와 "진보"에 대한 불신이 자리 잡았다. 이런 현상은 (다른 어떤 이유보다도) "좌파는 미래에 대한 구상이 부족하다"는 사실, 그리고 "피해자들의 기억이 투쟁의 기억을 대체했다"는 사실로 설명될 수 있을 것이다. "지금까지 피해자로 간주된 사회적 주체들에 대한 우리의 인식이 바뀌었다." '좌파'가 된다는 것의 의미는, 도덕적 분노 외에 없는 게 아닐까?

가장 반동적 상상력으로 무장한 신자유주의

　　　극우파의 이런 주제, 기질과 정서는 설문조사에서도 드러났다. 장 조레스 재단이 2021년 장기간에 걸쳐 실시한 '프랑스의 균열(Fractures françaises)' 설문조사 결과(2021년 10월 21일 발표)에 따르면, 프랑스 국민의 75%가 프랑스는 쇠퇴하고 있다고 생각하며, 10명 중 7명이 자신의 삶에서 "과거의 가치"가 더 중요하게 작용하고, "예전이 더 좋았다"라고 답한 것으로 나타났다. 2023년에도 상황은 나아지지 않고 있다. 프랑스 설문조사 기관 오독사(Odoxa)의 최신 여론조사 결과를 보면, 프랑스 국민 중 21%만이 미래를 낙관적으로 보고 있는 것으로 나타났다. 이는 프랑스 주변 4개국 국민의 38%가 같은 질문에 대해 "그렇다"고 응답한 것과는 대조적이다. 게다가 프랑스 국민 중 30%가 미래에 대해 두려움을 느끼고 있다고 응답했다.

　　　그런데 2022년 파리정치대학 정치연구소(CEVIPOF)의 정치 신뢰도 조사에서 권위주의를 지지하는지 질문하자, 39%가 "의회나 선거에 신경 쓸 필요가 없는 강한 사람이 나라를 이끌어야 한다"라고 답했다. 시대착오적이며 무분별한 극우파처럼, 스스로를 '금기(퇴행의 동의어)를 공격하는 것을 두려워하지 않는 혁신

조르주 소렐의 유명한 저서 『폭력에 대한 성찰(Réflexions sur la violence)』 표지.

가'라고 자부해온 에마뉘엘 마크롱은 지금까지 그랬듯 담담한 어조로 말할 것이다. "의무는 권리에 우선한다." 그는 2023년 3월 〈TF1〉과 〈France2〉와의 인터뷰에서 "우리 공화국에서는 법을 너무 많이 만든다"라고 말했다. 이처럼 전투적이고, 영웅적이며, 거창하고 심지어 희생적으로 들리는 이 말은 분명 경고다.

분명 마크롱 대통령은 카를 슈미트(1930년대 "방종한 의회주의의 월권이 공화제를 타락시켰다"라고 주장한 독일의 정치철학자이자 헌법학자-역주)의 저서를 열독했을 것이다. 그는 자신의 논리를 정당화하려면, 가장 격렬한 반동적 상상력으로 무장한 신자유주의를 이 시대에 적극 도입해야 한다는 것을 알고 있다.

이제, 바람직한 미래를 창조할 임무는 좌파에게 넘어갔다. *Critique M*

자신을 책임지려는 사람들
: 〈미친식당〉이 만드는 매드문화

• • • • •

양근애

명지대 문창과 교수. 『'이후'의 연극, 달라진 세계』(연극과 인간, 2020)를 썼다.

2023년 11월 9일, 미친회사가 설립되고 〈미친식당〉을 '가오픈'했다. 설립자는 미친사람, 누군가의 말에 의하면 '국가공인 미친사람 자격증'을 가진 이들이다. 그들은 미래에 있을 오픈에 대해 고민하기 위해 동업자를 모집했다. 가오픈이므로 아직 손님은 없다. 미완의 상태라서 가오픈이 아니라 언제든 어떻게든 변화할 수 있는 유동성과 가능성을 가져서 가오픈이다. 나흘 동안 하루에 여섯 명씩 4시간에 걸쳐 함께 '노동'을 했다. 물론 음식도 먹었다. 내 경우 마지막 날에 방문한 덕에 남은 재료를 몽땅 넣고 만든 맛있는 피자와 칵테일을 모두와 함께 나누어 먹었다. 노동만큼 달콤한 식사였다.

〈미친식당〉은 정신장애인들의 '노동'에 대한 고민으로 문을 열었다. 이들이 마련한 노동은 요리하기, 대화 나누기, 미술로 표현하기다. 여섯 명의 동업자는 두 명씩 세 팀에 배정되어 함께 일을 한다. 그런데 주어진 일을 하지 않아도 괜찮다고 한다. 여기서는 대화도 노동이고 가만히 있는 것도, 자는 것도 노동이고, 딴 짓을 하는 것도, 심지어 아무것도 하지 않는 것도 노동이라는 것이다. 정신장애인에게 '노동'은 어떤 의미일까. 그들에게 자본과 결부된 노동은 쉽게 허락되지 않거나 자본과 무관하게 너무 쉽게 착취된다. 그러나 미친식당에 모인 사람들은 일반적인 노동의 개념을 재정의한다. 그들이 말하는 노동은 누군가를 살게 하는 노동, 누군가를 일으키는 노동, 누군가를 인정하는 노동이다. 이 노동은 자본으로 환산되지 않지만, 자본이 되는 노동의 기반이

'호연'이 만든 수세미는 그릇도 잘 닦이고 어여쁘기까지 하다.

된다. 〈미친식당〉에는 우리가 돌봄노동이라고 말하는 일들이 곳곳에 숨어 있었다. 요리, 설거지, 정리 정돈, 청소, 살펴보기, 안부 묻기, 들어주기, 걱정하기, 보살피기 등이 시시각각 이루어지면서 안전하고 편안한 네 시간이 차곡차곡 흘러갔다.

　　미술팀에 들어가게 된 나는 처음 보는 사람들과 대화를 나누었다. 사흘간 미술팀에서는 분류된 장애에 관해 이야기를 나누고 그날그날 필요한 것들을 만들어 배치했다. 그렇게 성중립 화장실을 만들어지고 안전 손잡이가 만들어졌다. 마지막 날엔 '내부장애인'을 위해 필요한 것을 만들기로 했다. 장루장애, 신장장애, 심장장애, 호흡기장애인과 같은 신체 내부기관 장애인에게 필요한 것이 무엇일까에 관해 자유롭게 의견을 나누었다. 일회용 보조기구를 배치하고 '긴급' 버튼을 만들고 '주의할 음식'이라는 표지판을 만드는 일에 관한 이야기가 오갔다. 전문인력을 배치할 필요가 있다는 이야기를 나누고 우리가 그 인력이 될 수 있다는 사실도 발견했다. 이렇게 쓰니 꽤 의미 있는 일을 열심히 한 것처럼 보이지만, 우리는 이 일을 자거나 기대거나 수다를 떨면서 '자발적으로' 하거나, 하지 않았다. '하지 않음'을 하는 일이 노동이 된다는 믿음이 번지자, 노

동이라는 말의 무게가 달라졌다. 자기 자신이 사회에 어떤 쓸모가 있는 사람인지 증명하려고 노동하는 것이 아니라, 자기 자신을 스스로 책임지는 사람이 되기 위해 노동을 했다.

〈미친식당〉에서 만난 노동의 의미를 다르게도 말하고 싶다. 이 노동은 정신장애인의 삶을 '매드 정체성'과 '매드 프라이드'로 이동시킨다. '매드 운동'은 '미쳤다'고, '비정상'이라고 '정신적으로 아프다'고 간주되는 자들이 '매드'(Mad, 광기)라는 언어를 되찾아 기존의 부정적 의미를 전복시키고, 미쳤다는 것을 문화와 정체성의 근거로 제시하는 운동이다.**(1)** 미친회사가 차린 미친식당은 매드 정체성을 매개로 한 '문화'라고 할 수 있다. 매드 문화는 당사자들이 자신의 경험에 관한 무수한 이야기를 만들어내고, 매드 역사를 다루고, 때로 광기에 대한 의미를 표출하는 다양한 종류의 예술 활동을 하며, 당사자들만의 특별한 농담과 유머를 지니고, 국가적·국제적으로 법률에 따른 권리를 지닌 사람들이 매드 프라이드를 보여주는 일을 통해 구성된다. 또한 매드 문화는 광인들의 내부 세계를 타당한 삶의 방식으로서 수치심 없이 다른 사람들과 공유하고 외부로 표출하는 행위를 뜻한다.(p.288~289)

그날 내가 경험한 것은 매드 정체성을 가진 "당사자들의 영향력이 확장"된**(2)**, 매드 문화였다. 정체성은 어떤 사람이 무언가를 선택할 때, 좀 더 넓게는 어떤 것이 가치 있는 삶인지를 결정할 때 방향을 제시하는 신념과 가치로 표현되는 자기이해이다.(p.241) 그러나 어떤 사람의 정체성은 올바른 방식에 따라 사회적으로 가시화될 수도 있지만, 자기가 자기 자신을 보는 방식과는 다르게 가시화될 수도 있고, 극단적인 경우에는 전혀 가시화되지 않는 상황에 처할 수도 있다.(p.138~139) 〈미친식당〉은 이와 같은 오인과 비가시화에 저항하기 위해 "본질적 타자성으로부터 귀환"(p.157)하여 자신을 드러내기를 택했다.

〈미친식당〉의 노동이 문화가 되는 과정에 매드 정체성을 구성하는 '고백'이 있었다. 왈왈이 먼저 자신의 증상을 고백하고 자신이 갑자기 쓰러지면 어떻게 해야 하는지 알려주는 순간, 나

(1) 모하메드 아부엘레일 라셰드, 『미쳤다는 것은 정체성이 될 수 있을까? - 광기와 인정에 대한 철학적 탐구』 송승연, 유기훈 옮김, 오월의봄, 2023, 20~21쪽. 이하 이 책을 인용할 때 괄호 안에 쪽수만 표시함.

(2) 손성연, 「미친존재감은 삶의 방식을 바꾼다」, 『연극in』 2023. 8. 24. https://www.sfac.or.kr/theater/WZ020600/webzine_view.do?wtIdx=13208

역시 오늘의 나를 고백할 마음의 자리가 생겼다. 나를 고백하고 너의 고백을 듣는 일은 사회적이다. 나의 취약함이 너의 취약함과 만나기 때문이다. 고백은 나를 주체적으로 만들면서 내가 주체인 이유가 다른 주체들 때문임을 깨닫게 한다. 사회적 규범에 종속된 상태에서 느꼈던 수치심이 자기 존재 방식의 고유성을 고백하는 순간 자긍심으로 이행할 가능성이 열린다. 고백의 방식은 말에서 그치지 않는다. 〈미친식당〉에는 누구나 하고 싶은 말을 프린트해서 붙일 수 있다. 빈자리를 찾을 수 없을 만큼 빼곡한 글자들은 있는 그대로의 자신을 인정하기 위한 고백의 말이자, 장애인과 비장애인이 함께 살아갈 사회를 향한 외침이다. 서로의 고백이 만드는 안전한 공간에서 자기 자신으로 존재하면서, 다시는 오지 않을 장면을 함께 만들어 내는 사람들이 〈미친식당〉을 함께 만들어 갔다.

'주의할 음식'의 자리는 냉장고가 딱이다.

미친 존재감의 손성연은 "함께 요리하고 밥을 먹는 이유는 '일'을 잘하기 위해서가 아니다. 함께 있기 위해서 '일'을 하는 것이다. 함께 있기가 가장 중요하다."라고 했다. 〈미친식당〉이 정체성과 가시화에 그치지 않고 연대 가능성을 모색했음을 짐작할 수 있다. 장애와 비장애가 함께 있는 것만으로도 일상이 새롭게 구성된다. 함께 함으로써 자신을 재배치하는 노동은 미친 사람이 사회적으로 존재하는 한 방식이다.

〈미친식당〉을 연극이라고 생각하는 이유에 대해 기일이 "연극은 세상에 없는 공간을 만드는 일이라고 생각한다."라고 이야기했다는 대목을 적어둔다. 미친 존재감의 연극이었던 〈미친집으로 초대합니다〉(2022)도 그랬다. 사라질 것이 분명한 장면들, 그러나 결코 사라지지 않을 장면들이 누군가의 노동에 의해 만들어지고 있었다. 함께 노동하고 함께 먹는 시간만큼은 이 마주침들이 세계를 조금 나은 쪽으로 변화시킬 수 있다고 굳게, 굳게 믿었다. *Critique M*

피라미드-다이아몬드 그리고 모래시계

.

최양국

격파트너스 대표 겸 경제산업기업 연구 협동조합 이사장.
전통과 예술 바탕 하에 점-선-면과 과거-현재-미래의 조합을 통한 가치 찾기.

*"아이들 이야기가 우리를 매혹하는 것은 우리가 한때 아이들이었을 뿐 아니라
지금도 아이들이고 죽을 때까지도 아이들이기 때문이다. 아니다. 그렇게 말하는 것으
로는 충분치 않다. 우리를 키운 비밀의 거의 전부는 우리가 아이들이었던 때의 바람과
달빛 속에 감추어져 있다."*
- 모랫말 아이들(2001년) 추천사. 도정일 -

지구는 자전축이 약 23.5도 기울어진 채로 태양을 공전한다. 지구 자전과 공
전은 우리가 살아가는 시공간에 계절의 변화를 만든다. 섣달의 도시에는 샤갈의 마을
에 내리는 눈이 떨리듯 부끄러움을 펼쳐 놓는다. 눈은 자본의 놀이터인 운동장을 향해
가며 도로를 덮는다. 도로는 암갈색 찻길과 하얀 보행자 길로 나뉘어간다. 기울어진 지

구는 도로와 운동장으로 이어지며, 우리 마을의 살아가는 얘기들이 서로 달라지고 점점 멀어지게 한다. 기울어진 시공간은 희소한 돌~모래~흙을 쌓여 가며 저울을 찾는다. 사회의 성원으로써 공통으로 가져가야 할 사고방식과 행동양식이 저울대 위에 오른다. 저울이 시소게임을 하다 멈추는 곳에 상중하로 서열화되어 서 있는 우리. 피라미드~다이아몬드~모래시계의 흙을 향한 시간의 흐름을 바라본다.

문화의 / 첫 계층 구조 / '피라미드'형 / 단극 문화

사회화를 통해 갖게 되는 사회 성원으로써 공통으로 가져가야 할 사고방식과 행동양식은 문화를 의미한다. 문화는 물질과 비물질 자원 분배의 불평등을 계층화하고 서열화하며 그 높낮이를 고착화해 간다. 이는 수요와 공급을 통해 가치를 창출하며 저울을 동반하는 제약된 시공간 여행을 하도록 한다. 저울대 위에서 맞이한 첫 번째 균형점은 '피라미드(Pyramid)'이다.

피라미드는 일반적으로 밑면이 정사각형이고 옆면이 이등변삼각형인 거대한 정사각뿔 형태의 고대 유적을 가리킨다. 그중에서 고대 이집트의 피라미드, 특히 기자(Giza)의 조부~부~아들 3대 파라오의 무덤으로 추정되는 대 피라미드(The great pyramid)가 가장 유명하다. 이 피라미드들은 기원전 2,500년경 만들어진 것으로, 약 230만 개의 큰 돌과 아래에서 꼭대기까지 210개의 층단으로 구성된 거대한 돌 건축물이다. 하늘을 향해 솟아있는 피라미드 안에는 당시 절대 권력자인 파라오의 영생불멸과 부활을 기원하는 많은 벽화와 부장품들이 들어 있다.

그중 무덤 속에서 발견된 누워 있는 목관 중앙 가슴 부분에는 저울과 깃털 그림이 있다. 저울 좌우의 저울대에는 사후 심판 목적으로 심장 무게를 달기 위해 심장을 놓고, 그 반대편에는 생전 잘잘못의 경중을 가리기 위한 기준으로서 깃털을 놓는 것으로 알려져 있다. 사회 계층 상 상층부로서 절대 권력자인 파라오의 사후를 위한 건축물인 피라미드는 단순한 무덤의 기능만을 한 것은 아니다. 그들 사후의 거처로써 영혼이 태양을 만나고 내세를 얻기 위해 승천하는 신성한 공간으로 절대시 된다.

승천한 파라오는 영원히 죽지 않고 피라미드에 머물며, 깃털의 기준에 의해 벌을 받게 될 지상의 백성을 구원하기 위해 존재하는 영원한 절대자라고 믿는다. 이는 서열화된 사회 계층 구성원 비율 중 소수인 상층부가, 절대 다수를 차지하는 중층부와 하층부의 문화를 지배하는 '단극 문화'의 형태를 보이고 있음을 나타낸다. 수직적이며 추종적인 고대 전통사회의 '단극 문화'를 대표하는 피라미드는, 현대 민주 국가의 수호

자로 각인되어 있는 미국 1달러 지폐 뒷면에 등장한다. 이는 고대와 현대의 시공간적 제약하에서 각각이 추구하는 천부 불가침의 고유 가치 영역을 반영하는 상징물로 같이 하고 있는 듯하다.

한때의 아이들이었던 우리는 '피라미드' 문화의 시기에는, 니체(Friedrich Wilhelm Nietzsche, 1844년~1900)가 『차라투스트라는 이렇게 말했다』(Also sprach Zarathustra, 1885년)에서 이야기한 정신의 세 단계 변화 중 첫 번째인 '낙타'의 특질을 나타낸다. 자아의 정체성 변화와는 무관하게 주인의 무거운 짐을 지는 복종의 정신, 절대자에 대한 공경과 두려움의 정신, 제도와 관념에 던져진 당위의 존재로서 중력의 정신이 그것이다. 물질은 정신의 지배하에 나누어지는 나머지일 뿐이다.

지구 종말에 대비하기 위한 마크 저커버그(Mark Elliot Zuckerberg)의 하와이 지하 벙커 구축과 일론 머스크(Elon Reeve Musk)의 화성으로의 탈출 계획 사이에서, 지상의 피라미드는 그 절묘한 조합의 의미를 이미 알고 있었던 것일까? "모두가 시간을 두려워하지만, 피라미드만이 세월을 비웃는다."라는 아라비아 속담을 로제타스톤(Rosetta Stone)에 새롭게 새기며, 돌의 '단극 문화'를 떠나 또 다른 돌을 향한 문화 계층의 시간 흐름을 이어간다.

두 번째 / 문화 계층 / '다이아몬드'형 / M극 문화

상층부를 위한 돌쌓기 문화는 지구상에서 가장 단단한 돌인 다이아몬드의 중심을 향해 나아간다. 저울대 위에서 맞이한 두 번째 균형점은 '다이아몬드(Diamond)'이다.

다이아몬드는 천연 광물 중 경도가 가장 우수하며 광채가 뛰어난, 세상에서 가장 인기 있는 보석이다. 주성분은 탄소로써 탄소의 원자 배열에 따라 다이아몬드 혹은 흑연이 된다. 다이아몬드는 각 탄소 원자가 4개의 다른 탄소 원자와 정사면체 형태로 결합된 구조가 계속해서 반복되어 구성된 물질이다. 이에 비해 흑연은 하나의 탄소 원자가 각자 다른 3개의 탄소 원자와 결합해 육각형을 이루며 얇은 판을 형성하는 구조다. 다이아몬드는 분자 구조상의 차이로 인해 동일한 원자로 구성된 자연 산물인 흑연과는 매우 다른 특성을 가진 보석이 되는 것이다. 미국 아칸소주에 있는 '다이아몬드 분화구 주립공원(Crater of Diamonds State Park)'은 911 에이커 규모의 공원으로써, 일반인이 접근할 수 있는 세계 유일의 다이아몬드 생산 지역이다. 화산 분화구의 침식된 표면으로, 독특한 지질학적 특성으로 인해 다이아몬드 외에도 자수정과 석류석 등

보석들이 발견되는 곳이다. 이곳에서 1906년에 다이아몬드가 최초로 발견된 이후 현재까지 7만 5,000개 이상의 크고 작은 캐럿의 다이아몬드가 발견되고 있다고 한다. 이는 반짝이는 돌이나 유리가 아닌 다이아몬드 소유의 행운으로 이어진다.

우리의 사회 계층이 상층부와 하층부 비중이 상대적으로 작고 중층부가 가장 많다면, 이는 중산층 중심의 다이아몬드 형태로 구성되어 있다는 것을 의미한다. 각각의 계층이 탄소 원자화되어 다이아몬드의 결합 구조를 나타내는 시기라는 것이다. 이는 우리에게 가장 가치 높은 또 다른 다이아몬드를 안겨주는 행운과 같은 것은 아닐까? 수평적이며 가치지향적인 현대 개방사회의 'M(Mean)극 문화(평균 문화)'를 대표하는 다이아몬드는, 햇빛을 받은 찬란한 빛의 유희와 함께 문화적 '플렉스(Flex, 1990년대 미국 힙합 문화 속 래퍼들이 몸을 숙이며 자신의 부나 귀중품 등을 뽐내는 모습에서 유래) 밈(meme)'을 선도한다.

지금도 아이들인 우리는 '다이아몬드' 문화의 시기에는, 니체가 『차라투스트라는 이렇게 말했다』에서 얘기한 정신의 세 단계 변화 중 두 번째인 '사자'의 특질을 나타낸다. 자아의 정체성 변화를 주도적으로 만들어가며 스스로 정의한 가치를 좇는 자유 의지를 향한 명령의 정신, 상대적 긍정의 힘조차 부정하고 파괴하며 새로움을 창조할 수 있는 정반합의 정신, 제도와 관념이 원하는 것이 무엇인지 고민하는 의지의 존재로서 반중력과 자율의 정신이 그것이다.

물질은 정신의 지배하에 나누어지는 몫으로 승화된다. 요즘 다이아몬드 분화구에 지각 변동이 감지된다. 공급을 주도하던 절대 강자인 드비어스(De Beers)의 시장 전략 변화와 수요 측면에서 천연 다이아몬드(natural diamond) 대비 흑연으로 만든 랩 다이아몬드(laboratory grown diamond)의 상대적 가격 하락에 따른 수요량 증가가 그 원인이다. 이는 태생을 제외하고 광학·화학·물리적 성질이 거의 완벽하게 같은 다이아몬드에 대한 시장 분리를 추구하게 한다. 랩 다이아몬드 대량 생산과 가치 저하 마케팅을 통한 천연 다이아몬드 가격과 가치 지키기는, 역설적이게도 다이아몬드 시장의 양극화를 향해 가며 우리의 자화상을 그리고 있는 듯하다.

천연 다이아몬드에 대해 랩 다이아몬드가 절대적 대체재가 된다면, 흑연은 자신의 유전자가 다이아몬드를 이길 것이라는 것을 이미 알고 있었던 것일까? "A diamond is forever"라는 드비어스의 마케팅 슬로건이 퇴색되어감을 느끼며, 다이아몬드의 'M극 문화'를 떠나 모래로 흘러가는 문화 계층의 시간 흐름을 바라본다.

세 번째 / 저울 균형점 / '모래시계'형 / 양극 문화

중층부를 위한 다이아몬드형 플렉스 문화는 지구상에서 가장 흐름성이 좋은 돌과 광물 입자인 모래(sand)를 향해 흘러간다. 흐름은 시간을 나타내거나 시간을 재는 기계나 장치로서의 모래에 대한 효용성을 확대한다. 저울대 위에서 맞이한 세 번째 균형점은 '모래시계(Sandglass)'이다.

이러한 모래시계는 자연을 이용한 시간 측정 장치로서, 상하 수직 운동을 통한 평균의 실종을 형태화한다. 평균의 실종은 다양한 분야의 양극화로 이어지며 우리의 사고방식과 행동양식을 바꾼다. 모래시계를 둘러싼 호모 에코노미쿠스(Homo economicus)의 행태는 확장형 경제 지표화를 위한 순환 사이클 완성을 위해 춤을 춘다.

코로나와 글로벌 패권 갈등, 그리고 탐욕 과시적 전쟁 등은 재정 지출 따른 물가 상승, 상대적 저금리형 통화 팽창에 따른 자산 가격 폭등으로 이어지며 소득과 소비, 문화의 양극화를 동일선상에 놓이게 한다. 고물가 상황이 지속되는 가운데 고가 상품과 가성비 상품으로 쏠리는 소비 양극화 현상이 심해지고 있다.

통계청의 '2023년 3분기 가계 동향 조사 결과'(2023년 11월 23일)에 따르면, 상위 20%의 월평균 실질소득은 1,084만 원으로, 하위 20%의 112만 원보다 거의 10배에 달할 정도로 격차가 커져 있다. 이런 소득 양극화는 계층뿐만 아니라 지역에서도 나타나고 있는데, 서울과 경기, 인천 세 곳의 근로소득 합계가 전체 근로소득의 60%를 넘고 있다.

또한 서울경제신문(2023년 12월 2일) 보도에 따르면, 고물가 한파 속 소비 심리도 양극화되어, 주머니

가 얇아진 소비자들은 한 푼이라도 더 아끼기 위해 '자린고비'형 소비를 자처한다. 반면에 다른 한쪽에서는 명품·고액가전 등이 불티나게 팔리면서 소비 양극화가 심해지고 있다고 한다. 이는 "플렉스 대 짠테크"의 이원화된 소비 추세가 강화되어 가는 것을 단적으로 나타낸다.

지금도 그리고 죽을 때까지도 아이들일 우리는 '모래시계' 문화의 시기에는, 니체가 『차라투스트라는 이렇게 말했다』에서 얘기한 정신의 세 단계 변화 중 세 번째인 '어린아이'의 특질을 나타낼 수 있어야 한다. 공동체적 자아에 대한 지속적 인식을 통한 변신의 정신, 과거에 매달리지 않는 진솔한 긍정의 정신, 제도와 관념이 지향해야 하는 바를 나의 존재 안에서 들숨과 날숨으로 뱉어내며 놀이로 만들 수 있는 유희의 정신이 그것이다. 물질은 정신의 지배하에 나누어지는 몫과 나머지를 합한 모든 값으로 확대된다.

요즘 문화 양극화를 대변하는 화두를 수요와 공급으로 나누어 보자. 문화 수요 측면에서는 고소득층 문화 공연 관람 독과점 경향 고착화와 공급 측면의 과도한 VIP 위주의 가격 차별화 전략 등이 문화 중립을 저해하며 흘러가고 쌓인다. 우리는 문화의 시공간적 제약 확대가 사회 시스템화로 일상화되어 가는 것을 바라만 보고 있는 것은 아닐까? '로열층의 비싼 가격을 지불한 어떤 소비자(수요자) 잉여 덕분에, 동일한 공연을 그렇게 저렴한 가격에 꼭대기 층에서나마 볼 수 있다'보다는 생산자(공급자) 잉여를 포함한 잉여의 일체형 시장화. '맡겨둔 커피(Suspended Coffee)' 운동을 확대한 '한국형 맡겨둔 문화(K-Suspended Culture)' 정립을 통한 가치 소비 공감형 일상화. 소득 양극화의 공범 좇기보다는 해법을 찾아 놀이하는 호모 루덴스(Homo Ludens)형 아이화. 바람과 달빛 속에 감추어진 문화 양극화의 비밀은 시장화~일상화~아이화의 독립변수를 통해, 'M극 문화'로 회귀할지. 아니면 실험실의 청개구리를 닮아 가는 듯한 'N극 문화'로 흘러갈지.

"더불어 살아가는 것들은 모두 아름답다. 오늘처럼 힘겨운 날
혼자 있던 누군가 자기 속의 아이에게로 찾아가는구나."
- 모랫말 아이들(2001년), 황석영 -

낙타~사자를 지나 어린아이로 진화하여 가는 계층 마을의 아이들을 모랫말 아이들이 찾아온다. 함께 어울려 숨바꼭질을 한다. *Critique M*

빼앗긴 돌봄 노동과 뺏긴 돌봄 노동, 그 사이

장윤미

문화평론가. 네이버 〈연애&결혼〉 연재. 정신분석학과 관련하여
'문제적 인간'에게 애정과 관심이 지대하고, 이들에 대해 치밀하게 분석하는 것을 즐겨함.

1. 돌봄 노동이 나의 일상을 압도한다는 건

돌봄 노동자가 느끼는 무기력함에는 여러 이유가 있겠지만 아마도 돌봄과 자신의 삶을 병행할 수 있을까, 라는 질문에 대한 기대치가 점점 희미해져 갈 때가 아닐까. 이 질문은 단지 돌봄 노동이 싫다 혹은 부담된다는 것과는 다른 문제다. 돌봄은 공동체 안에서 살아갈 수 밖에 없는 인간인 이상 피할 수 없는 노동이라는 것은 우리 모두 인지하고 있는 이상 남녀노소를 불문하고 돌봄 노동에서 자유로운 사람은 없기 때문이다. 다만 내가 짊어진 돌봄 노동으로 인해 나의 일상이 파괴되는 것, 이 예외적이고 비일상적인 돌봄 노동으로 인해 타인과 원치 않는 단절을 경험하면서 맞게 되는 불안과 무기력에서 빠져 나올 수 없을 때 오는 절망이 두려울 뿐이다.

이것만으로도 충분히 우울하지만 돌봄 노동자를 더 지치고 힘들게 만드는 건 열과 성을 다해 한 돌봄 노동에 대가가 고작 '당신의 부모 자식처럼 돌봐주었으면'하는 아쉬움 내지는 '이것이 당신이 보여줄 수 있는 최선의 돌봄인가?'와 같은 서운함이라면 도대체 얼마나 더 잘해주어야 '좋은 돌봄 노동자'로 '인정'해 줄지 되묻지 않을 수 없다.

돌봄 노동자가 되는 순간 부과되는 의무는 많아지고 그만큼 마음의 부담 역시 커지게 마련이다. 하나하나 모든 것은 돌봄의 무게를 더하는 것인 동시에 돌봄 노동을 담당하는 노동자들을 지치게 하는 것이기도 하다. 특히 가족이란 이름으로, 그중에서도 아내, 딸, 며느리라는 이유로 무료의 돌봄 노동을 담당해야 하는 이들은 돌봄 노동

앞에서 자신의 일상은 기약 없이 후순위로 밀어내야 하는 건 물론 돌봄 노동의 한계로 인해 발생하는 문제까지도 책임져야 한다. 가족들은 맡겨놓은 돌봄이라 말할지 몰라도 돌봄 당사자는 빼앗긴 노동이라고 말하면 지나치게 매몰찬 것일까.

2. 빼앗긴 돌봄 노동

이주혜,『자두』, 창비(2020)

이주혜의 장편 소설 『자두』는 주인공 유나가 시아버지의 간병을 하면서 일어나는 이야기를 담은 소설이다.

유나가 시아버지를 처음 만나러 간 날 그는 "봄꽃보다 반가운 사람이 왔구나." 라며 유나를 반갑게 맞이한다. 아들인 세진만큼이나 자신에게 사랑을 주는 시아버지를 보며 유나는 "며느리가 아니라 딸처럼 대하겠다"라는 시아버지의 말에서 진심을 느낀다. 그냥 하는 말이 아니라는 것을 증명이라도 하듯이 시아버지는 유나를 딸처럼 대하면서도 동시에 친딸에게 하듯 함부로 기대지 않는다. 신혼부부를 끼고 사는 건 추태라며 합가를 강하게 거부하며 '로맨스 그레이의 현신'으로서의 면모를 여실히 보여주는 시아버지, 타인이 돌봄 없이 완벽하게 1인분의 삶을 해내는 노년의 시아버지의 모습은 유나에게 어쩌면 현실에는 없는 이상적인 노인의 모습이기도 하다.

그러나 시아버지가 암에 걸리고, 타인의 돌봄 노동이 없으면 생존이 불가하게 되자 상황은 완전히 달라진다. 가장 먼저 영향을 받는 건 당연히 가족인 유나와 세진이다. 물론 언젠가는 아버지를 돌봐야 할 것이라 생각은 했지만 이런 방식의 돌봄은 전혀 예상하지 못한 것인 탓에 유나와 세진은 말 그대로 혼란에 빠진다. 그래도 이 혼란만 정리되면 괜찮을 것이라 기대했지만 시간이 지날수록 돌봄의 무게는 늘어만 갔고, 그 무게로 인해 두 사람의 일상은 쪼개지고 갈라지는 걸 넘어 뭉개지는 상황에 이른다.

유나와 세진에게 가장 먼저 일어난 균열은 일상이었다. 시아버지의 입원과 동시에 유나와 세진의 일상은 말 그대로 조각났다. 아버지의 예상할 수 없는 섬망 증상으로 인해 수면 시간이 조각났고, 돌봄 노동으로 인해 일할 시간이 조각났다. 유나는 시

아버지가 잠든 틈새 시간을 이용해 번역 일을 했고, 세진 역시 불규칙한 간병 생활로 몸이 조각난 상태로 출근했다. 돌봄은 가족의 의무이기에 돌봄대로 최선을 다해야 했고, 일은 생계를 유지하기 위한 절대적 수단이기에 일대로 최선을 다해야 했다.

힘들면 둘 중 하나를 포기할 법도 하지만(대개는 여자가 일을 그만두고 돌봄 노동을 전담한다) 둘 중 누구도 자신의 일상을 포기하면서까지 아버지를 돌본다는 선택지는 애초에 없다. 이건 유나와 세진이 암묵적으로 동의한 바이기도 하다. 아버지의 건강 회복만큼이나 이 둘에게 중요하고 또 필요한 건, 자신들의 조각난 일상을 원래에 가깝게 되돌려 놓는 것이고, 이를 해결하기 위한 해결책이다.

그러나 유감스럽게도 시아버지의 상태는 기대와 달리 점점 나빠졌고 유나와 세진의 시간과 노동으로는 더 이상 버틸 수 없는 지경에 이른다. 타인의 시간과 노동을 빌리지 않으면 시아버지는 물론 유나와 세진의 일상이 파괴되는 건 불 보듯 뻔했다. 결국, 유나와 세진은 간병인을 고용하기로 한다. 일급 8만 원의 비용이 부담되지 않는 건 아니지만 이것만이 돌봄 노동에서 벗어나 일상을 지킬 수 있는 유일한 방법이라고 생각한 유나는 기꺼이 비용을 감당하기로 마음먹는다.

간병인 황영숙이 처음 본 시아버지를 무심하게 다루는 모습을 보며 노련하다는 단어로 평가한다. 노련하다는 말은 일을 잘한다는 뜻도 있지만 익숙하다는 뜻도 있다. 그는 효율적인 간병을 위해 필요한 것을 요구하고, 간병과 관계없는 것들에 관해서는 일체의 관심을 두지 않는다. 보호자에게 간병과 필요 없는 이야기는 주고받지 않는다. 오로지 돌봄 행위 그 자체에만 집중할 뿐이다. 돌봄 노동자를 고용하는 입장에서 돌봄 노동자에게 바라는 건 노련함만큼이나 다정함과 같은 마음이지만 유나는 다정한 돌봄 노동자보다 노련한 노동자가 훨씬 낫다고 생각한다. 다정함은 가족인 자신이 채워 주면 될 것이라는 생각 때문이었을 지도 모른다.

황영숙의 노련함으로 유나는 이전의 일상을 되찾아 가는 것 같아 다행이라고 했지만 동시에 그의 노련함은 때때로 자신을 불쾌하게 만든다는 사실을 깨닫는다. 자신은 부담스러운 비용을 지불하면서까지 겨우 일상을 되찾았지만 황영옥은 자신에게 돈을 받으면서도 손톱에 매니큐어 '나' 칠하는 일상을 누리고 있기 때문이다. 여기에 간병인은 불편하니 내보내라는 시아버지의 말은 유나의 마음을 더욱 날카롭게 만든다. 자식과 며느리의 돌봄은 당연하다 여기면서도 타인의 돌봄은 자신이 불편하다는 이유로 거부하는 시아버지의 이기적인 모습에 화가 나는 것이다.

병세가 호전될 것이라는 기대와 달리 시아버지는 섬망 증상까지 보인다. 그는 섬망 증상이 나타날 때마다 황영옥에게 자신의 물건을 훔쳐 간 "도둑년"이라고 말한다.

하지만 그 말은 유나에게 하는 말이기도 했다. 봄꽃보다 반가웠던 사람이었던 유나는 사실 아들을 뺏어간 "도둑년"이나 마찬가지였기 때문이다. 유나는 툭하면 "도둑년" 소리를 내뱉는 시아버지를 보며 자신은 처음부터 철저히 이방인이었음을 깨닫게 된다.

유나는 시아버지-세진과의 관계에서 타자로 위치한다. 유나와 시아버지의 관계가 딸과 친아버지 같은 관계가 유지되기 위해서는 한 사람의 노력만으로는 절대 불가하다. 결혼 초반에 두 사람 사이에 이런 관계가 가능했던 것은 유나와 시아버지 모두 동등한 힘으로 같은 목적을 향해 노력했기 때문이다.

그러나 상황은 달라졌고 시아버지의 태도 역시 달라졌다. 어쩌면 달라진 게 아니라 처음부터 시아버지는 유나를 가족으로 받아들이지 않았을지도 모른다. 어쩌면 아들 세진을 상실하지 않으려면 어쩔 수 없이 유나를 가족으로 받아들여야 한다는 초자아의 명령이 그를 억압했기 때문에 유나를 받아들였을 가능성이 컸다. 그러나 이 억압은 섬망이라는 장치를 통해 툭툭 튀어나오는데 틈만 나면 시아버지는 유나에게 내 자식을 빼앗아 "도둑년"이라는 원색적인 비난을 멈추지 않는다.

또한, 시아버지가 화자로 등장하여 과거를 회상하는 장면은 돌봄 노동을 대하는 왜곡된 그의 무의식을 담은 장면이자 이 소설의 핵심이기도 하다. 회상 장면은 '나'(시아버지)가 두려워하고 또 혐오하는 궁극적인 것이 무엇인지 잘 보여주는데 그는 자신의 것을 빼앗는 모든 존재를 혐오한다. 그런데 정작 자신은 남의 것을 훔치면서도 당당하기가 이루 말할 수 없다. 자기 아내였던 숙이는 사실 훔치듯이 데려온 사람이고, 늙어서도 잊을 수 없는 달콤한 자두는 남의 집에서 몰래 딴 열매였다. 죄책감을 느낄 법도 하지만 그는 자신만의 논리로 죄책감을 철저히 제거한다. 이를테면 숙이를 다시는 울리지 않겠다는 다짐으로, 탐욕스러운 주인의 자두는 먹어도 벌 받지 않는다는 근거로 스스로 죄를 상쇄하는 것이다.

자기 집 마당에 열린 자두를 나누어주지 않는 주인 여자는 탐욕스럽지만 남의 집 마당에 열린 자두를 몰래 훔쳐 먹는 건 행복하다. 사랑하는 여자를 훔치듯이 데려온 것은 미안하지만 남들이 부러워하는 아들이 있는 건 자랑스러운 일이다. 이러한 논리로 그는 유나와 황영옥의 노동을 공짜로 훔치려고 하고 있다. 가족이라는 이유로 또는 가족이 아니라는 이유로 말이다.

자기합리화에 가까운 그의 논리를 이해해 줄 사람은 유감스럽지만 피로 연결된 아들 세진 말고는 없다. 이를 증명이라도 하듯 세진은 도무지 이해할 수 없는 행동을 하는 아버지를 설득하는 대신 그런 아버지'까지도' 수용하지 못하는 유나와 황영옥을 처벌한다. 황영옥에게는 해고를 통보하고 유나에게는 영옥의 해고를 통보한다. 물론

유나와의 상의는 필요 없다. 가족의 문제를 상의할 수 있는 건 가족뿐이기 때문이다. 세진과 시아버지는 진짜 가족이지만 유나는 그들과 진짜 가족이 될 수 없음을 확인하는 순간이다.

시아버지의 탐욕과 아버지에게서 연민을 떨치지 못하는 아들 세진 앞에서 유나는 결국 폭발한다. 자두를 드시라고 시아버지에게 자두를 들이미는 영옥의 머리채를 잡으며 "도둑년"이라고 화를 내는 시아버지를 보자 유나는 영옥을 보호하고 시아버지를 밀친다. 때로는 환자의 폭력을 감내해야 하는 것도 어쩔 수 없는 돌봄 노동자의 일이라고 하지만 보호자가 돌봄을 받는 당사자의 폭력을 저지하지 않거나 두둔하는 것은 다른 문제다. 유나는 그것을 분명하게 구분할 줄 알았지만 세진은 그러지 못했다. 세진에게 영옥은 필요에 의해 고용된, 그렇기에 고용주의 마음에 들길 노력해야 하는 피고용인일 뿐이었기 때문이다.

가족들이 모두 떠난 자리에 이방인 유나와 영옥만이 남는다. 가족으로 불렸던 유나와 숙련자로 불렸던 영옥을 기다리는 건 세진의 처벌이다. 유나는 죄를 짓지 않고도 용서받는 기분과 죄를 짓지 않고도 처벌받는 기분에서 벗어날 수 없다. 아버지-세진의 관계는 아버지-세진/유나 관계에서 아버지-세진/유나-황영옥의 관계로 확장된다. 여기서 빗금 '/' 앞에 놓인 것은 주체이고 빗금 뒤에 놓인 것은 대상이다. 그리고 이 대상은 주체가 규정하는 것에 따라 사회적 위치와 신분이 끊임없이 미끄러진다.

며느리가 아닌 딸로 대하겠다는 시아버지는 병 앞에서 유나를 자기 아들을 훔쳐간 도둑년으로 취급한다. 그가 '신뢰할 수 없는 화자'(일정 수준의 판단력을 갖추지 못했거나 인지 능력이 떨어져 발화를 신뢰할 수 없는 화자)라고 할지라도 진심은 전자보다 후자에 가깝다. 유나의 돌봄 노동을 당연히 여기는 것을 넘어 함부로 대하는 시아버지의 행위는 '내 아들을 빼앗아 간 못돼먹은 나쁜 여자'라는 판단 아래서 비롯된 결과다. 자신의 욕망을 위해 타인의 것을 훔치는 것, 자신의 돌봄을 위해 타인의 시간과 노동을 훔치려 하는 행위에 대한 죄책감은 유감스럽게도 시아버지에게서 찾아볼 수 없다.

세진의 분노 역시 이것과 다르지 않다. 세진에게 황영옥은 자본 아래 언제든지 교환 가능한 피고용인이라는 생각에서 벗어나지 않는다. 황영옥에 대한 세진의 행위가 곧 자신을 대하는 태도와 다르지 않다고 생각한 유나가 결국 세진과 가족 관계를 종료하기로 선언하는 건 그들의 삶에 의해 자신의 삶이 미끄러지는 것을 견디지 않겠다는 저항의 최전선이기도 하다.

3. 지치지 않는 돌봄 노동이 가능해지기 위해서는

기쁨인지 슬픔인지 알 수 없지만 앞으로 우리는 건강하지 못한 몸으로 더 오래 살아야 한다. 이 말은 곧 내가 돌봄을 받으며 살아야 할 시간이 늘어난다는 뜻인 동시에 내가 돌봐야 할 대상도 늘어난다는 뜻이다. 앞서 언급했지만 돌봄 노동이 힘든 건 노동 자체에서 오는 육체적 피로 때문이기도 하지만 무엇보다 대체 인력도, 기약도 없는 '독박 돌봄'에 대한 두려움 때문이다.

동시에 돌봄 노동자들을 위한 사회적 위로 장치가 필요하다. 돌봄 노동자의 빈자리에 대체 인력을 투입하는 시스템을 다양하게 마련하여 그들의 사적 시간을 확보해 주어야 하고, 동시에 당신이 아니면 이 사람을 돌봐줄 사람이 없다는 심리적 압박으로부터 자유롭게 해줘야 한다. 마지막으로 책임이 뒤따르지 않는 돌봄은 없지만 돌봄 노동자에게 모든 책임을 떠넘겨서도 안 될 것이다. *Critique M*

*이 글은 〈지역 사회 생태계와 청년 문화〉에 실린 글의 일부를 발췌하여 수정했습니다.

'좋은' 불평등은 없다

.
.
.
.

한성안

문화평론가. 경제학자. 영산대학교수를 역임했다. 현재 '좋은경제연구소장'으로 활동하면서 집필, 기고, 강연 중이다. 페이스북과 블로그를 통해 진보적 경제학을 주제로 시민들과 활발히 소통 중이다.

진보가 왜 불평등을 조장하는가?

보수는 무엇이며, 진보란 무엇인가? 깊이 들어가 보면 그것을 가르는 기준은 사실 복잡하지만 경제학만 두고 보면, 보수는 자유를 지지하고, 진보는 평등을 경제학의 연구목적으로 삼는다. 예컨대, 경제학에서 진보의 초석을 놓은 마르크스경제학이 평등한 사회를 지향한다는 것은 이론의 여지가 없다. 이와 약간 다르긴 하지만 비주류경제학을 대표하는 (포스트) 케인지언 경제학과 제도경제학도 평등사회를 지향하기는 마찬가지다. 이들은 마르크스경제학과 달리 '분배'를 통해 평등을 이뤄내고자 한다. 이처럼 경제학에서 진보진영이 평등을 지향하는 건 분명하다. 평등을 지향하니, 진보경제학자들 사이에 불평등이 척결의 대상이 되는 건 당연하리라!

보수경제학자들은 불평등을 어떻게 생각할까? 이들에 따르면 인간의 능력과 노력은 본래 불평등하다. 자본주의 시장은 그 자연적 불평등을 가장 정의롭게(!) 구현해 주는 경제체제다. 더욱이 그것은 불평등을 통해 성장한다. 다른 조건이 일정한 한, 자본축적은 저임금, 곧 노동에 대한 불평등 분배를 통해 달성되기 때문이다. 따라서 보수경제학자들에게 불평등은 자연스러우며, 심지어 적극적으로 찬양된다. 이와 같이 그들에게 불평등은 정의로우며 성장의 원동력이다. 보수경제학자들에게 불평등은 본질적으로 좋다! 더욱이 좋고 나쁘고를 가릴 필요조차 없다. 보수경제학자들에게 '모든' 불평등은 좋다.

진보경제학자에게 평등은 본질적이다

그렇다면 진보경제학자들에게 불평등은 왜 척결의 대상이 되는가? 이들에게 불평등은 이미 철학적으로 바람직하지 않다. 비록 불평등한 세상에 던져 지지만, 모든 인간은 신 앞이든, 법 앞이든 그 자체로 평등하다고 생각되기 때문이다. 평등하게 대우받는다는 것은 인간의 권리다! 이들에게 평등은 이처럼 본질적이다. 물론 신이나 자연 등 외부 주체가 이런 본질을 부여하진 않았다. 오히려 평등은 인류의 수십만 년 역사에서 진화했다. 평등하지 않았더라면, 우리 종의 역사 가운데 90% 이상을 차지하는 수렵 채집 사회는 유지될 수 없었다. 이런 사실은 세인트 앤드류스 대학의 데이비드 에르달과 앤드루 화이튼 교수에 의해 입증된 바 있다.

「인간 진화에서 평등주의와 마키아벨리즘」(1996)이라는 논문에서 이들은 네 개 대륙에 흩어져 있는 24개 수렵 채집 사회들에 관한 100여 개의 기록을 수집해, 평등에 대한 증거들을 검토한 후 다음과 같이 결론을 내렸다. 수렵 채집 사회에서 "평등주의적 행위는 가장 보편적으로 기록된 개념 가운데 하나다. …… 이들 사회에서는 사회적 위계질서가 없으며, 상호 교환의 범위나 친족의 범위를 넘어서 자원을 공유한다. 물론 때때로 특정 개인이 자원을 더 많이 차지하려 하거나 영향력을 행사하려 하기도 한다. 하지만 이런 행동은 집단의 다른 구성원들의 저지나 저항으로 무산된다." 이런 사회들은 "영장류의 진화에서는 전례를 찾아볼 수 없는 규모의 공유, 협력, 평등주의"라는 특징을 갖는다. 이러한 진화의 역사는 우리 종의 심리구조를 형성하고, 뇌세포에 '프로그래밍'되었던 것이다.

진보경제학자들에게 평등은 본질적이어서 자연스럽다. 반면 불평등은 비본질적이며 부자연스럽다. 그것은 기껏해야 고대사회에서 비로소 싹트기 시작했을 뿐이다. 1만 년도 채 안 되니 불평등의 역사는 우리 종의 전체 역사 중 10%에도 못 미친다. 진보경제학자라면 본질적이지도 자연스럽지도 못한 불평등을 군이 좋아해 가면서 옹호할 필요까진 없을 것이다.

불평등은 역겨운 사회적 효과를 낳는다

오히려 진보경제학자들은 불평등을 혐오한다. 왜 그럴까? 우리에겐 당연한데도, 보수경제학자들이 워낙 찬양하고 있으니 하나씩 짚어 줄 필요가 있다. 경제적인 측면만 볼 때도 불평등은 역겹다. 먼저, 경제적 불평등이 극심하면 사회의 한편에서 절대

적 빈곤이 창궐하게 된다. 절대적 빈곤은 영양결핍, 불안한 주거, 불결한 환경을 수반한다. 그것은 삶의 기반을 무너뜨리는 동시에 질병의 원인이 된다. 가난은 죄가 아니지만, 결코 아름다운 건 아니다. 그건 인권을 훼손한다.

『평등해야 건강하다』(리처드 윌킨슨 지음, 김홍수영 옮김, 2008, 후마니타스)

경제적 불평등은 경제적 차원으로 끝나지 않는다. 그것은 '사회영역'에서 역겨운 형태로 새롭게 등장한다. 경제적 불평등은 '사회적 지위의 불평등'으로 이어진다. 낮은 지위에 처한 사람들은 쉽게 모욕과 멸시의 대상이 된다. 또, 불평등한 관계는 '사회적 단절'을 유발한다. 불평등한 관계에서 진정한 소통이 일어날 수 없기 때문이다. '불평등한' 친구란 없다. 사회적 연결망이 허술해지면 공동체에 대한 '참여'가 줄게 된다. 이처럼 불평등이 만연한 곳에서는 모욕, 멸시, 단절, 고립이 일상화된다.

불평등한 사회에서는 '사회적 관계의 질'도 나쁘다. 사회적 관계의 질은 통상 신뢰와 협력, 친분관계의 크기로 측정된다. 불평등한 사회에서는 서로 신뢰하며 협력하지 않는다. 이처럼 우리는 불평등의 이런 '사회적' 효과에 주목할 필요가 있는데, 이 효과는 사실 경제적 효과보다 훨씬 강력하다.

사회적 효과가 그걸로 끝나면 그나마 다행일 것이지만, 그렇지 않은 게 현실이다. 오히려 그 효과는 아주 심각한 결과를 낳는다. 『평등해야 건강하다』(리처드 윌킨슨 지음, 김홍수영 옮김, 2008, 후마니타스)는 불평등이 야기하는 심각한 부작용을 효과적으로 드러내 주는 책이다. 저자 윌킨슨은 먼저 경제적 불평등으로 시작해, 그것이 낳는 '사회적 효과'를 잘 정리해 준다. 앞에서 이미 언급한 내용이다. 하지만 이 책의 백미는 사회적 효과가 심리와 생리구조에 영향을 미쳐 건강을 악화시키며, 급기야 사망률이 증가하는 경로까지도 밝혀 주는 점에 있다.

총체적으로 볼 때, "낮은 임금이나 실업과 같은 경제적 요인들은 우리가 예상하는 바처럼 건강을 직접적으로 악화시키지 않을 수도 있다. 사실 이런 요소들은 임금이 적고 직업이 없어서 사회적으로 조롱받고 멸시당하고 있다는 느낌, 혹은 분노를 느

끼거나 무시를 당해서 수치스러운 느낌처럼 심리사회적 스트레스를 중간 경로로 해서 건강을 간접적으로 악화시킨다."(p.80)

경제적 불평등이 야기하는 사회적 효과 가운데 몇 가지만 이 책에서 확인해보자. 먼저, 불평등하면 '사회적 자본'이 감소한다. 사회적 자본의 규모는 신뢰, 협력, 정치참여 등으로 측정될 수 있을 것이다. 로버트 퍼트남이 『혼자 볼링하기』에서 미국 50개 주의 자료를 정리한 도표에 따르면, "주민들이 공동체 생활에 참여하는 정도가 낮은 지역들, 곧 퍼트남에 따르면 소득 불평등이 큰 지역들에 사는 가난한 사람들은 부자들보다 공동체 참여에 소극적이었다."(p.207) 왜 그럴까? 소득격차가 커, 가난한 사람들에게 불리한 지역일수록 사회적 편견이 뚜렷하다. 따라서 가난한 사람들은 자발적 결사체의 요직들이 자신을 위한 자리가 아니며, 그런 모임에 참여했다가는 바보가 되거나 환영받지 못할 것이라고 고민할 것이기 때문이다. 고만고만한 사람들이 동창회에 못나가는 것과 비슷하다.

소득 불평등과 사망률의 관계 (대상 미국 282개 대도시)　　　　자료: 『평등해야 건강하다』(p.129)

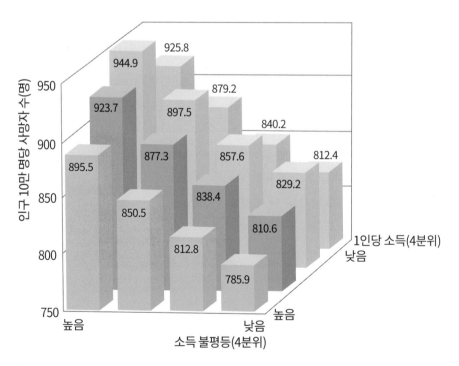

이 도표는 (앞줄을 따라서는) 각각 소득 불평등 정도에 따라, 그리고 (앞뒤 쪽으로는) 평균 소득에 따라 배치한 표이다. 이는 마치 불평등한 사회에서 평등한 사회로 옮겨오듯이 가로축 왼쪽 열에서 오른쪽 열로 가는 동안 사망률이 얼마나 하락하는지를 보여준다.

불평등하면 자존감을 잃는다. "인간은 타인의 시선을 통해 자신을 경험한다. 내가 너무 뚱뚱하고 지루하거나, 촌스럽고 우둔해 보이는 것은 아닐까 근심하면서 사회적 공간에서 살아간다. 따라서 사회적 지위가 낮거나 사회적으로 천대받는 소수자 집단에 속한다는 사실이 이런 근심을 더욱 증폭시키리라는 것도 짐작할 수 있다. 사람들은 곧잘 자신이 속한 집단에서 따돌림을 당했다거나 무시당했다고 느끼며 고통스러워한다. 스스로 가치 없다고 느낄 때, 자존감은 사라져 버린다."(p.207) 간단히 말해 살맛이 안 난다는 것이다!

불평등은 질병과 죽음을 낳는다

사회적 효과는 거기서 끝나지 않는다. 사회적 요인들은 '피부 아래까지 침투해서' 육체적 건강과 수명에도 마수를 뻗치게 되는데, 그로 인해 유병률과 사망률이 치솟는다. 먼저, 불평등은 질병을 낳는다. 최빈국을 제외한 대다수 사회에서 콜레라와 장티푸스 등 세균성 질병의 위세는 많이 꺾였다. 대신, 고립, 배제, 멸시, 심리적 폭력 등 사회적 거리와 권력 격차가 낳은 스트레스로 인한 질병과 더불어 알콜 및 마약중독 등 '비세균성, 비전염성' 질병이 창궐(!)하고 있다.

"만성 스트레스는 수많은 질병에 취약하게 해 심혈관계나 면역 체계를 포함한 생리적 체계에 악영향을 미친다. 심리사회적 요인이 건강에 미치는 영향력은 흡연, 음주, 약물남용, 스트레스성 폭식처럼 건강에 안 좋은 생활습관들이 더 자주 발견되고, 퇴행성 질환이 일찍 발생하는 선진국에서 가장 명확하게 드러난다. 스트레스는 사람들을 전문의약품이나 (담배나 술처럼) 기분전환용 약물에 의존하게 하며, 우울증, 불안, 불행, 혐오감, 소외감, 불안정, 통제력의 상실과 같은 증상을 일으킨다."(p.26)

이런 유형의 질병은 높은 사망률로 이어진다. "미국은 다른 어떤 나라들보다 부유하며, 1인당 지출되는 의료비도 어마어마하다. 하지만 미국의 기대수명은 전 세계 국가들 가운데 25위에 불과하며, 선진국만 비교했을 때에도 미국의 기대수명은 가장 낮다. 왜 미국인들의 건강 수준이 제일 나쁜지를 말해 주는 가장 설득력 있는 이유는, 바로 미국이 선진국 가운데 가장 불평등이 심하다는 점이다."(p.124)

불평등은 또 폭력을 유발한다. "지위와 존중은 사회가 불평등할 때 더 큰 문제가 된다. 소득격차가 커질수록, 더 많은 하층민이 재산, 직장, 집, 자가용 등 사회적 지위의 상징이자 타인의 존경을 받을 수 있는 재화로부터 멀어지게 한다. 또한 이들은 이것들을 못 가졌기 때문에, 사람들이 자신을 깔보고 열등하게 취급한다고 느끼면서 타

인의 행동에 극도로 예민하게 반응한다. 그럴수록 사람들은 자신의 자존심과 존엄성을 방어하기 위해 싸움에 뛰어들게 된다."(p.175)

그 결과, 불평등은 살인율을 높인다. "미국 50개 주와 캐나다 10개 주를 비교한 Daly et al.(2001)에 따르면 소득불평등 수준에 따라 지역별 살인이 최소한 열 배가 차이가 나고 있다. 이 연구가 보여 주는 차이는 단순히 미국과 캐나다만의 차이가 아니다. 이 연구에서 살인율에 차이가 나는 이유 가운데 약 50%는 각 주의 불평등 수준이 다르기 때문이다."(p.64)

하나만 더 보자. 린치(Lynch et al. 1998)는 282개 미국 대도시의 자료를 비교해 보았다. "가장 가난한 도시들이 사망률이 높은 경향이 있다. 하지만 정말로 놀랄만한 점은 (소득이 가장 높지만) 가장 불평등한 도시들이(895.5), (소득이 가장 낮지만) 가장 평등한 도시들(786.9)보다 사망률이 더 높다는 점이다."(p.130) 다 잘 살아도 불평등이 심하면, 더 많이 죽는다. 죽음보다 더 불행한 게 있을까?

이 밖에도 높은 이혼율, 높은 자살률, 그리고 우울증과 같은 정신질환 등 불평등이 낳는 부정적 결과는 셀 수 없을 정도로 많다. 장시간 노동과 높은 산재사망률도 불평등의 산물이다. 불평등이 유발하는 사회적, 심리적, 불건강 효과를 상쇄하기 위해 더 많이 일하고, 더 위험한 일을, 더 빠르게 수행해야 하기 때문이다.

모든 불평등은 나쁘다

불평등이 유발하는 것치고 나쁘지 않은 게 없다. '좋은' 불평등이 들어설 여지가 어느 곳에도 없다는 말이다. 모든 불평등은 나쁘다! 불가피해 견뎌내야 할 불평등은 있을지언정 진보경제학자들에게 좋은 불평등은 없다! 그건 좋은 살인, 좋은 폭력, 좋은 갑질, 좋은 암, 좋은 침략, 그리고 한때 서구인들이 찬양했던 좋은 제국주의와 같은 말이다. 이완용의 '좋은' 매국과 일제의 '좋은' 한일합병, 곧 식민지근대화론도 같은 맥락이리라.

최근 좋은 불평등이란 용어가 인기를 끌고 있는 모양이다. 최병천 전 민주연구원 부원장이 만든 신조어란다. 보수진영이 무척 좋아할 말이라 그쪽에서 환영받는 건 당연하다. 그런데 민주당을 비롯해 일부 진보진영도 거기에 환호한다는 소식이 들린다. 어이가 없다. 다시 말하지만 진보경제학자들에게 좋은 불평등은 없다! 옆에서 아내가 한 마디 걸친다. "그거 불평등을 조장하는 말 아냐? 평소 당신 말로 따져보면 그분은 보수네!" *Critique M*

크리티크M 8호 텀블벅 후원자 명단

시수경	용자
엄진경	whisook
박유월	Park
이선인	장선정
그리움이 말을 걸면	정수경
스테파노tienne	김신애
글리세레	장윤정
신광주	겸겸누리
서쌍용	으네
구도윤	홍현숙
YUN	이정주
블루오션	남제임수
장국영	Oem Sunghun
NINA	naddle
김현율	D제이든_김형동
정태현	정길화
김병희	순수

크리티크M 8호 텀블벅 후원자 명단

존경하고 사랑하는 독자님, 안녕하세요.
독자님들의 큰 성원으로 〈크리티크M〉 8호의
텀블벅 후원이 절찬리에 마감되었습니다.
모든 후원자분들께 감사드립니다.

LE MONDE
diplomatique

〈르몽드 디플로마티크〉가 선택한 첫 소설 프로젝트!
미스터리 휴먼-뱀파이어 소설,『푸른 사과의 비밀』1권 & 2권

『푸른 사과의 비밀』

저자 아르망/이야기동네
권 당 정가 16,500원
1, 2권 정가 33,000원

이야기동네는 월간 〈르몽드 디플로마티크〉, 계간 〈마니에르 드 부아르〉 〈크리티크 M〉 를 발행하는 르몽드코리아의 비공식 서브 브랜드입니다. 이야기동네는 도시화 및 문명의 거센 물결에 자취를 감추는 동네의 소소한 풍경과 이야기를 담아내, 독자여러분과 함께 앤티크와 레트로의 가치를 구현하려 합니다.

Critique M

〈크리티크M〉의 M은 르몽드코리아 (Le Monde Korea)가 지향하는 세계 (Monde)를 상징하면서도, 무크(mook)지로서의 문화예술 매거진 (magazine)이 메시지(message)로 담아낼 메타포(metaphor), 근대성 (modernity), 운동성(movement), 형이상학(metaphysics)을 의미합니다.

창간호

예술에 깃든 테크놀로지의 미학

2호

저항의 미학과 비평의 시선

3호

장 뤽 고다르를 추앙하다

4호

시뮬라크르 세계의 '박찬욱'들

5호

「LGBTQIA」의 가려진 진실

6호

마녀들이 돌아왔다

7호

몸몸몸 자본주의의 오래된 신화

8호

날개를 단 웹툰적 상상력

크리티크M

낱권 16,500원 · 연 4회 발행

4권 59,400원 (66,000원)

정기구독 문의

www.ilemonde.com

02-777-2003

페이스북 · 인스타그램

ilemondekorea

lediplo.kr